ヘンタイ
美術館

非典型美術館

西洋
美術史
超入門

MUSEUM
OF
HENTAI

第一本！從人性角度教你西洋美術鑑賞術，
超過158幅此生必看名畫全解析

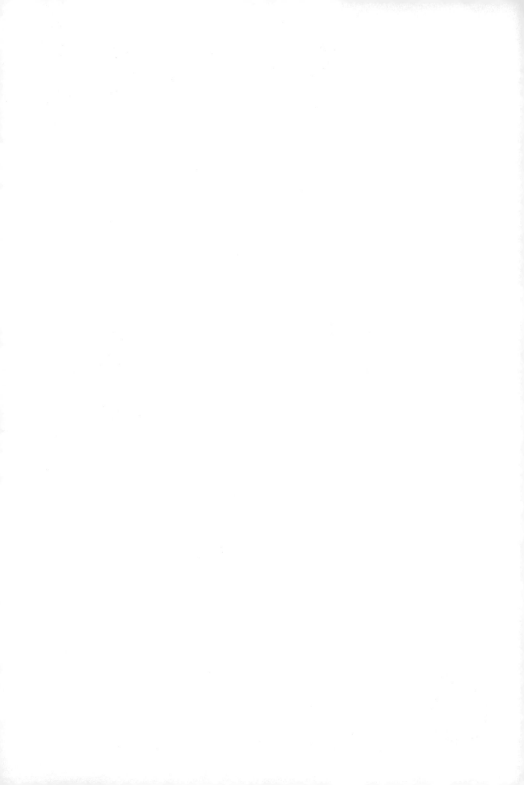

文藝復興三大巨匠
誰最變態？

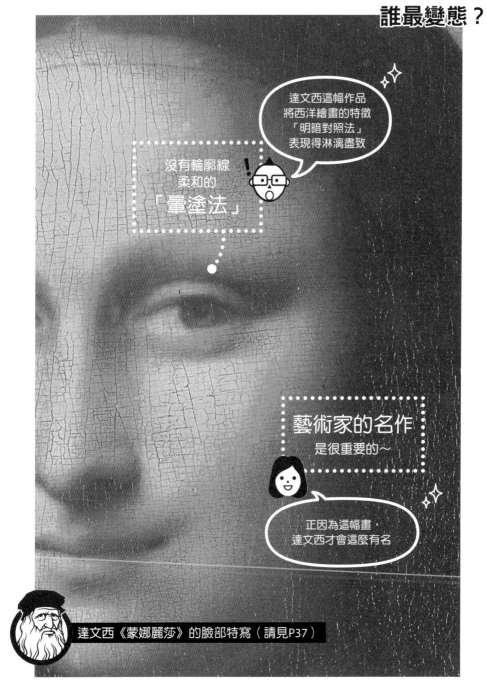

達文西這幅作品
將西洋繪畫的特徵
「明暗對照法」
表現得淋漓盡致

沒有輪廓線
柔和的
「暈塗法」

藝術家的名作
是很重要的～

正因為這幅畫，
達文西才會這麼有名

達文西《蒙娜麗莎》的臉部特寫（請見P37）

驚人的工作量！
驚人的肌肉偏好！

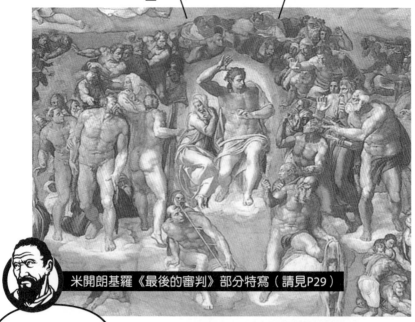

米開朗基羅《最後的審判》部分特寫（請見P29）

他畫的人物很多，
朋友卻很少，
真令人難過啊～

完美呈現遠近法和明暗對照法的
「西洋繪畫範本」

拉斐爾《草地上的聖母》（請見P21）

話說回來，打混的工作做得太好，
就會老是接到一樣的工作。

錦上添花的巴洛克
誰最誇張!?

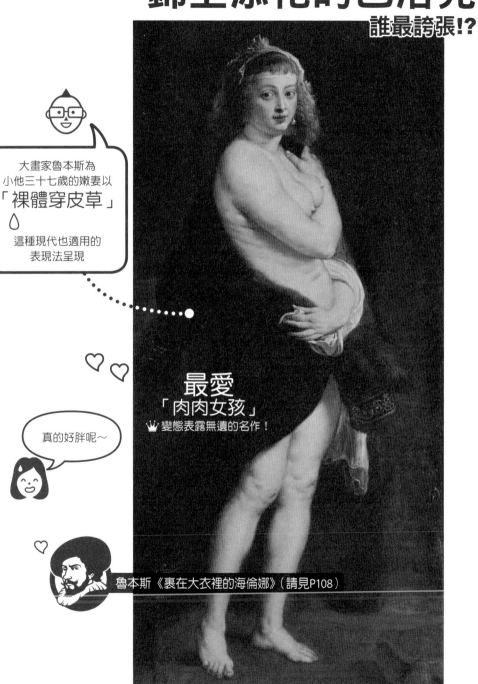

大畫家魯本斯為
小他三十七歲的嫩妻以
「**裸體穿皮草**」
這種現代也適用的
表現法呈現

最愛
「肉肉女孩」
👑變態表露無遺的名作!

真的好胖呢～

魯本斯《裹在大衣裡的海倫娜》（請見P108）

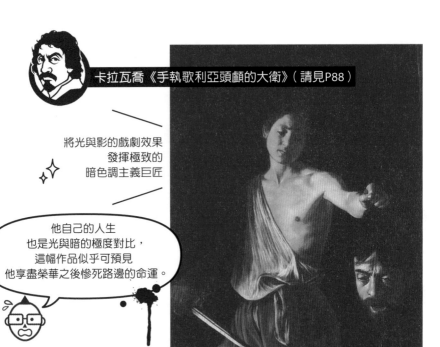

卡拉瓦喬《手執歌利亞頭顱的大衛》（請見P88）

將光與影的戲劇效果
發揮極致的
暗色調主義巨匠

他自己的人生
也是光與暗的極度對比，
這幅作品似乎可預見
他享盡榮華之後慘死路邊的命運。

要是和這謎樣少女四目交接的話……
這幅屢遭破壞、命運多舛的「被詛咒的名畫」

好可怕！

林布蘭《夜巡》（請見P116）

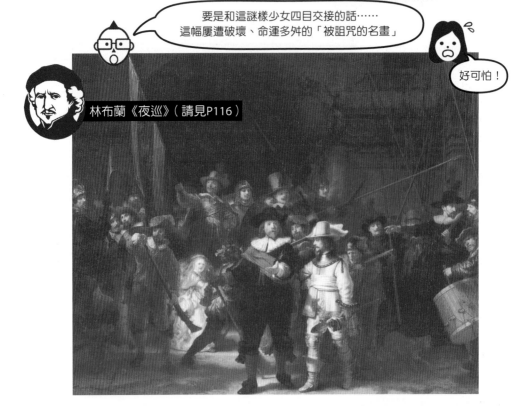

理想與現實
哪一邊更露骨？

歷史課本上
也經常看到呢！

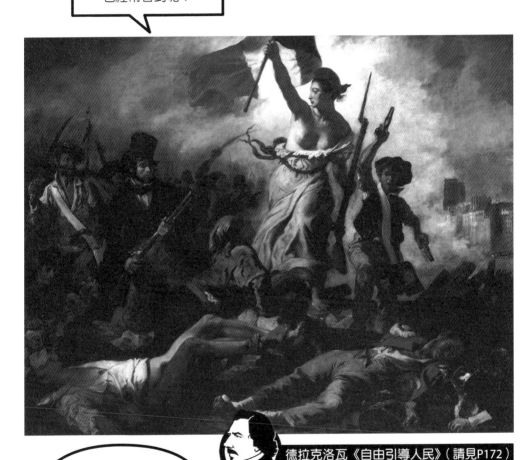

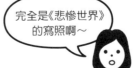

德拉克洛瓦《自由引導人民》（請見P172）

支持革命，
卻又靠公共事業出人頭地的
「十九世紀島耕作」
德拉克洛瓦的代表作品！

完全是《悲慘世界》
的寫照啊～

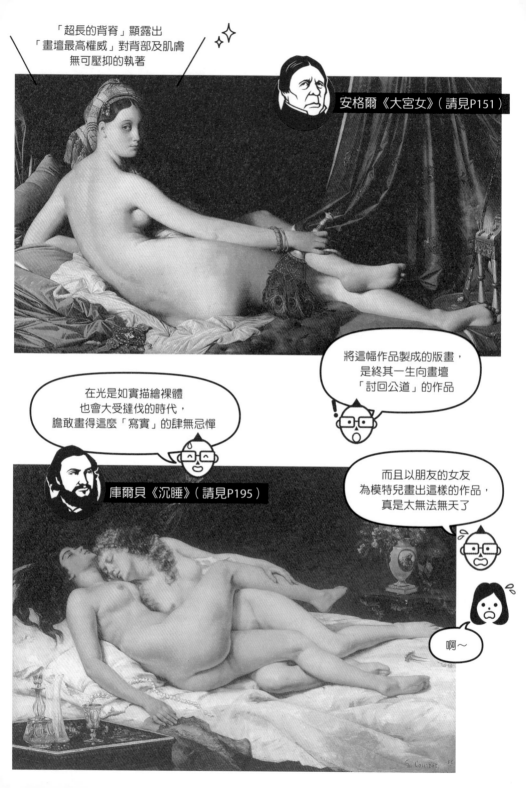

撼動美術史的印象派
變態之王爭霸戰

竇加《芭蕾舞課》（請見P279）

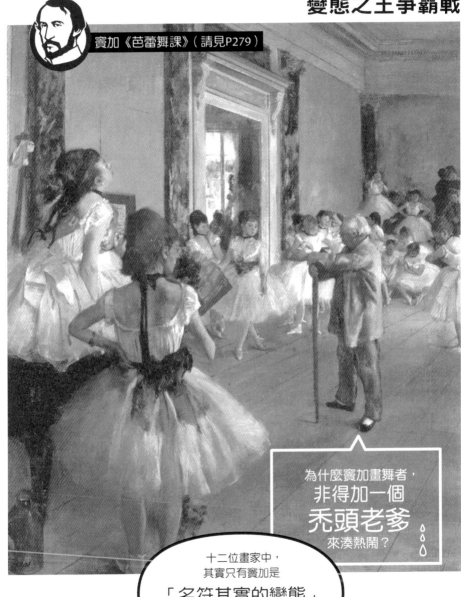

為什麼竇加畫舞者，
非得加一個
禿頭老爹
來湊熱鬧？

十二位畫家中，
其實只有竇加是
「名符其實的變態」
這幅畫充分說明了理由啊！

大變態!! 啊～

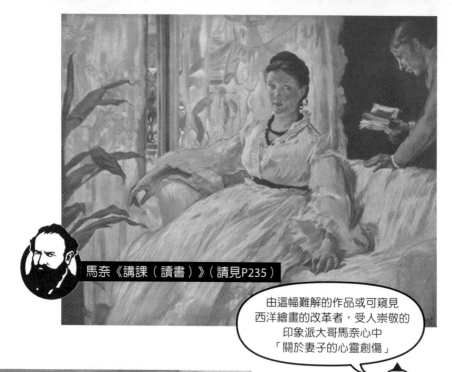

馬奈《講課（讀書）》（請見P235）

由這幅難解的作品或可窺見
西洋繪畫的改革者，受人崇敬的
印象派大哥馬奈心中
「關於妻子的心靈創傷」

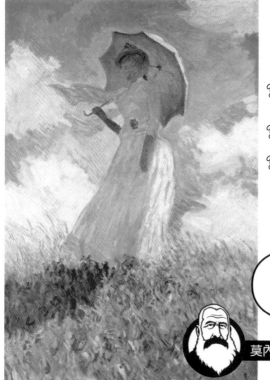

❓為什麼要畫
　十一年前畫過的主題？

❓為什麼這幅作品不畫臉？

❓為什麼這幅作品之後，
　他再也不畫人物了呢？

這幅畫中隱藏著解讀
「印象派超級老爹」
私生活祕密的關鍵！

莫內《撐傘的女人》（請見P266）

非典型美術館
Contents

美術館館長　實習研究員
山田五郎　小山淳子

文藝復興三大巨匠

誰最變態？

達文西

米開朗基羅

拉斐爾

♛三大巨匠，先說說誰最偉大 !? ——009

♛達文西僅僅一幅畫有名 !? —— 014

♛拉斐爾工作室的學徒分工體系 —— 017

♛工作狂米開朗基羅是個肌肉控！——026

♛達文西的愛人是痞子小惡魔？ ——032

♛《蒙娜麗莎》憑什麼那麼有名？ ——034

♛最不想委託的藝術家No.1 ——043

♛結論，最變態的是誰 !? ——051

錦上添花的巴洛克
誰最誇張？

卡拉瓦喬

魯本斯

林布蘭

♛太豪華！太花俏！太戲劇！巴洛克文化 —— 062

♛色情？非色情？巴洛克雕刻的戲劇性呈現 —— 067

♛罪犯卻大受歡迎，卡拉瓦喬的「光與影」 —— 072

♛黑暗才凸顯光芒！暗色調主義 —— 080

♛聖母瑪利亞是巨乳⁉ 遭人非議的寫實表現 —— 087

♛相當重口味！法蘭德斯第一的大畫家 —— 090

♛如同印鈔機的量產機制，魯本斯的「黃金」工作室 —— 096

♛歡迎橘皮組織？最愛肉肉女孩！胖子專家魯本斯 —— 105

♛人生也柳暗花明的畫家！林布蘭 —— 110

♛刺激不正常的心靈⁉ 被詛咒的名畫 —— 116

♛洗盡鉛華⁉ 從自畫像看到的作家本質 —— 123

CHAPTER 3

理想與現實
哪一邊更露骨？

安格爾

德拉克洛瓦

庫爾貝

♔社會、藝術都解體 !? 生在動盪時代的巨匠們 —— 132

♔古典界大老 !? 多米尼克·安格爾 —— 139

♔酷評如潮！安格爾的撻伐漩渦 —— 143

♔跨越五十五年的復仇 !? 安格爾不變的作風 —— 155

♔十九世紀也有中二病 !? 歐仁·德拉克洛瓦 —— 162

♔評價也隨時代改變！報導繪畫 —— 167

♔德拉克洛瓦與他的叛逆夥伴們 —— 175

♔自戀的左翼帥哥！古斯塔夫·庫爾貝 —— 181

♔沒人認同的話乾脆自己來！舉辦世界第一次個人畫展 —— 186

♔色情、思想都是無政府狀態！革命家庫爾貝 —— 193

♔激辯！理想與現實，哪邊比較變態？ —— 206

CHAPTER 4

撼動美術史的印象派
變態之王爭霸戰

馬奈

莫內

竇加

♛馬奈是「北野武」，印象派是「北野武軍團」—— 212

♛其實是向古典致敬！遭人非議的《草地上的午餐》—— 215

♛媲美八點檔連續劇!? 剪不斷理還亂的男女關係 —— 231

♛沒完沒了的連作系列！克洛德・莫內 —— 249

♛印象派超級老爹!? 莫內的大家庭時代 —— 257

♛那幅《睡蓮》，是為了鎮魂的抄經!? —— 264

♛灰暗、色情、變態!? 愛德加・竇加 —— 270

♛用禿頭大叔效果凸顯的色情主義!? —— 279

♛貨真價實!? 從竇加看到的現代變態論 —— 288

後記　變態也是各有所長 —— 300

歡迎大家來到
非典型美術館！

平時總讓人感到似懂非懂的西洋美術，如果從藝術家的變態作風與怪異行徑來看，就有趣多了。這個美術館就是一個**從觀察變態的角度來欣賞西洋美術的怪怪美術館**。

我一開始可是反對取這個名字喔。
對真正的變態多失禮呀。

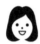
是啊。藝術家當中雖然也有一些像是性別倒錯之類的正牌變態，不過我們這邊稍微輕鬆一點，只是談談藝術家有點怪怪的部分而已。

同樣為了表示對其他正牌變態的尊重，**我們將聚焦在藝術家異於常人的特殊言行，或任意妄為。**

這可是館長的堅持呢（笑）。
言歸正傳，我們第一回的主題就是：
文藝復興時期的三大巨匠，達文西、米開朗基羅、拉斐爾，誰最變態！

畫蒙娜麗莎的是老夫呀

達文西

老子的大衛像看過吧

米開朗基羅

西洋繪畫的古典，說的就是在下

拉斐爾

三大巨匠，
先說說誰最偉大!?

我常常在想，**為什麼我們都只叫達文西的姓**？李奧納多·達文西、米開朗基羅·布奧納羅蒂、拉斐爾·桑蒂，照這樣看起來，我們應該要稱李奧納多，而不是達文西啊。

會不會是因為
太多人叫李奧納多了？

是嗎？
不是只有**李奧納多皮卡丘**而已？

是李奧納多·狄卡皮歐啦！

這樣啊。還有一些足球選手也是。不過美術史上要是說到李奧納多，大家都會自動想到達文西。

那麼，是不是只有日本人稱呼他為達文西？電影《達文西密碼》❶的原名叫什麼？

……應該是「THE Da Vinci Code」。

………呃，我們還是回來看看三大巨匠吧。
像我這種美術外行，知道達文西，聽過米開朗基羅，但說到拉斐爾，就是**「拉斐爾？是哪位？」**這種感覺耶。

❶ 全球暢銷作家丹·布朗的長篇推理小說。電影版由湯姆·漢克主演。

 什麼？妳沒聽過拉斐爾？
好吧，那我們先看看這三個人的長相和年齡吧。

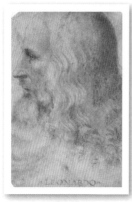

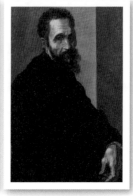

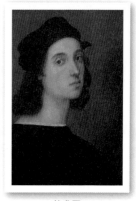

達文西
Leonardo da Vinci
（1452–1519）

米開朗基羅
Michelangelo di Lodovico
Buonarroti Simoni
（1475–1564）

拉斐爾
Raffaello Santi
（1483–1520）

 從年齡來看，米開朗基羅比達文西小二十歲，拉斐爾又更年輕十歲。所以達文西和拉斐爾相差了三十歲呢！

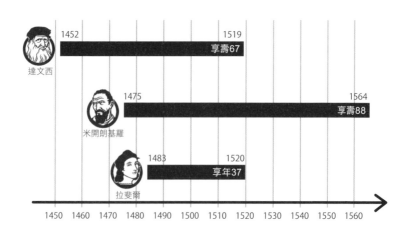

歲數的確相差很多，不過他們都還算是同時期的人，彼此也知道對方。那我要問問大家，你們覺得這當中誰最了不起？

請現場觀眾舉手。
……嗯，**覺得達文西最了不起的人果然比較多。**
然後是拉斐爾？

對吧！對吧！就是嘛！
那大家為什麼覺得達文西最了不起呢？

嗯，總之達文西最有名。
有名不就是因為他了不起嗎？

我們都這麼想。
不過在歐洲的古典美術史當中，
繪畫上最有成就的
其實是拉斐爾喔。

繪畫最了不起的是我

拉斐爾

真的嗎！

然後，
雕刻最厲害的
就是米開朗基羅。

說到雕刻，
就是老子我啦！

米開朗基羅

對呀，說到米開朗基羅就會想到他的雕刻。

 2014年的時候，森美術館❷曾經舉辦過「拉斐爾前派展」❸。

 啊，我去看了呢——
我本來是抱著「去學學拉斐爾」的心情去看，**沒想到展的不是拉斐爾，而是一群反拉斐爾的人……**（笑）。我當時還滿錯愕的。

 就是啊。
不過，他們到底反對拉斐爾什麼，妳也搞不太清楚吧。

 對呀，我真的有看沒有懂呢。

 拉斐爾前派的原文是Pre-Raphaelite Brotherhood。
簡單說就是「回歸拉斐爾之前」的運動啦，
他們反對的是西洋繪畫的古典。換句話說——
就是因為「古典＝拉斐爾」。

 原來如此。所以是「回歸古典之前」的意思囉！

 這又有兩種意義；
一是指回到文藝復興時期以前的中世紀，**那個還沒有藝術家與工匠之分的時代，要找回質樸的藝術**。另一個意義則是要**脫離美術學校以拉斐爾為範本的古典繪畫教育**。

❷ 位於日本東京六本木之丘，以現代藝術為主，舉辦各種展覽會，以及從事研究和國際項目。
❸ 森美術館曾於2014年展出英國泰特美術館（Tate）所收藏十九世紀中期在英國發起的藝術運動相關畫作。

012

 所以**拉斐爾等於教科書**的意思。

 像英國的皇家藝術研究院❹，這些拉斐爾前派起初就是在這種學校學古典繪畫，但是後來萌生「我們要學新的繪畫！」的想法，**為否定學校教科書**，便自稱為拉斐爾前派。

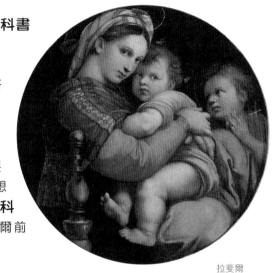

拉斐爾
《小椅子上的聖母》1514年
彼提宮美術館，佛羅倫斯

 新的繪畫？
不是說要回到拉斐爾之前的舊時代嗎？
怎麼是新的？

 以我們現在的感覺是不新，
但是對當時的畫壇來說，反而是新思維。

 好難懂啊。

 如果哪天要做拉斐爾前派的專題，我再詳細解說，**現在只要記得拉斐爾是西洋古典繪畫的代名詞就可以了**，還有要知道拉斐爾有多麼了不起，搞不好現代學西洋油畫的人，都還得學拉斐爾呢！不是達文西，也不是「達文西前派」。

❹ 1769年創立於倫敦的國立藝術學院。

達文西
僅僅一幅畫有名 !?

在日本，感覺達文西比拉斐爾有名，
難道在歐美不是嗎？

一般來說，達文西是很有名，
不過說到「西洋繪畫的古典」，那非拉斐爾莫屬了。
但拉斐爾倒是很尊敬達文西，
他看了未完成的《蒙娜麗莎》，還模仿畫了一幅。
但拉斐爾為什麼會比達文西經典呢？

拉斐爾一干同業對達文西應該都是讚不絕口吧。
有人說不好嗎？

應該說，當時達文西在市場上的評價，並沒有那麼高。
想想看，當時藝術家最值得驕傲的是什麼？
達文西、米開朗基羅、拉斐爾都是義大利人，
接受誰的訂單最光榮？當然是羅馬教皇的訂單啊。

哦，就像是日本的皇室御用。

對。接受羅馬教皇的訂單，
能在梵諦岡留下作品就是最了不起的成就。
那可是當時藝術家的頂點。拉斐爾有、米開朗基羅也有。
他們還參與了梵諦岡聖彼得大教堂❺大殿的設計。

❺ 聖彼得大教堂（Basilica di San Pietro in Vaticano），位於梵諦岡的羅馬天主教會聖地。現在的建築物先是柏拉孟特（Donato Bramant）、拉斐爾等藝術家參與設計，一度經歷財政困難，最後在米開朗基羅手中完成。

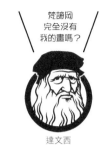

梵諦岡
完全沒有
我的畫嗎？

達文西

 那**達文西**呢？

 就是沒有啊。
梵諦岡都沒有他的作品。

 為什麼呢？

 嗯，為什麼呢？
在回答這個問題之前，我想問大家一個問題，
大家都說達文西最有名，那他的作品，你們知道多少呢？

觀眾席 > 　**《蒙娜麗莎》**（請見P35）

 對，然後呢？

觀眾席 > 　**《最後的晚餐》**（請見P43）

 好，沒錯，還有嗎？

 我也想不出來了⋯⋯

 是吧，他的作品太少了。
第三件大概就是《岩窟聖母》（請見P49），
然後就沒有了吧。

 的確，我們聽過達文西很多逸事，
但作品卻知道得很少⋯⋯

 換句話說，說達文西

只有《蒙娜麗莎》這一幅畫有名

也不為過。

 僅僅一幅畫！

 而且，達文西在世時，
那幅《蒙娜麗莎》還賣不出去。

 你這麼一說，我也聽說他帶著這幅畫直到終老。

 對啊，帶到終老。
《蒙娜麗莎》沒有留在義大利，
它跟著達文西去了法國，在羅浮宮美術館展出。

竟然說
我僅僅一幅畫
有名……

達文西

拉斐爾工作室的學徒分工體系

 達文西的作品出奇的少，
那拉斐爾畫了很多嗎？

 是啊，雖然他們三個當中最早過世的是拉斐爾。
他三十七歲就死了。

 真的很年輕呢。

 而且他長得很帥，
很有女人緣唷。

 哇——**真的好帥**！

 日本舉辦拉斐爾展的時候，
還請來**栗原類❻**扮成拉斐爾
做宣傳呢。

 栗原類！很像！（笑）

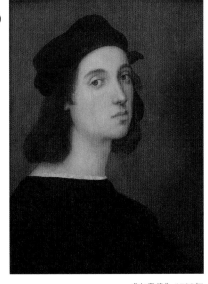

《自畫像》1506年
烏菲茲美術館，佛羅倫斯

 **也有人說他就是太有女
人緣，才會病死。**
不過米開朗基羅活到八十八歲，在當時可說是異於常人的長壽。

 他活很久，所以自畫像都畫得很老……（笑）

❻ 英日混血男模，以頹廢消極風格出名。

達文西也活到六十七歲呢。

在當時也算是很長壽。

不過，他的作品數量卻比最短命的拉斐爾差得遠了。

嗯。

拉斐爾被世人譽為

聖母子畫家❼，

他畫了許多聖母子像，例如右邊這幅據說是梅迪奇家族所收藏的作品。

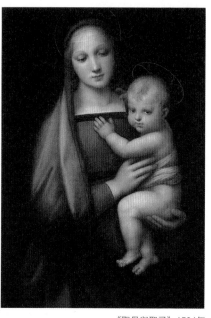

《聖母與聖子》1504年
彼提宮美術館，佛羅倫斯

好像都是以天主教為主題的畫。

對這個時期的大畫家來說，最能代表身分的題材就是宗教畫和歷史畫。不會畫這兩種，就不能獨當一面。

這些都是接受委託而畫的吧？

近代以前的繪畫基本上都是接受委託才畫的。

拉斐爾接那麼多大作，足見他的名聲之高。

梵諦岡著名的「拉斐爾房間」❽四面牆壁都是他的大作，名作《雅典學院》也在那裡。

❼描繪聖母瑪利亞與小耶穌的畫作，稱為「聖母子像」。

❽拉斐爾房間是梵諦岡宮裡的四個房間。拉斐爾率弟子在天頂及壁面繪製濕壁畫。而著名的《雅典學院》位於「簽字廳」。

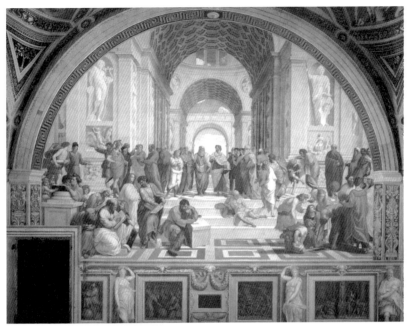

《雅典學院》1509–1510年
梵諦岡宮

 這幅畫，我在《BRUTUS》❾雜誌的美術專題上看過。
我記得是在說明透視法……

 對，透視法。**拉斐爾所代表的西洋古典繪畫最大特徵之一，就是這個透視法**。透視法有兩種，一種是「一點透視法」，也稱為**「線透視」**。從畫面某處預設的「消失點」，直線向外呈放射狀擴展以表現遠近的技法。

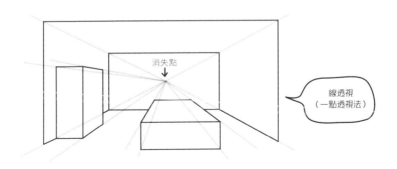

消失點

線透視
（一點透視法）

❾ 創刊於1980年的男性雜誌，初期專題著重於都市生活，近期多刊載日本文化，時有美術專題。

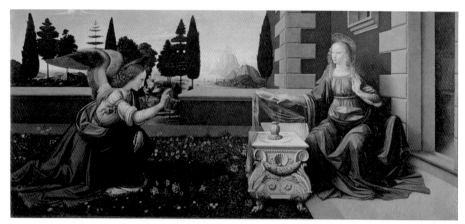

達文西
《聖母領報》1472-1475年
烏菲茲美術館，佛羅倫斯

 達文西在他的老師委羅基奧❿工作室時的作品《聖母領報》⓫也是以線透視法著稱。

 從正中央向外擴大的感覺。

 另一種是「空氣透視法」，也叫做「色彩遠近法」。這種技法是將較近的景物以赤褐色調、較遠的景物以青綠色調描繪來呈現遠近。不過這幅作品可能比較看不出來。

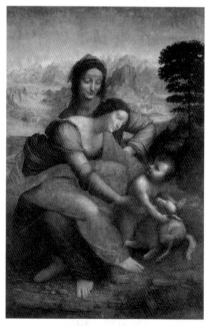

達文西
《聖安妮與聖母子》1510年
羅浮宮美術館，巴黎

❿ 委羅基奧（Andrea del Verrocchio，1435-1488），文藝復興時期佛羅倫斯的藝術家，也是有名的教育者，達文西、波堤切利等名畫家都是他的學生，米開朗基羅也深受其影響。
⓫ 描繪新約《聖經》中大天使加百列受天父之命，來向聖母瑪利亞傳訊報喜，告訴她腹中懷了耶穌基督的場景。

 線條或色彩都可以表現遠近呢。

 文藝復興時期還有一項西洋古典繪畫的特殊技法，以色彩濃淡漸層來表現立體感的**明暗對照法**。此技法因油畫這種素材而得以迅速發展，東方繪畫就比較少見。

 明暗對照法也是拉斐爾想出來的嗎？

 不是，應該是在達文西手上完成的，透視法和明暗對照法是文藝復興時期許多畫家慢慢發展出來的技法，由達文西集大成並奠定理論，而拉斐爾則是實踐，為後世數百年的西方繪畫奠定了堅實的基礎。

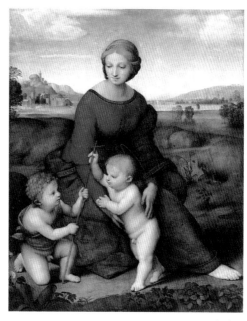

拉斐爾
《草地上的聖母》1506年
維也納美術史美術館

 原來如此。

 西洋繪畫的特徵就是運用透視法和明暗對照法這兩種技法來凸顯立體感，和其他文化圈的繪畫對照就一目瞭然了。

 也就是說，**拉斐爾運用許多這樣的技法，所以才被當作範本囉？**

正是如此。還有，也因為他留下的許多畫作，都是最受重視的宗教畫和歷史畫。對了，妳知道剛才那幅《雅典學院》裡藏有文藝復興三大巨匠嗎？

咦？有嗎？在哪裡？

正中央這兩個人，是柏拉圖**⑫**和亞里斯多德**⑬**。

喔喔，兩位哲學家。

文藝復興時期最受推崇的就是柏拉圖吧。不過到了中世紀，亞里斯多德變得比較偉大。妳看了剛剛的肖像應該已經猜到，**扮演最偉大的柏拉圖**的就是達文西。

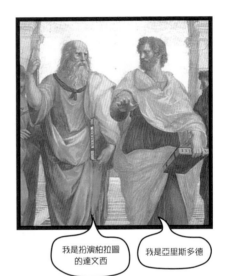

我是扮演柏拉圖的達文西

我是亞里斯多德

唉呀！真的耶！

柏拉圖像是以達文西為原型。妳可能會以為米開朗基羅就是亞里斯多德……結果米開朗基羅在這邊啦，前面這個用手托著頭的人（見右圖）。

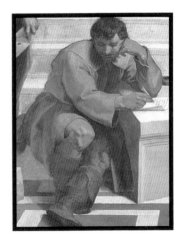

⑫ 柏拉圖（B.C.427-B.C.347），是著名的古希臘哲學家，雅典人，他的著作大多以對話錄形式記錄，並創辦了著名的學院。柏拉圖是蘇格拉底的學生，也是亞里士多德的老師，他們三人被廣泛認為是西方哲學的奠基者，史稱「希臘三哲」。

⑬ 亞里斯多德（B.C.384-B.C.322），古希臘的哲學家，希臘三哲之一。柏拉圖的弟子，無所不知的「萬學之祖」。

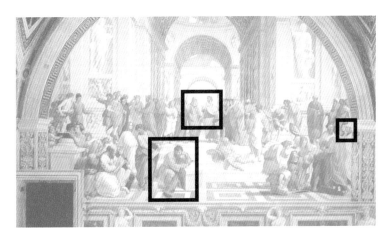

 那是誰呀

 哲學家赫拉克利特[14]，他相當厭世。讓米開朗基羅來演這個厭惡世俗又難相處的哲學家。

 個性還滿符合的嘛。

 然後，找找拉斐爾在哪裡。
妳看，在這幅畫的最右邊。

 # 哦哦！

 將尊敬的達文西畫成最偉大的角色，而自己扮成古希臘畫家阿佩萊斯[15]，躲在一大群人當中。他就是這麼細心的畫家。

 這算是一種玩心嗎？
像希區考克[16]在自己電影裡軋一角那樣？

 對對！就像電影裡的客串。

[14] 赫拉克利特（Heraclitus，B.C.540－B.C.480），古希臘哲學家。提出「萬物皆流」的概念。
[15] 阿佩萊斯（Apelles），活動於西元前四世紀的古希臘傳奇畫家。據說他曾為亞歷山大大帝畫像，但卻未留下任何作品。
[16] 希區考克（Alfred Hitchcock，1899-1988），自英國遠渡好萊塢發展的電影導演，被譽為「懸疑電影之神」。影迷最喜歡在劇中尋找希區考克的身影。

 拉斐爾這個人還真有趣。

 我們言歸正傳，他三十七歲就過世了，怎麼還能留下這麼多作品呢？拉斐爾和栗原類最大的不同就是他其實很會做生意。

 他一點都不消極（笑）。

 對，他是很積極的人，又善於管理，
他的工作室請了許多學徒，讓他們大量作畫。

 都是弟子畫的嗎？

 不過，他說「我負責最後的修飾」。
就像漫畫《骷髏13》[17]的SAITO Production[18]工作室那樣。

 所以才能大量生產囉！（笑）

 要不然《骷髏13》也不可能畫那麼久。
經營的手腕，與作畫的手腕可是大不相同。
拉斐爾剛好兩樣都拿手，又培養一幫學徒。
就這一點來說，

他根本是職業畫家的楷模呀。

 換句話說，他很有社交手腕囉。

[17] 齋藤隆夫的漫畫作品。描寫狙擊手東鄉公爵執行各種任務大顯身手的故事。小學館《Big Comic》雜誌自1968年開始連載以來，未曾休刊的長青作品。
[18] 由首創劇畫類型的齋藤隆夫所領軍的製作公司，在漫畫製作上引進嚴密的分工體制而著稱。

 對，他的交遊廣闊，所以才有那麼多人向他訂畫。反觀三大巨匠的另外兩位，這一點完全比不上。

 達文西和米開朗基羅……

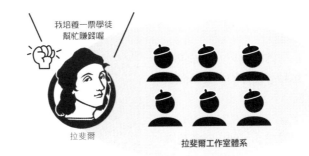

我培養一票學徒幫忙賺錢喔

拉斐爾

拉斐爾工作室體系

哼！反正我只有一幅畫有名啦……

達文西

我受到世人尊敬，有什麼不好。反正我這種人就是難相處，別人也覺得我厭世

米開朗基羅

工作狂米開朗基羅是個肌肉控！

 米開朗基羅好像有點性格上的問題。

 他很難相處吧。從肖像畫也看得出他的個性滿偏激的。

 儘管如此，他仍然在梵諦岡留下大量的作品，以藝術家的水平來說，他的確實力超群。

 右頁的這幅畫是**很大的一幅作品**吧。

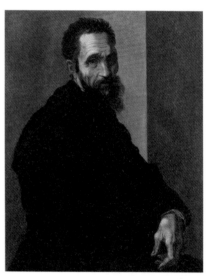

德孔特
《米開朗基羅的肖像》1535年
大都會美術館，紐約

 是超級大的一幅畫。

這是西斯汀禮拜堂的天頂壁畫，以創世紀[19]的各種場景為主題，規模之大，每個部分都可獨立成為一幅大作。當時的作畫景象，曾經在卻爾登・希斯頓（Charlton Hesto）飾演米開朗基羅的電影《萬世千秋》[20]中重現，實際上他幾乎是獨自一人完成這幅巨作。因為一直仰著頭作畫，據說他的脖子因此僵直，無法再彎曲。

[19] 舊約《聖經》開頭的〈創世紀〉中記載著上帝在六天之內創造了萬物，而第七天休息的故事，以及亞當、夏娃被逐出伊甸園、諾亞方舟等傳說。

[20] 萬世千秋（ *The Agony and the Ecstasy* ），1565年由卡洛・瑞德（Carol Reed）所執導，描寫米開朗基羅一生的美國電影，由卻爾登・希斯頓主演。

 總長是幾公尺呢？

 36m × 13m。

 哇！
花了幾年的時間啊？

 **四年。他一個人花了
四年時間畫的。**米開朗
基羅雖然有弟子，但是他
完全不相信別人。我們也
都遇過那種完全不相信合
作夥伴和部下的人嘛。

 曲高和寡的人嘛。

 就在米開朗基羅繪製天頂
壁畫的同一期間，拉斐爾
也在梵諦岡工作，拉斐爾
覺得「米開朗基羅太厲害
了」，特地來參觀，米開
朗基羅還很不客氣地反
問：**「我看你是要來偷
學我的技術吧！」**他壓
根不信任別人，這樣看
來，他算是相當變態。

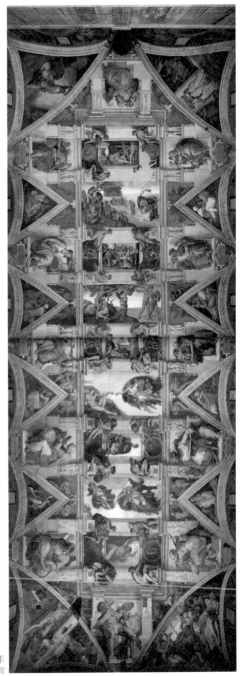

《西斯汀禮拜堂天頂壁畫》
1508–1512年
梵諦岡

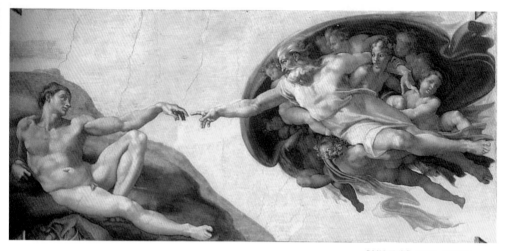

《創造亞當》1508–1512年
西斯汀禮拜堂天頂壁畫一部分，梵諦岡

 真的很偏執呢。

 **據說他連雕刻要用的大理石，
都是自己去採的。**
傳聞他親自到義大利著名的
大理石產地卡拉拉[21]，
從採石場挑選石材，然後運回來。

我什麼都要
親眼看過
才能放心

米開朗基羅

 什、什麼？一個人搬不動吧？

 當然，實際上應該是請人搬運的啦。但既然會有這樣的傳聞，說明
他是那種凡事都得親力親為的人。不過他留下這麼多偉大的作品，
技術之高明可謂超乎常人。

 他應該是個**嚴重的工作狂**吧。

[21] 卡拉拉位於義大利中部托斯卡納州，自古羅馬時代就以大理石產地聞名。

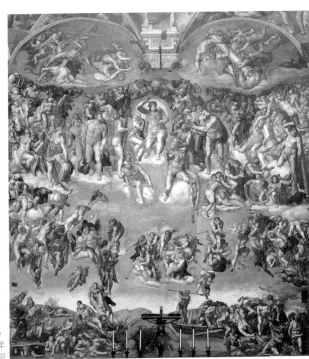

《最後的審判》
1536–1541年
西斯汀禮拜堂，梵諦岡

 《創世紀》和《最後的審判》[22]都是以濕壁畫（Fresco）的技法描繪。Fresco在義大利文是新鮮的意思，指的是在壁上塗濕灰泥，趁其半乾的狀態施以顏料作畫的技法。

 半乾的狀態？
因為要趁壁面還濕濕的狀態作畫，所以叫濕壁畫？

 對，如此一來，灰泥本身就是固定劑。

 完全乾燥之後，就固定了的意思。

 嗯。附著在壁上就不會再脫落，想要去除，非得連灰泥一起剷除才行。總而言之，這樣的作畫方式，一天可畫的面積很有限，**每天就是塗灰泥、作畫、塗灰泥、作畫，反覆地進行這個作業。**

❷ 世界末日之時，救世主耶穌基督將會再次降臨，對所有人類，包含死者進行審判，裁決上天國或是下地獄，此為基督教的世界觀，取材自新約《聖經》〈若望默示錄〉。

 必須一點一點地慢慢畫呢。這麼說來，他還畫得真大。

 這就是米開朗基羅厲害的地方呀。而且，**他畫的人物全部都是渾身肌肉。**

 米開朗基羅很喜歡肌肉吧。這一點也是滿變態的。

 連女人都充滿肌肉喔。甚至不仔細看，都無法分辨哪個是女人。

 他連雕刻都很強調肌肉嘛。例如有名的《大衛像》❷❸。感覺他應該是那種喜歡男生的傾向吧？

 嗯，這個時代雙性戀的人也滿多的。實際如何我們也不知道啦。不過有一件事可以確定──**文藝復興三大巨匠都沒結婚**原因不明。

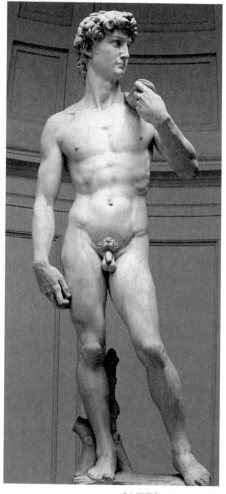

《大衛像》1501–1504年
學院美術館，佛羅倫斯

❷❸ 出現在舊約《聖經》中的古代以色列國王。傳說當他還是牧羊少年的時候，曾經用投石器擊斃敵方的巨人歌利亞。

 哇喔。全都單身！

拉斐爾有個出名的女友**「麵包房女兒」**，也曾經跟富家小姐訂過婚，反觀另外兩位，米開朗基羅，尤其是達文西，
與男子傳出的緋聞還比較多。

果然……
同性戀傾向，作品又多著重肌肉，欲望完全呈現在畫作了嘛。
就像青春期的男生愛畫女人的胸部一樣。

據說《最後的審判》中的人物原先腰間並沒有纏上布，是有人後來又補上的。

最初是完全赤裸的嗎？

好像是喲。
不過，後來大家都覺得**連耶穌基督都全身赤裸實在是說不過去**……

誰這麼覺得？

世人啊。

世人覺得看不下去？

**好像是樞機主教向羅馬教皇進言：
「這實在不妥當──」，**
於是，叫人補畫的吧。

達文西的愛人是
痞子小惡魔？

先前我們介紹了兩位位於文藝復興時期美術頂點的巨匠：拉斐爾和米開朗基羅。拉斐爾表現了文藝復興的優美，而米開朗基羅則呈現了文藝復興的力量，他們都可說是西洋美術的典範。相較之下，達文西的定位又是如何呢？

您是說達文西沒有功勞嗎？

是啊。不過，他的存在卻又別具意義。在說明他的偉大之前，我們先看一下達文西所喜歡的類型。這是羅浮宮美術館收藏的《聖若翰洗者》[24]，據說是達文西以他特別寵愛的一個弟子為原型所畫，那名弟子的綽號叫做沙萊。也就是說他喜歡這種類型的男子。

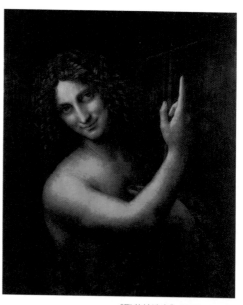

《聖若翰洗者》1508–1513年
羅浮宮美術館，巴黎

他和米開朗基羅的口味不一樣呢。

[24] 新約《聖經》中的洗者聖若翰，是救世主耶穌基督之前最偉大的預言者。傳聞為拿撒勒的耶穌施洗而獲此稱號。

對！
達文西一向都喜歡中性的美少年。

真的哦。

這個沙萊其實是個很不像話的弟子。他手腳不乾淨，常常偷達文西的東西，又不老實，沒什麼繪畫天分。

真的很糟糕……
那他為何要收沙萊為弟子呢？

因為長得帥啊！
雖然是我自己想像的，達文西大概覺得沙萊**那種壞壞的感覺更可愛！**沙萊這個綽號，就是「小惡魔」的意思。

所以他就把自己看上眼的男孩……
收為弟子嗎？

對。可能他就是那種不介意對方惹了麻煩，反而更高興的人。

就是個**愛被虐的同性戀**嘛。
而且還公私不分，實在很不像話。

這也是一種愛的表現。
達文西和沙萊同居了三十年，臨終的遺言還說要把《蒙娜麗莎》留給他呢。

《蒙娜麗莎》
憑什麼那麼有名？

接下來說說達文西的定位。
拉斐爾表現優美，米開朗基羅展現力量，
達文西在形式上比較接近拉斐爾。
不過話說回來，拉斐爾的優美其實習自達文西。

是啊。
感覺上是**拉斐爾模仿他所尊敬的達文西**。

雖然遭到米開朗基羅的拒絕，
但是拉斐爾卻從達文西身上學了很多。

米開朗基羅跟誰都處不來嘛………

達文西雖然沒有指名道姓，**但他的手記中卻有擺明在批評米開朗基羅的一段文字。**說赤裸裸的肌肉表現著實低俗，若隱若現才有美感。達文西所描繪的肉體，以剛才我們看的《聖若翰洗者》，的確不像米開朗基羅那樣赤裸裸地畫出肌肉吧。

啊，真的耶。

是吧。達文西在藝用解剖學上頗負盛名，也能正確掌握肌肉動態，但他不會像米開朗基羅那樣露骨地描繪。

畫作的感覺與拉斐爾倒是有點像呢。

所以我才說跟拉斐爾比較像啊。我們就來看看《蒙娜麗莎》，妳知道這幅畫為什麼這麼有名嗎？

為什麼⋯⋯我們好像從小就知道這幅名畫。

可不是因為**世界堂**㉕的廣告喔。

世界堂用這幅畫當廣告的理由是⋯⋯

因為是名畫啊。
不過，杜象㉖的諷刺畫㉗也是名畫。
我們還是回頭聊聊這幅畫為什麼是名畫。
妳喜歡這個作品嗎？

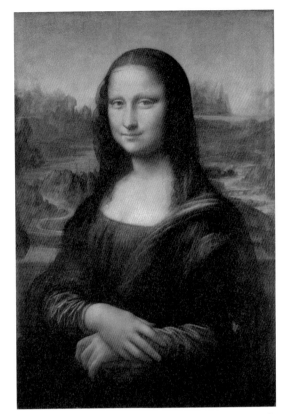

《蒙娜麗莎》1503–1519年
羅浮宮美術館，巴黎

㉕ 本店位於東京新宿的美術專賣店。以畫有因吃驚而張嘴的蒙娜麗莎看板和海報，並寫著「商品之齊全！價格之便宜！連蒙娜麗莎都吃驚！」的廣告標語著稱。

㉖ 杜象（Marcel Duchamp，1887-1968），二十世紀實驗藝術的先驅，被譽為「現代藝術的守護神」。其作品對於第二次世界大戰前的西方藝術有著重要的影響。

㉗ 指杜象在蒙娜麗莎的明信片上畫鬍子的作品《L.H.O.O.Q》（1919年）。以法語發音為「她的屁股很熱」之意。

 呃，我不確定耶。總覺得她的**表情好難以捉摸**。

 對！妳講出來了。
就是這個難以捉摸的表情。也有人說是神祕的微笑。她這似笑非笑，還會隨角度變化的表情。不是常有**學校美術教室裡的蒙娜麗莎，到了晚上眼睛就會動！**如此一類的傳言嗎？

 有啊有啊！

 其實就是因為她這似有若無的表情啦。如果妳再仔細看，還會覺得不知是男是女。這幅畫雖然已經定調是以佛羅倫斯一名絲綢商人的妻子麗莎．喬宮多（Lisa del Giocondo）為原型，但它早已超越了特定人物肖像畫的領域。

 難道這不是肖像畫？

 一開始應該是肖像畫，但喬宮多並沒有買下來，**達文西一生都將這幅畫留在身邊，時不時地加筆修改，漸漸地就變成另一幅作品了。**

 這樣啊。留在身邊，還一直修改……

 結果就成了這副難以捉摸的表情了。
還有，《蒙娜麗莎》被稱為名畫的另一個理由，就在這讓人不禁要摒住呼吸的表情裡。我們稍微放大看看。

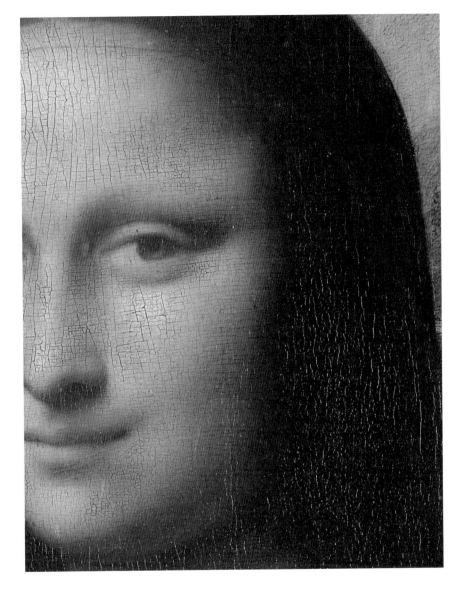

 妳看！不管怎麼放大，妳都看不出顏色的界線在哪裡。
換句話說，漸層的處理非常滑順。

 真的耶。這就是他**技術超凡**的地方吧！

 眼皮附近的陰影部分，完全看不出來線條從是哪裡開始。
也就是說，這幅畫找不到輪廓線。

 就像照片一樣耶——

 我覺得根本已經超越照片了。
這個技法叫做暈塗法（Sfumato），
義大利文是「煙霧狀」的意思。
我們剛剛說了西洋繪畫的兩大要素是透視法與明暗對照法，而這個暈塗法算是明暗對照法的頂點了，也可說是極致的漸層。因為油畫顏料問世，才確立了這個技法。

 你說油畫顏料，難道在這之前沒有嗎？

 有是有，但好像並沒有用在繪畫上。正當義大利興起文藝復興時，在法蘭德斯，也就是現在的比利時一帶，一對范艾克兄弟確立了以油畫顏料作畫的技法，剛剛也曾經提到，在這之前的技法多半是**壁畫用Fresco、木板畫用Tempera。**

 ## Tempura？天婦羅？

 是Tempera啦。**雖然天婦羅這個字的起源也可能是 Tempera**，原本是「調整」或「混和」的意思。繪畫上的Tempera，是以蛋黃、蛋白，或是將油醋調和成類似美乃滋的東西，並以其作為固定劑來融合顏料作畫。美乃滋的瓶口不是常有一層乾掉變透明的部分嗎？就是那種感覺的透明固體在固定顏料。

 用類似美乃滋的東西作畫？

 對。Tempera雖是發色非常好的技法，但是將顏料調在油裡又比美乃滋更容易延展，這就是油畫的顏料了。油畫顏料能無限延展，乾了又可以重疊上色，愛塗幾次就塗幾次。而充分活用這個優點的技法，就是暈塗法。**將暈塗法發揮到極致就是達文西的這幅《蒙娜麗莎》。畫中的神祕的微笑根本是極致的暈塗法創造出來的奇蹟。**

 你是說因為多次重疊上色的緣故嗎？

 經過科學測試，據說是**重疊了二十次以上**呢。油畫顏料乾燥的時間很長，所以達文西一直帶著這幅作品，有空的時候就繼續上色。

 我看他已經把**修改這幅作品當成興趣**了吧。

 正因為他這麼做，才實現了這極致的暈塗法。我剛剛說《蒙娜麗莎》被譽為名畫的理由就在這神祕的微笑裡，妳現在知道意思了吧？

 原來它不只是因為畫得很美而有名，還有這個理由呢。

 首先是明暗對照法中極致的**暈塗法**，再來是**透視法**，他巧妙融合了利用**線透視**的河流，及遠景以青色調，近景以褐色調來強調遠近的**空氣透視**。還有穩定的三角構圖和正面四分之三側角也堪稱無懈可擊。換句話說，**這幅畫完美呈現了文藝復興時期西洋古典繪畫的各項要素。**《蒙娜麗莎》之所以有名，就是這個緣故。

 集結了各種技法。

 我覺得還有一個值得一提的理由，
那就是《蒙娜麗莎》不是宗教畫。

 不是宗教畫很稀奇嗎？

 肖像畫雖然也很常見，但是以繪畫的級別來說，總是低於宗教畫或是歷史畫。但正因為《蒙娜麗莎》是一幅不具宗教色彩的肖像畫，所以非基督教文化圈也能毫無芥蒂地接受。無論如何，《蒙娜麗莎》被譽為名畫的理由，主要是在美術史上具有極大意義，與個人喜好並無太大關係。

 我的確沒聽過有人說喜歡《蒙娜麗莎》。

 還有一點，**不知是男是女的中性也是文藝復興的理想。** 當時流行的思維是將相反的兩極融合為一才符合理念目標。而《蒙娜麗莎》正好象徵著文藝復興視為理想的美。

雙性兼具更厲害的意思嗎。

所謂的名畫本來就不一定普世皆知。《蒙娜麗莎》之所以這麼有名，我想可能是因為達文西留下的作品極少，這一點也有加成的效果。

感覺特別珍貴呢。

就是啊。還有，達文西完成的作品雖少，卻留下大量的構想筆記和素描，這也是一大重點。

不只是繪畫呢，
還有直升機等各種速寫。

那個，其實不會飛。
達文西雖然被稱為萬能的天才，但是他的發明幾乎都是當時不可能實現的**異想天開**。不過，只要好好留下記錄，後人自然會做出合理的解釋。我們至少應該學習達文西，一有什麼想法，就馬上寫下來或是畫下來。

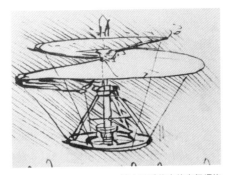

達文西手稿中的空氣螺旋
（直升機的原型）

就算不完整，也先留下記錄再說。

 達文西還有一件事值得我們學習，
那就是**成名曲只要一首就夠了**。

 那就是《蒙娜麗莎》對不對？

 對。非得要有一個像那樣懾服眾人的成名作。相反地，只要有一作
成名，最好就不要再亂發表作品。不但會一次次削弱良好的印象，
弄不好還可能連以前的成果都一起拖下水。不小心說出點子的話，
留下筆記或許比完成作品還保險一點。

 哈哈哈。

 如果是筆記，大可盡情地天馬行空，日後如果有人實現了這個創
意，還可以自豪「這可是我先想出來的」[28]。

 幾百年前就想出的點子！

 話說回來，達文西留下一大堆構想和速寫，完成的作品卻屈指可
數，我覺得應該是因為他**追求完美又喜新厭舊**的個性。因為追
求完美，花了太多時間，中途又對其他事物感興趣。有人說其實就
連《蒙娜麗莎》都尚未完成。不過他之所以能達到那樣的完成度，
可能是因為沒賣出去只好留著，而尺寸大小也剛好可以隨時帶在身
邊，才會心血來潮的時候就補上幾筆。

 原來《蒙娜麗莎》是**因為沒賣出去**，才成為**名畫**的呀。

[28] 達文西的生日4月15日被定為「直升機節」。

最不想委託的
藝術家No.1

 達文西這種**追求完美又喜新厭舊的個性**，委託他工作得冒很大的風險呢。

 大家都不想委託他吧。

 而且達文西還有一點讓人不放心。那幅《最後的晚餐》，是他少數完成的作品之一，大家有沒有看過真跡？

觀眾席 **>** 有，不過是修復前。

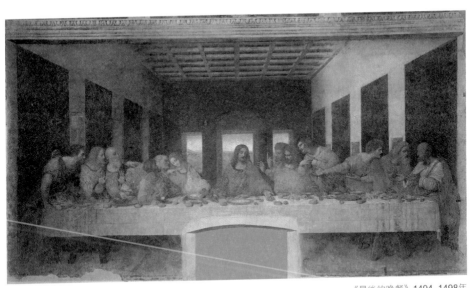

《最後的晚餐》1494–1498年
聖瑪利亞感恩修道院，米蘭

修復前滿目瘡痍，是吧？

破破爛爛的！堪稱體無完膚啊！

是有多破爛啊（笑）？

上一頁這張圖應該是修復之後的狀態吧，我在學生時代看到的是破舊不堪的版本。這是聖瑪利亞感恩修道院食堂裡的壁畫，完成之後沒多久，**達文西還在世的時候，顏料就已經開始剝落了。**

真糟糕呢！

問題在於怎麼會剝落呢？
一般畫壁畫……剛剛說過了吧？
還記得是什麼嗎？

濕壁畫！

對，濕壁畫！通常就是用濕壁畫的技法。但是達文西似乎很討厭濕壁畫，因為濕壁畫不能重來，也不能一塗再塗。

啊——達文西喜歡一塗再塗嘛。

對啊，他最擅長細部的明暗表現，
濕壁畫做不出那樣的效果呀。

那他是怎麼畫的？

Tempera蛋彩畫。

啊，你剛剛說的美乃滋那個？

對對，那個用蛋調和顏料的技法。**不過蛋彩畫其實不適合畫在溼氣重的食堂牆壁上。**證據就是顏料因無法附著而剝落。

可想而知啊！用美乃滋畫在牆壁上！

站在委託者的角度想想，明明有用了幾百年的濕壁畫技法，他偏偏要用蛋彩畫？怎能不生氣。果不其然，顏料一塊塊掉下來，這才有人追究，就說那傢伙不可靠，到底誰找來的！

達文西果真是個不太負責任的畫家呢。

不，他是個了不起的畫家，也勇於挑戰。
只是不太會做生意啦。

這樣啊，不能當作職業，不該收錢的人。

就是啊。
委託他等於自找麻煩，好像是花大把錢讓他來做實驗。
他們一定很想說，**別拿我們當試驗品！**

不過，結果還是變成一幅超有名的作品啊。

也是因為有名，
才要費盡功夫修復啊。

修復是改成濕壁畫嗎？

沒有，怎麼可能。要改成濕壁畫，只能全部清除再塗上灰泥重畫。
那就變成別的作品了。所以要運用傳統的工匠技巧，配合最新的技
術，把剝落的地方一點一點黏回去，按部就班地修復。

聽起來工程很浩大呢……

而達文西最厲害的就是，
你以為他這次就會學乖，根本沒有！
十幾年後，佛羅倫斯的市政廳領主宮委託他進行大會議室的壁畫
時，他又……

又用蛋彩畫？

不，上次蛋彩畫不成，這次他又突發奇想，改用油畫。
不料，因上次的教訓所開發的獨創底層，仍是一塌糊塗。
油畫顏料無法附著，這次還沒完成，就已經開始滴滴答答地流下
來。

真是個傻蛋耶……那後來怎麼處理？

中途索性不畫了，
就丟著，回到當時受雇的米蘭了吧。

什麼——！就「不管了」這樣嗎？

後來是米開朗基羅的弟子瓦薩里[29]去收拾這個爛攤子，他所畫的壁畫現在還保留著。他也以撰寫文藝復興時期眾畫家的傳記而聞名。

……所以達文西沒完成。

瓦薩里本來就很尊敬達文西，所以據說這雖然是達文西的失敗作品，他還是滿懷敬意，不敢將自己的作品蓋上去。最近有調查發現，瓦薩里的壁畫後面竟然**還有一道牆**。也就是說，瓦薩里很可能又砌了一層牆，將達文西的作品保存下來。後來國家地理協會[30]還贊助這項調查繼續進行，不過，到去年都還聽聞「發現與達文西所使用的相同顏料痕跡」，之後卻再也沒有下文。看來這項調查已經中斷了吧。

就當作沒這回事嗎？

可能吧。
或者因為原畫的保存狀況並沒有好到必須破壞瓦薩里的壁畫，反正曾經有這麼一回事。

達文西真是個麻煩人物呀。
他就是不能好好完成人家委託的作品。

29 瓦薩里（Giorgio Vasari，1511-1574），他集結文藝復興時期藝術家的評傳，撰寫《藝苑名人傳》。
30 國家地理協會（National Geographic），於1888年成立，不僅在各國發行月刊，也提供資金贊助各種研究專案。

 如果有不想委託的藝術家排行榜，他一定名列第一。

 所以梵諦岡才沒找過他。

 就是嘛。梵諦岡做得對！

 他大可像拉斐爾那樣經營工作室，交給弟子去做，我看是不想吧。他選弟子的條件是相貌大於天賦，交出去也放心不下。

 他不培養弟子，自己又率性而為。

 這也表示他是個純粹的藝術家呀。
在這個畫家就是工匠的時代，他這種率性的藝術家，其實是很少的。這樣的行為，一般人根本不可能謀生，所以達文西有著世人非公認不可的天賦，這是很了不起的。

 雖然不好好交件。

 拿了訂金卻不交差，根本是詐欺了。不過，**這種人只要一作成名，就可以生存下去。**

 是，他在世的時候，
《蒙娜麗莎》不也沒賣出去？

 他生前的成名作是《最後的晚餐》，雖然剝落情況嚴重，但還是一件偉大的作品。妳想，會不會有人期待，若是達文西的畫不會剝落，不就有更偉大的作品了嗎？

但是他沒畫吧。

不，他有畫喔。

只是有時為期限和酬勞起紛爭，有時又擅自挑戰新技法而失敗，多半都沒能完成而已。不過也有像《岩窟聖母》這種因為紛爭，反而**完成了同一畫題的兩幅作品**，現在分別收藏在羅浮宮，以及倫敦的國家美術館。

羅浮宮

國家美術館

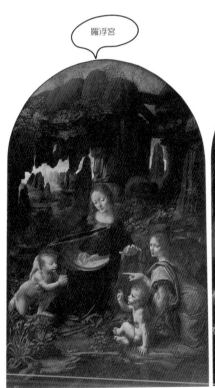

《岩窟聖母》1483–1486
羅浮宮美術館，巴黎

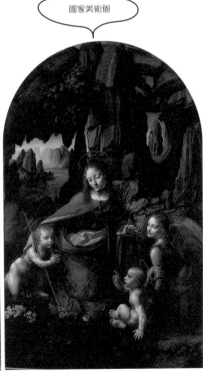

《岩窟聖母》1495–1508
國家美術館，倫敦

 哪一幅比較早呢？

 聽說是羅浮宮那一幅。

 有什麼糾紛嗎？

 我記得是為了酬勞問題，但為什麼會畫兩幅，至今仍不清楚。可能是紛爭當中將畫好的畫賣給別人，或是他畫好了不想賣，後來和最初的業主達成和解，又重新畫了一幅交差，總之是眾說紛紜。

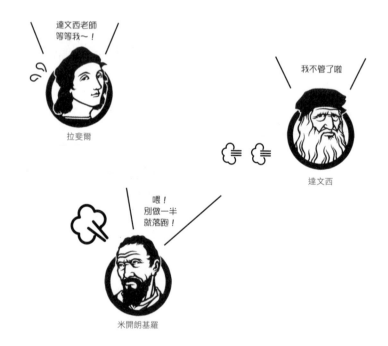

結論，
最變態的是誰!?

 總而言之，從業主的立場來看，達文西實在不能信任。在故鄉佛羅倫斯和當時畫家的聖地梵諦岡都沒有雇主的情況下，他只好轉向米蘭公爵推銷自己，**這還不是以畫家的身分，而是打著軍事研發的幌子才獲得的工作**，不過他倒是在自薦文的最後補了一句**「也會畫圖」**。

 意思是「什麼都會」就對了（笑）。

 事實上，米蘭公爵交託他的工作盡是城牆的設計或武器的發明或改良。

 他都懂嗎？

 唉，還不都是些**無法實現的天馬行空**。公爵也要他製作巨大的騎馬雕像，結果他只用黏土做了原型，然後就沒下文了。

達文西手稿中所畫的戰車原型

 還是沒完成……

 不過，筆記和速寫倒是保存下來了。

 速寫保留下來也沒用啊……總覺得應該要持之以恆，好歹也完成過一些作品。

 那些好歹完成的作品中，他就靠《最後的晚餐》一砲成名，大家才**勉強相信他其實有能力。**

 真是個自由自在的人啊……

 他最後受法蘭索瓦一世（Francis I）雇用前去法國，在那裡終老。當時的法國與義大利是世仇，達文西也因法國進攻義大利，被迫逃離米蘭，四處流浪。法軍還破壞了他未完成的騎馬雕像原型。但儘管如此，他竟仍接受敵國的聘雇，雖然他本人好像不以為意，**但在義大利人眼中，他就是個十足的「叛國賊」。**

 啊──是這樣啊。

 雖然只是想像，我猜他大概是飽受批評，「那傢伙只會吹噓」、「他嘴上說要畫，根本也畫不出什麼」、「他說『發明了很厲害的兵器』，卻從沒實現過」之類的。

 去法國是他自己願意的嗎？

 我是不覺得他有積極的意願啦，說好聽是有人這麼看重自己，覺得有面子，說難聽就是沒有其他選擇了吧。

 都沒有人追著他「交貨──」、「還錢──」嗎？

 我想應該是沒有。

當時正值法國和神聖羅馬帝國為爭奪義大利大動干戈，國內的藝術市場景氣一片低迷，這種情況下，還有外資破例禮遇他。我覺得以達文西的藝術家個性，**他根本不在乎政治因素吧**，被罵叛國也無所謂，「只要能讓我安心創作，去哪都行」。

他這種個性，竟然還總是有人願意出錢請他，真是匪夷所思。
通常都會被看破手腳，不是嗎？
這賺錢的本事也太厲害了。

不過，不是達文西會做生意。我想，還是因為他的藝術天賦受到期待的關係。說到底，要是以在法國的知名度來看，法蘭索瓦一世最初可能是想聘用拉斐爾或米開朗基羅，無奈羅馬教皇捨不得割愛，才會想到那個連拉斐爾都尊敬得不得了的達文西，如此**又比雇用拉斐爾本人顯得更「懂門道」**。但這都是我擅自想像的啦。

原來如此，因為連同業都尊敬他。

我認為這是很大的因素，還有，雖然講了很多次，畢竟他有那幅一鳴驚人的《最後的晚餐》。

他真的是個天才嘛。**只不過交差的能力差了些。**

連這麼致命的缺點，都不影響他的知名度。以現代人的觀感，反而讓人覺得那才是藝術家，這就是達文西的過人之處，相比之下，**「拉斐爾只不過是工匠而已」**的感覺。

 而米開朗基羅只是畫很多。

 在世人的眼中，他就是**「說得頭頭是道，結果還不是羅馬教皇養的一條狗」**之類的。

 「達文西可不會任人擺布喔──」這樣嗎？

 那種自由自在反而令人心神嚮往～

 像**小田切讓那樣的風格**吧。

 小田切讓就會這麼說：「我可不會勉強自己非得演黃金檔的戲。」

 不過最近自由過了頭，好像很少看到他出現在螢光幕前。

 或許達文西也是某種程度被冷凍，但那也是因為他的藝術家性格強烈，即使遭人質疑「沒有作品在梵諦岡」，也能理直氣壯地反駁「在那種地方又不能照自己意思作畫」。若論這種誰能奈我何的態度，**最變態的算是達文西了。**

 這樣啊。比米開朗基羅更嚴重。

 米開朗基羅講東講西的，
最後還是乖乖交差。

 他還是很認真工作嘛。

 米開朗基羅根本勤勞得讓人傻眼呀。連雕刻都能三兩下就完成的超人。不過，從達文西的藝術家視角來看，可能會笑他「那麼喜歡肌肉，又有雕刻天分，偏偏被派去畫什麼天頂畫，搞得脖子僵直，真可憐」。而經營工作室有成的拉斐爾也憧憬著達文西的藝術家性格，嚮往「那位自由自在的大叔——」。

 因為自己做不到嘛。

 他心裡可能想著：「**我又得畫聖母子了**，好羨慕達文西可以挑戰新事物喔。」

 呵呵呵，接了訂單就非畫不可。

 所以說，三個人三種生活，妳想成為哪一種？

 我應該想成為**拉斐爾**吧。

 是吧。通常都會那麼想嘛。

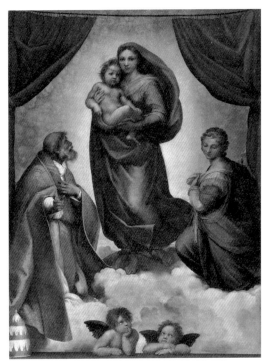

拉斐爾《西斯汀聖母》1513–1514年
歷代大師畫廊，德勒斯登

 達文西那種人，我只想遠遠地欣賞就好，不會想委託他。

 為什麼都沒有人選米開朗基羅呢？

 總覺得他很孤傲嘛。

 但是最認真的就是他了呀。
認真卻不討喜？
他是認真到令人不捨呢。

 他就是個性不好，
長得也不帥呀。

 他好像很寂寞，
自畫像看起來也很憂鬱。

 拉斐爾就不憂鬱了。

 拉斐爾就是過著很一般的快樂人生啊。
只是英年早逝。

 太多人愛他了，沒辦法。

 他和麵包房的女兒談戀愛，卻和樞機主教的姪女訂婚。他要是長壽一點，肯定會成為如同代表威尼斯的提香[31]那樣代表羅馬的大師，也會有更多拉斐爾的作品流傳下來。

31 提香（Tiziano Vecellio，1488/90-1576），他是義大利文藝復興後期威尼斯畫派的代表畫家。在提香所處的時代，他被稱為「群星中的太陽」，是義大利最有才能的畫家之一。

 真的是很可惜呢。

 不過，

我還是希望像達文西那樣自由自在的。

我真的很嚮往，卻又很難實現。第一次接到像《最後的晚餐》這麼重要的工作，卻敢大膽挑戰史無前例的蛋彩壁畫，可見他的意志有多堅強，真的很了不起。

 勇氣可嘉（笑）。

 就是啊，那次的結果雖然不如預期，他還是勇敢嘗試各種新挑戰，太在意名聲或世人眼光的話，可是很難做到這一點。

 他應該沒有自卑感吧。

 那倒不是，他還滿自卑的喔。達文西非常尊敬長他一輩的藝術家阿伯提**㉜**，他是個舉凡繪畫、雕刻、建築，甚至連時鐘的製作都精通的天才。

 像達文西那樣的萬能天才囉。

 更甚於他的天才呢。而且家世好，上過大學，又有運動細胞。達文西的家世不如他，也沒上過大學，不懂拉丁文，所以才覺得自卑。他還總叨念著自己**不學無術**。

 難道他希望能像阿伯提？

㉜ 阿伯提（Leon Battista Alberti，1404-1472），文藝復興初期的萬能型天才，其繪畫或雕刻作品卻未能流傳下來。

我是這麼認為的，達文西應該很嚮往阿伯提，不過能讓達文西這麼尊敬的人，現在卻很少人知道。

不認識呢——

那是因為他沒有留下什麼
有名的繪畫或雕刻作品啊。

所以你才說
一鳴驚人很重要，對吧！

阿伯提有許多傑出的建築作品和研究書稿流傳下來，但在一般人熟悉的領域，卻沒有代表作。就這一點，達文西在繪畫這個貼近人心的領域，有《蒙娜麗莎》這幅世界知名的代表作，筆記或手稿中還有直升機、機關槍之類的發明，都是大家耳熟能詳的。

嗯，雖然可能都只是他的靈機一動而已……

但我覺得達文西之所以淺顯易懂，就是因為他對自己不是大學畢業的菁英這件事感到自卑的緣故呀。

果然，達文西是最能引起熱烈討論的呢。

比起來，米開朗基羅還真可憐。流傳下來的傑作明明壓倒眾人，人氣卻遠不及達文西。

但大家都不想像他那樣吧。這麼說來——

最變態的人，要算是達文西囉？

嗯，應該說，**最令人嚮往的變態**，就是**達文西**吧。

最不討喜的變態則是米開朗基羅。

至於**拉斐爾**嘛……
與其說他變態，頂多就是個**早死的人生勝利組**吧。

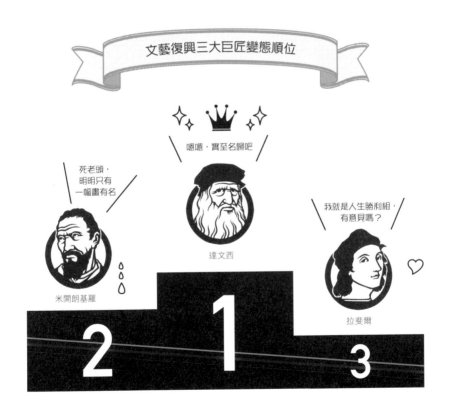

錦上添花的巴洛克

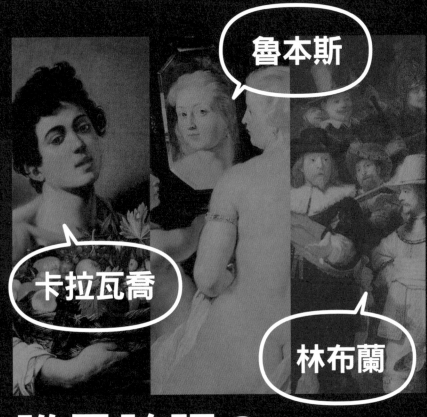

誰最誇張？

太豪華！太花俏！
太戲劇！
巴洛克文化

 這次我們要看巴洛克繪畫。

 要介紹卡拉瓦喬、魯本斯、林布蘭。

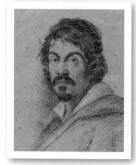

卡拉瓦喬
Michelangelo Merisi
da Caravaggio
（1571-1610）

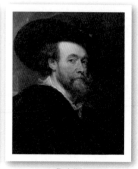

魯本斯
Peter Paul Rubens
（1577-1640）

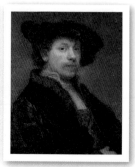

林布蘭
Rembrandt Harmenszoon van Rijn
（1606-1669）

 在介紹這三位之前，我們先從「巴洛克」聊起。這個字的起源於葡萄牙語的「Barocco」，意思是**「不規則的珍珠」**。我們現在都把不圓的珍珠叫「巴洛克珍珠」，對吧。因為相對於文藝復興時期提倡平均對稱的美術，**「巴洛克是不平整的」**，其實這原本是對巴洛克時代的揶揄之詞。

 揶揄！那不是和文藝復興差不多的時期嗎？

不是，巴洛克時期大約興盛於文藝復興時期之後的兩百年左右。從十七世紀到十八世紀初，當時非常流行這樣的風格。這個「不規則的珍珠」的比喻也很妙，**如果說文藝復興是正圓，那巴洛克就是橢圓了。**

有點不規則嘛。

之所以說不規則，是因為**太誇張了**。
說起巴洛克的建築，大家最熟知的就是凡爾賽宮。

《凡爾賽玫瑰》[1]！

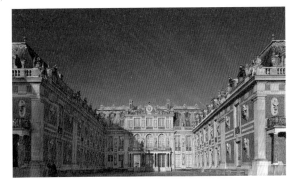

凡爾賽宮，巴黎

不，《凡爾賽玫瑰》的故事是在巴洛克之後的洛可可時期。洛可可時期是路易十五和十六世，巴洛克時期是十三和十四世的時代。

啊啊，有很多情婦的那個。

那是十五世（笑）。
人家路易十四世[2]可是有太陽王的美稱……

哦，是有豐功偉業的那位。

❶ 漫畫家池田理代子的作品，描寫法國大革命時期的混亂，主角是愛瑪莉·安東尼德皇后寵愛的侍衛隊長，男裝佳麗奧斯卡。
❷ 法國波旁王朝的第三任國王，興建凡爾賽宮以象徵太陽王在位七十餘年的絕對王政。

對啊，還滿了不起的（笑）。
要說巴洛克美術怎麼樣誇張，
就是**太豪華、太花俏、太戲劇**。
為什麼會演變成這樣，我們得先知道這個時代提倡絕對主義。

絕對主義，我好像有聽過。

歷史課本應該有教過吧。英國有查理一世，法國有路易十四世，帶
著**「朕乃一國之主」**的氣勢，擁有絕對的權力。這些國王為了
展現他們的權利，極盡奢華浮誇的美術就再適合不過的了。

必須搭上政治就對了。

關係密切著呢。還有另一個原因，有點難說明。妳還記得反宗教改
革嗎？

我完全沒印象耶，反宗教改革。

過去整個西歐都由羅馬教廷統治，
但後來基督教出現了路德❸和喀爾文❹創始的新教派，
也就是所謂的宗教改革。
如果說**天主教是農漁業的宗教**，
那麼**新教算是工商業的宗教**吧。
當時天主教教會不僅是組織內部腐敗，
也因為工商業的發達而逐漸不合時宜。

❸ 馬丁・路德（Martin Luther，1483-1546），德國的宗教改革者，路德教會的創始人。為推廣基督教的福音，將拉
丁文的《聖經》譯成德文而獲得廣泛支持。
❹ 讓・喀爾文（Jean Calvin，1509-1564），法國的宗教改革者。在瑞士日內瓦組織宗教團體，推行宗教改革，建立
了禁欲且嚴苛的新教神學。

所以在德國、荷蘭、瑞士、南法等工商業盛行的地區都紛紛支持新教，導致過去統治歐洲的天主教教會失去大半江山。

那可糟了呀。

天主教也警覺**「必須有所作為」**，
首先就是要杜絕腐敗，好好重整內部。
另外還有一個因素，當時大航海時代已經展開，各國紛紛前進美洲大陸及亞洲，天主教在歐洲逐漸失勢，只好另起爐灶，到別處招攬信徒，天主教興起了全世界傳教的運動，這就是**反宗教改革**。

原來如此。
就是反宗教改革的改革。

日本也因此才有沙勿略的到來。

那個有名的沙勿略❺！

對，耶穌會❻正是為反宗教改革所創辦的修道會。

啊──
這樣我就連起來了。

❺ 聖方濟・沙勿略（San Francisco Javier，1506-1552），耶穌會的傳教士，1549年將基督教傳入日本。
❻ 為對抗宗教改革而成立的「教皇菁英部隊」，致力於世界各地傳教活動的男子修道會。

天主教教會在世界各地傳教的同時，仍想挽回歐洲的信徒，這才發展出巴洛克美術。天主教教會運用偶像，也就是宗教美術，對凱爾特人及日耳曼民族這些異教徒傳教，但天主教其實是禁止偶像的。希臘及俄羅斯的「正教」派別為了此問題與天主教分裂，堅決否定聖像（Icon）❼以外的宗教美術。而新教徒也對天主教的華麗宗教美術加以批判，**天主教教會索性反其道而行，更加強調宗教美術**，來與之對抗，極力推廣遠比過去更平易近人、更戲劇化的宗教美術。

因為新教的出現，
才意識到自己的優點嗎？

與其說優點，不如說是意識到擅長領域，
我想應該是一種砍掉重練的概念。
總括來說，為彰顯權力的絕對專制君主，
與想利用淺顯易懂的宗教美術來挽回信徒的天主教教會，
便是巴洛克美術發展的兩大推手。

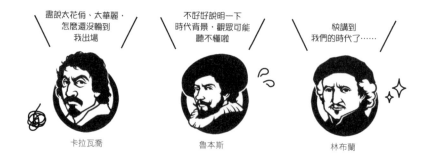

盡說太花俏、太華麗，
怎麼還沒輪到
我出場

卡拉瓦喬

不好好說明一下
時代背景，觀眾可能
聽不懂啦

魯本斯

快講到
我們的時代了……

林布蘭

❼ 主要指東歐一帶正教會的「聖像」。相對於寫實又立體的西歐宗教畫，以簡樸的平面表現為特徵。

色情？非色情？
巴洛克雕刻的戲劇性呈現

 以建築來說，例如剛才提到的凡爾賽宮，是法國的專制君主路易十四世所建，華麗得沒話說。基本設計是一個名叫勒布朗（Charles Le Brun）的人，而外牆和正面，則特地從義大利請來巴洛克美術中建築與雕刻的翹楚貝尼尼[8]打造。另外這一張照片是建築物內部，這樣的感覺就是巴洛克。

 好華麗！

 是太華麗了。這是奧地利梅克爾的一個修道院，以收藏古書的圖書館著稱，由奧地利一位代表巴洛克風格的建築家雅各布‧普蘭陶爾（Jokob Prandtauer）所設計，你看得出來這個空間不是正圓，而是**有一點歪歪的橢圓**嗎？

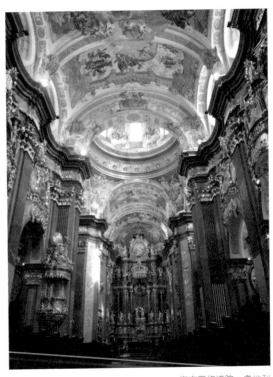

梅克爾修道院，奧地利

[8] 貝尼尼（Gian Lorenzo Bernini，1598-1680），義大利巴洛克時期的雕刻家、建築家，是享有「貝尼尼是為羅馬而生，羅馬為貝尼尼所造」盛讚的巨匠。

 真的耶。這是故意的嗎？

當然是啊。**橢圓比正圓好的美學**，是這個時代的主流意識。妳看這密密麻麻一直延伸到天頂的壁畫，這樣的金碧輝煌就是巴洛克。還有羅馬的聖彼得大教堂，雖然圓形屋頂和一些基本設計，是文藝復興時代米開朗基羅等人的傑作，但正面的外牆，還有前面的廣場，都出自貝尼尼。這個廣場也是橢圓形的呢。

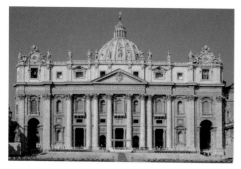 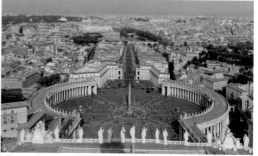

聖彼得大教堂，梵諦岡　　　　　　　　　　　自圓形屋頂俯瞰的廣場

 看起來好大耶。

 妳說到重點了，**橢圓看起來比較大。**
當妳站在入口處，視覺上會更寬廣，實地參觀過的人應該都知道，這上面全部都是密密麻麻的雕刻。

 # 哇，那些突起物，全部都是雕刻。

 對，全部都是雕像，全部都是貝尼尼、貝尼尼、貝尼尼。整個羅馬到處是貝尼尼的作品。貝尼尼這個人是堪比米開朗基羅的超人，一個勁兒地刻。

 又是一個工作狂（笑）。

 是啊，雕了又雕、建了又建，貝尼尼的代表作多得不勝枚舉，不過我最想介紹的是這個《聖泰瑞莎的幻覺》。

 好美啊。

 這個作品常被介紹是宗教色情的代表。

 ## 你說色情嗎？

 ## 色情啊。

以前我去參觀的時候，偶然遇到一位美國朋友。這是在羅馬特米尼車站附近的勝利聖母教堂。我那個朋友蓄著長髮、玩攝影，就是一個非常普通的美國人，他看著這座雕像說：**「我真不敢相信義大利人竟然將這種作品放在教堂」**。

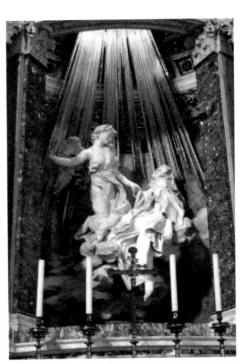

《聖泰瑞莎的幻覺》1647-1652年
勝利聖母教堂，羅馬

因為太色嗎？
他的意思是不敢相信將這麼色的東西放在教堂？

嗯，美國人會這樣想，其實是因為新教的倫理觀。他們覺得這是色情。但是義大利人從天主教的觀感來看，反而覺得「所以才美好啊」。新教的倫理觀只會認為是不檢點的色情，在天主教的宗教觀裡卻是**「秀色可餐的聖女才值得景仰」**，這與虔誠的信仰並不牴觸。日本人參拜辯才天❾也是一樣的感覺。貝尼尼正是將**「不牴觸信仰的色情」**發揮得淋漓盡致的箇中翹楚。

我還是看不出來這件作品哪裡色情了。

很色耶！

這個作品所取材的故事本身就很色，是在說西班牙有一個名為聖泰瑞莎的修女，某天在睡夢中夢見天使將火熱的箭射穿自己的身體。

射穿。

然後她就感到一種說不出的恍惚。

恍惚。

大家說她根本是**在睡覺的時候被性侵**了吧，而貝尼尼更直接將這個傳言具象化了。

原來如此，我懂了。
簡單說，這就是**「那個時候」**的表情囉。

❾ 日本七福神之一，唯一的女性神明。

是啊。**法國哲學家巴代伊（Georges Bataille）也用這座雕像作為他的著書《色情論》**（法文版）的封面。我實地看過，真的是件了不起的作品。這座雕像是放在牆壁的橢圓形凹洞裡，從隱藏在上方的窗口打光，照射在黃銅管上，就像是真的光芒一般。兩側的牆壁還雕刻著將這座雕像獻給教堂的貴族一家，彷彿是從觀眾席欣賞舞台上的聖女。

咦？從旁邊看嗎？

雕刻得像是在欣賞那樣。
完全是劇場式的表現。

原來如此——那真的很色耶。

色的不是那個部分啦！

嗄？不是嗎？
我以為被人家看到的感覺很色。

色的是聖女的表情，
有觀眾的感覺只是將它**更加地戲劇化**。
這種**戲劇化表現正是巴洛克美術的特徵**。

真有趣呢。

這個時代特別喜歡用的戲劇性手法就是光。利用**光與影**的對比來展現戲劇性，是巴洛克美術最大的特徵。

罪犯卻大受歡迎，
卡拉瓦喬的「光與影」

 好，接下來就進入正題。說到巴洛克建築與雕刻，是以貝尼尼為代表，那……

 說到畫家的話，會是誰呢？

 就是米開朗基羅・梅里西・達・卡拉瓦喬。

 他也叫米開朗基羅耶。

 是啊，他出生在卡拉瓦喬公爵的領地，
所以就姓卡拉瓦喬。

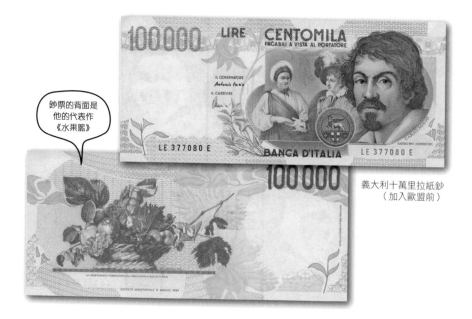

鈔票的背面是他的代表作《水果籃》

義大利十萬里拉紙鈔
（加入歐盟前）

072

都印成鈔票了呢。

而且還是面額十萬里拉。當年里拉暴跌的時候，換算成日圓大約是一萬圓左右，不過仍是高額紙幣。

這表示他的成就足以印上**一萬圓鈔票**呢。

是啊，他的確很有名。
在日本可能知道的人不多，但在義大利，他可是**與達文西齊名的畫家**喔。

這麼有名啊！

他的父親，是米蘭卡拉瓦喬公爵家的僕人，所以他也出生在米蘭，跟著當地的畫家學畫。出師後雖然獨當一面，不過你看他的面相也知道，是個**火爆性子**。有一次在米蘭和官吏起了爭執，犯下傷害罪。

嘎？傷害罪？

他打傷了那個官吏，結果遭到通緝。

唉呀，這人真糟糕呢。

他只好逃離米蘭，去到羅馬。當時米蘭和羅馬是不同的國家。他又很會畫畫。你看，這鈔票的背面有一幅畫，就是他的成名作。

 這就是成名作嗎？

 是啊，畫得很好吧？
他也相當自豪「靠畫畫就能行走江湖」。
剛到羅馬的時候，他就以擅長畫水果為賣點，這個時期的另一個代表作就是接下來這幅《抱水果籃的少年》。

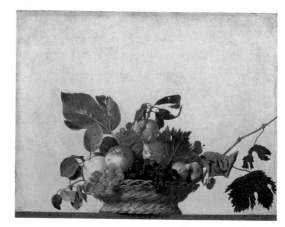

《水果籃》1595-1596年
盎博羅削畫廊，米蘭

 怎麼有點**同性戀的感覺**。

 對。**卡拉瓦喬就是「有點色」**。說起他繪畫的特徵，首先是技巧很好，再來就是有點色色的。然後是光與影的強烈對比，這幅初期的作品已經有所展現，他對背景總是強調黑暗，不多加著墨。

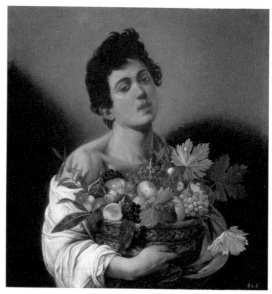

《抱水果籃的少年》1593-1594年
博爾蓋賽美術館，羅馬

 背景，都只有黑影呢。

 這種以光影對比表現的技法，
在美術上稱為**明暗對照法，Chiaroscuro**。
義大利文的「Chiaro」是指光，「scuro」則是影的意思。

 這我絕對記不起來。

 記一下啦！妳記得文藝復興的暈塗法，Sfumato吧。

 好好好，記起來就是了！
Chiaroscuro就是光和影，我記好了。

 Chiaroscuro，他利用這種明暗對照法，畫了許多戲劇性的作品。接著我們看看這幅，妳看，愈來愈戲劇化了吧。

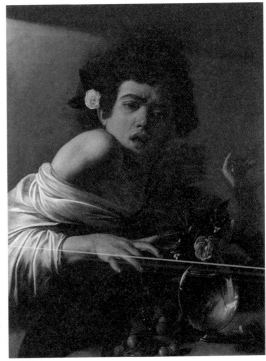

《被蜥蜴咬的少年》
1593-1594年
國家美術館，倫敦

 好有戲劇性。**臉部的輪廓好深。**

 特別刻畫臉部輪廓，也是這位畫家的特徵喔。
妳知道這個人在做什麼嗎？

 看起來像是要把花插進花瓶裡。

 花瓶是畫得很好，不過，重點不是在那裡，
妳看這裡有一隻蜥蜴。

 啊——所以他的表情才這樣嗎？

 嗯，說是被蜥蜴咬到手指，嚇了一跳。

 不懂為什麼要畫這個題材。

 這種戲劇性的瞬間，正是巴洛克的風格。
文藝復興時期的繪畫都像是靜止的，描繪平均對稱的狀態，
但是巴洛克的繪畫幾乎都有動作。
捕捉動作的某個瞬間，再用光與影的對比來凸顯戲劇效果。

 這就是所謂的「戲劇性」囉。

 沒錯，接下來這幅雖然不是戲劇性的瞬間，
但卻是明暗對比更強烈的作品。就是Chiaroscuro。

 啊，我剛剛記得的Chiaroscuro。

 明暗對比愈來愈強烈。這幅《亞歷山大的聖加大肋納》[10]畫的是一位聖女。

 是《聖經》中的人物嗎？

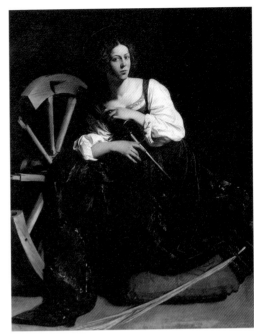

《亞歷山大的聖加大肋納》1598年
提森‧博內米薩美術館，馬德里

她沒有出現在《聖經》中，不過她是基督教的殉道者。這邊畫著車輪，相傳聖加大肋納被迫害基督教的羅馬皇帝綁在車輪上輾壓，然後遭到斬首而殉教。所以只要看到畫有車輪，就知道是聖加大肋納。這種代表歷史或神話中人物的標誌，叫做

「持物」（Attribute）。

 好悽慘啊。

 不過，妳看，她完全不像聖女吧。

 就像普通人啊。

 對！這種真實感也是卡拉瓦喬的特徵。「有點色色的」的感覺，也是來自於這種真實感。

 他**連聖女也畫得很寫實**就是了。

[10] 亞歷山大的加大肋納（Catherine of Alexandria，282-305），基督教的殉道者，相傳她聽從聖母瑪利亞的指示，與耶穌基督結婚，後因拒絕羅馬皇帝的寵幸而遭到處死。

 這也讓他頗受非議。大家批評這根本不是歷史上的聖女，而且穿著和當時的一般女性沒什麼不同。不過，這也是卡拉瓦喬的創新。我們看下一幅。

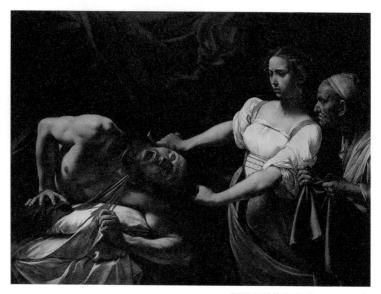

《猶迪斬首荷羅孚尼》1598-1599年
巴貝里尼宮（古代藝術國家美術館），羅馬

 # 哇，好可怕！

 這完全是戲劇性的瞬間吧。

 我還是不懂他為什麼要畫這個。

 妳看，血就這樣噴出來，像黑澤明⑪的電影。

⑪日本最具代表性的導演，執導電影《七武士》、《羅生門》、《大鏢客》等。最有名的噴血場面是《椿十三郎》的最後一幕。

我可不想在家裡掛這種畫。

這個是猶迪[12]，相傳是古猶太斬下壞人首級的女英雄，這是《聖經》中記述的故事。這幅畫表現出戲劇化的瞬間，還有這樣的明暗特徵，深沉的黑暗與主題明亮的對比，讓作者描繪**事件爆發瞬間**的意念更加清晰。

這也是受委託的作品嗎？
還是他自己的意思？

是人家委託的。這個時代基本上都是接訂單才畫。

有人會委託畫這樣的場面啊……

嗯。其實以猶迪、莎樂美[13]這些斬下男人首級的女性為主題的作品，從文藝復興時期就多多少少有人在畫，所以有一定的支持度。

這、這樣啊。

不過，雖然是過去就一直就有人取材的主題，但如此寫實地描繪刀子切入頸動脈的瞬間，卡拉瓦喬還是第一人。

我可是通緝犯，
描繪血腥根本小菜一碟

卡拉瓦喬

[12] 舊約《聖經》外書的《猶迪傳》所記述，亞述帝國的司令官荷羅孚尼攻打猶太時，被女子猶迪用計，並斬下首級。

[13] 新約《聖經》中所記述希羅底的女兒。在王的婚禮上獻舞，因表現優異，向王要求施洗者約翰的首級作為賞賜。王爾德也以此故事為藍本，創作歌劇《莎樂美》。

黑暗才凸顯光芒！
暗色調主義

 接下來看看這幅作品。
這就是卡拉瓦喬在巴洛克繪畫上集大成的作品。
唯獨這一幅一定要記住。

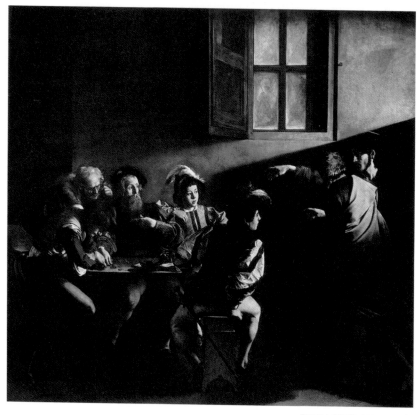

《聖馬太蒙召》1599-1600年
聖王路易堂，羅馬

這幅畫叫做《聖馬太蒙召》。聖馬太[14]原本是羅馬帝國的稅吏，換句話說，他曾經是站在取締耶穌基督的立場，但耶穌對他說「你要當我的弟子」，從而跟隨耶穌。這幅作品正是描繪耶穌對他說「你要當我的弟子」的那一刻。

啊，我怎麼覺得馬太低著頭，**好像興趣缺缺**的樣子呢。

怎麼會，**他全心投入**，
後來甚至還寫了福音書。

就是新約《聖經》的第一卷，
這真是重要的一刻呢。

是啊，一般畫作都會以耶穌為主，但是卡拉瓦喬卻將耶穌畫在角落，而且還是黑暗當中。

真的耶，根本看不太清楚呀。

不過，他頭頂上那道射進屋內的強光，沿著耶穌手指的方向，直接指著馬太。耶穌是上帝之子，這表示上帝透過耶穌的身體和言語指名馬太。

這一幕真是太有戲了。

對啊，這種**運用聚光燈的光線來表現戲劇性瞬間**的手法，就是從這個作品開始確立的。

[14] 耶穌的十二使徒之一，編寫了新約《聖經》的《馬太福音》。

 哦，是明暗……

 這已經超越了明暗對照法，稱為**暗色調主義**。所謂暗色調主義，是將明暗對比運用到極致，義大利文Tenebroso是陰暗的意思，所以**直譯的話，就是「黑暗主義」**。

 沒有光，只有黑暗，是嗎？

 不，雖說是黑暗主義，但也不是只有黑暗，而是為凸顯光芒的黑暗。周圍全黑，才能做出聚光燈的效果。

 # 因為黑暗，光才會更鮮明的意思。

 這是與剛才那幅《聖馬太蒙召》同系列的聖馬太殉難場面。妳看，明暗對比很強烈吧。

好強烈的明暗！他畫好多宗教畫呢。

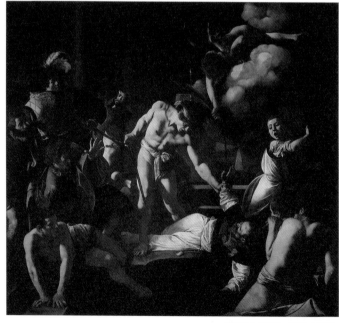

《聖馬太殉難》1599-1600年
聖王路易堂，羅馬

082

因為他最大的金主就是天主教教會啊。下一幅《耶穌被捕》也是宗教畫，就是耶穌因猶大⑮背叛而遭到逮捕的場面。這完全以暗色調主義表現，黑暗與聚光燈的黑暗主義。

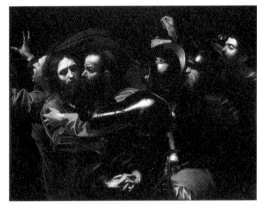

《耶穌被捕》1602年
愛爾蘭國立美術館，都柏林

好暗啊。

運用暗色調主義表現戲劇性瞬間的作品還有這幅《基督下葬》。

好多次我都想問「為什麼要畫這個瞬間」。

背景有夠暗吧。妳先記好這幅作品，稍後還會講到。

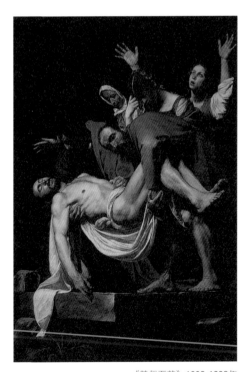

《基督下葬》1602-1603年
梵諦岡美術館，羅馬

⑮ 耶穌的十二使徒之一，為了錢財背叛耶穌，相傳就是他將耶穌釘上十字架。耶穌被捕時的「猶大之吻」也是相當有名的繪畫題材。

這些作品讓卡拉瓦喬一躍成名。當時羅馬的樞機主教法蘭切斯科‧蒙提非常賞識他，盛讚他是「羅馬的畫家」。

那不就與達文西齊名了。

在當時的羅馬，搞不好比達文西還有名喔。不過剛剛我說他這個人的個性怎麼樣？

火爆脾氣？

對。成了大師之後更張揚了，毫無克制地製造麻煩。
每晚紙醉金迷，惹事生非。就像過去**成天泡在酒館的作家**，喝醉了就鬧事。這次不僅將人打傷，還鬧出人命。

當然就因殺人罪遭到通緝了。

真是太爛了！
他脾氣這麼壞，又犯了罪，肖像還能印在鈔票上？

呃，因為他畫得實在太好了。

就因為畫得好……

繼米蘭的案子之後，他又在羅馬成了通緝犯，這次打算逃到拿坡里，因為被他殺死的人是地方名流的兒子。

⓰ 法蘭切斯科‧蒙提（Francesco Maria Borbone Del Monte，1549-1627），天主教的樞機，以卡拉瓦喬最初的伯樂而聞名。

真是一波未平，一波又起啊……

那個家族誓言非逮到他不可，所以他逃到更遠的馬爾他島。馬爾他島是由一個名為馬爾他騎士團的特殊組織所統治，有了騎士團長當靠山，老實地待著也就相安無事，**後來卻又和其他騎士發生口角衝突，甚至還打了起來，結果被關進監牢。**

這個人，真是無可救藥了呀……

真的無可救藥，然後他還**逃獄**。

好像電影情節。

他逃離馬爾他島，前往西西里島投靠學徒時期的好朋友。那位朋友也不敢收留他，但他又不想繼續逃亡，便寫信給曾經贊助他的樞機主教，向羅馬教皇請求特赦，說**要他畫多少都沒問題**。

呵呵呵（笑）。請求特赦，還有這種事。

結果真有呢！
有一位博爾蓋塞樞機主教，他是貝尼尼的大金主，因為熱愛藝術，便出面仲裁，最後給予特赦。卡拉瓦喬滿懷感激，先回拿坡里，後來竟在返回羅馬的途中**死於非命**。

⑰ 源自始於十字軍時代的聖約翰騎士團，現沒有國土（過去擁有羅德島和馬爾他島），但仍是政治主權實體，並有外交關係。

⑱ 希皮歐內，博爾蓋塞（Scipione Borghese，1576-1633），天主教的樞機主教，因大力贊助貝尼尼等藝術家而聞名，他的避暑別墅就是現在的博爾蓋塞美術館。

 啊啊……這只能說是**報應**呀。

 報應啊。據說是**慘死路邊**。在電影《一代畫家卡拉瓦喬》中，卡拉瓦喬從拿坡里乘船前往羅馬途中，因發高燒而被趕下船，他帶著病重之軀艱難地前行，不久便不支癱倒在路邊，然後死去。

 好悲壯的人生啊。

聖母瑪利亞是巨乳!?
遭人非議的寫實表現

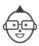 我們再來看看這一生悲壯的卡拉瓦喬，都留下哪些作品。這是俗稱《聖瑪利亞與蛇》的聖母子像，在當時引起相當大的爭議。聖母瑪利亞與耶穌，以及瑪利亞的母親聖安娜是很常見的題材，但這幅作品卻完全不同於拉斐爾等人的畫風。

 的確完全不一樣呢。
這怎麼看出是瑪利亞的呢？

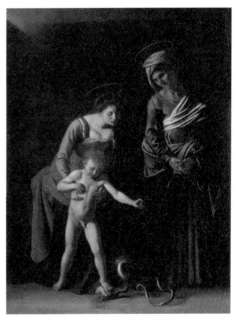

《聖瑪利亞與蛇》1605-1606年
博爾蓋美術館，羅馬

 問得好。因為她頭頂上的光環，不過，反過來說，如果沒有光環，便與一般隨處可見的女子並無兩樣。而且，**她還是個巨乳。**
這樣真實又「有點色色的」瑪利亞真是不像話，所以才遭人非議啊。

 真的耶，好深的事業線啊。

 妳再看聖安娜，實際上應該有點年紀了，但過去的畫家都刻意畫得年輕一點。可是卡拉瓦喬就毫不留情地把她畫成一個大嬸。連耶穌都像**個普通的小鬼**。

 真有趣，這種寫實風格就是卡拉瓦喬。

 沒錯，接著來看看他死前一年的作品，也就是所謂的**斬首系列**。這是大衛斬下巨人歌利亞的頭顱並拿在手上，妳看這個歌利亞的頭顱，和剛才鈔票上的肖像對照，有沒有發現什麼？

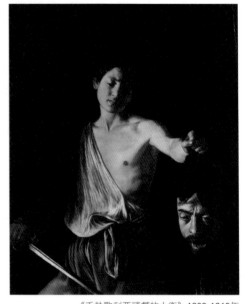

《手執歌利亞頭顱的大衛》1609-1610年
博爾蓋塞美術館，羅馬

 咦？
哇！是卡拉瓦喬自己？

 對啊。

 他把自己的頭顱給畫上去？

 像預言自己會慘死路邊對不對？

 預言！

 總之，如果用一句話來形容卡拉瓦喬的一生，就是──
被火爆脾氣害得自己慘死路邊，無可救藥的傢伙。
這種人又偏偏畫得這麼好，才會受人歡迎與尊敬。
才華真是很不公平啊。

 是啊，太認真過日子反而顯得愚蠢了。

 不論是對戲劇性瞬間的描繪、暗色調主義的強烈明暗對比、還有直接了當的寫實主義，全部都是新潮的思維。所以從各地來到羅馬的畫家們，全都一窩蜂模仿卡拉瓦喬。

 因為實在是太帥了嘛。

 嗯，而這些卡拉瓦喬畫風的追隨者，
我們就稱他們是**「Caravaggisti」，卡拉瓦喬主義者**。

 就像「小泉子弟兵」[19]那樣，對不對？

 卡拉瓦喬主義不只在義大利當地造成風潮，還越過阿爾卑斯山，連荷蘭、比利時等地都有許多追隨者。當時，羅馬是藝術的中心，全歐洲的畫家都會來這裡朝聖。這些**拜倒在卡拉瓦喬之下的人們，也將他的畫風傳回自己的國家**。

 說是羅馬最紅的卡拉瓦喬。

 在眾多卡拉瓦喬的崇拜者當中，
我們接下來要介紹一位魯本斯。

你們都被老子我的魅力
迷倒了吧，哈哈哈

卡拉瓦喬

你講得那麼直白
害我有點不甘心⋯⋯

魯本斯

[19] 2005年日本眾議院選舉，由當時的首相小泉純一郎主導輔選而當選的自民黨新進青年議員，共八十三人。

相當重口味！
法蘭德斯第一的大畫家

接下來要介紹魯本斯，就是《龍龍與忠狗》[20]裡提到的那位，對不對？

對、對，我們先看這幅畫，有沒有發現什麼？

啊，這不是跟剛剛卡拉瓦喬那幅畫一樣嗎！

對，這是魯本斯臨摹卡拉瓦喬的《基督下葬》。卡拉瓦喬當紅的時候，他正好到羅馬留學。

因此受了影響。

他還寫信回國，宣傳羅馬有一個很厲害的卡拉瓦喬，作品值得收藏，他自己也收購了許多。

看來他非常喜歡呢。
不過，雖說是臨摹，好像有點不一樣耶。

嗯，他不像卡拉瓦喬的色調那麼暗。由此看來，**魯本斯比較正常**。

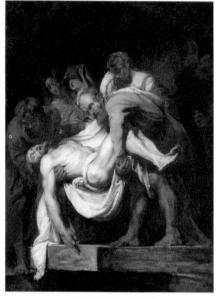

《耶穌下葬》（複製）1612-1614年
加拿大國立美術館，渥太華

[20] 日本動畫，改編自英國作家薇達（Ouida）的小說《法蘭德斯之犬》（A Dog of Flanders）。最後一集，龍龍和阿忠看著魯本斯的畫作，心滿意足死去一幕尤其賺人熱淚。

是個普通人嗎？（笑）

但是**他的繪畫才華和溝通能力可就不普通了。**
魯本斯的父親出身於現在比利時的安特衛普，是個新教徒。後來由於那一帶天主教的勢力漸盛，父親便逃亡到德國，而魯本斯就出生在德國。十歲時他的父親過世，他與家人一起回到安特衛普，之後活躍於安特衛普，直到終老。不過在1600年，魯本斯二十三歲時曾經到義大利。一開始是去佛羅倫斯研究大師提香的作品，**後來才去羅馬，在那裡認識了卡拉瓦喬的作品。**

他也見到本尊了嗎？

我是不知道他有沒有見過卡拉瓦喬本人，不過魯本斯當然是知道這麼一號厲害的人物。

是很崇拜的心情吧。

對啊，其間他去了一趟西班牙，又回到羅馬，在羅馬待了八年之久，後來因為傳來母親病重的消息，才趕回安特衛普。結果沒來得及見母親最後一面，但還是留在安特衛普工作。這位安特衛普出身、「義大利學成歸國」的大師，馬上就被禮聘為當時統治法蘭德斯的哈布斯堡王朝皇帝和西班牙女王的宮廷畫師，又娶了地方名流的千金，人生可謂一帆風順。

娶富家千金呢！

是啊，這幅是夫人與魯本斯。夫人的名字叫伊莎貝拉，這應該是剛結婚不久的時候，是不是一整個散發「義大利學成歸國的新銳畫家」的感覺。

多金又很吃得開的感覺。

這些人就像我們現在看那些哈佛商學院[21]畢業的財務部官員，還與大企業家的女兒結婚那樣。

呵呵呵（笑）。

魯本斯這個安特衛普第一，應該是法蘭德斯第一的畫家，初期的代表作就是右頁這兩幅，《上十字架》與《卸下聖體》。

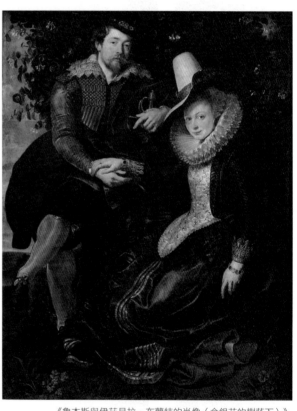

《魯本斯與伊莎貝拉‧布蘭特的肖像（金銀花的樹蔭下）》
舊繪畫陳列館，慕尼黑

21 畢業自哈佛的MBA（企管碩士）總是被世人公認的菁英及高薪分子。

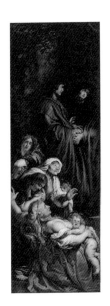

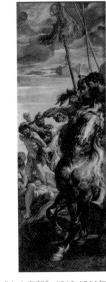

《上十字架》1610-1611年
聖母主座教堂，安特衛普

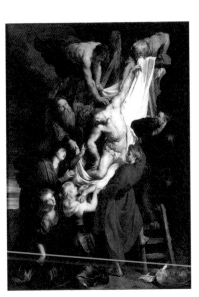

《卸下聖體》1611-1614年
聖母主座教堂，安特衛普

 這兩幅祭壇畫是一種稱為三聯畫（Triptych）的形式，兩端的部分是門片，平常是闔上的。兩邊同時打開，才能看見中間的主畫。

 所謂祭壇畫，就是專門掛在教堂裡的吧。

 對，而這兩幅作品就掛在安特衛普的大教堂。

 啊，龍龍一心想看的就是這幅畫？

 沒錯，就是這幅。我曾經在學生時期去參觀，平常都是闔上的，如果要觀賞的話，就得付錢請管理員打開。

 原來如此，龍龍和阿忠就看著這幅畫，凍死在教堂裡呢。

 對啊，**沒想到這孩子口味還滿重的**（笑）。安特衛普的聖母大教堂還有另一幅魯本斯的作品，畫的是聖母瑪利亞升天，我一直以為龍龍要看的是那幅。既是聖母瑪利亞，又是升天的，臨死前想要瞻仰的應該是那幅才對嘛。不過，從原著看起來，卻怎麼都是這邊的《上十字架》和《卸下聖體》。

 滿令人訝異的呢。
最後一集是那麼安詳，沒想到他瞻仰的竟是這兩幅畫。

 其實《法蘭德斯之犬》這部小說，
只在日本有名喔。

 之前我在電視上看過，說當地有一個**一點都不像阿忠的銅像**，竟然是專為日本觀光客做的。

 對啊，教堂前面還有紀念柱，用日文刻著「法蘭德斯之犬」。**據說是豐田汽車公司捐錢製作的。**

 當地的人根本就不知道這個故事嘛。

 好像是來了很多日本人，都在問法蘭德斯之犬的教堂在哪裡，所以才立了那個紀念柱，而我們說的法蘭德斯這個字其實是英文發音。

 還真是出人意料。

 呃，無論如何，魯本斯藉著這兩幅作品，成了法蘭德斯第一的大畫家，也算是實至名歸。

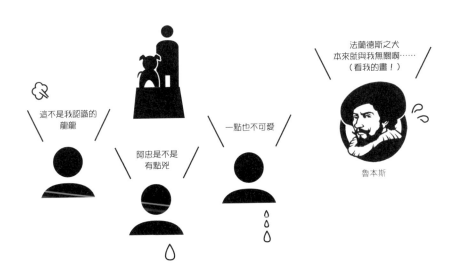

這不是我認識的龍龍

阿忠是不是有點兇

一點也不可愛

法蘭德斯之犬本來就與我無關啊……（看我的畫！）

魯本斯

如同印鈔機的量產機制，
魯本斯的「黃金」工作室

 接下來的作品，是我剛才介紹過，反宗教改革的一環，率先出發到全世界傳教的就是耶穌會，而他們派到亞洲來傳教的正是沙勿略。描繪當時傳教活動的正是這幅畫。

 沙勿略在當地也是名人嗎？

 當然啊！他可是耶穌會的創辦人之一耶！

 我以為他只在日本有名嘛……**禿頭的代名詞**之類的。

 他又不是因為禿頭有名的！而且**那也不是禿頭，是刻意剃的啦！**

 啊——（笑）。

 那可是歷盡千辛萬苦，守護日本的聖人，聖方濟各・沙勿略耶。這幅畫中有象徵日本的東西，雖然完全看不出來。

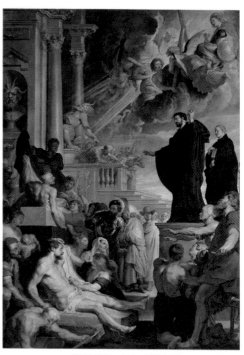

《聖方濟各・沙勿略的奇蹟》1617-1618年
維也納美術史美術館

咦？有嗎？

也可能是中國，他們根本搞不清楚，但無論如何，沙勿略在亞洲**展現了死者復活的奇蹟**，讓過去盲目崇拜不明神祇的人都改信天主教。這幅畫就是描繪這個傳說的情景，妳把這個死者復活的地方放大一點，看他的頭部。

又是**禿頭**嗎？（笑）

就跟你說不是禿頭啦！這其實是在表現**日本的傳統髮型「丁髷」**。

嗄！
這畫的是日本人？

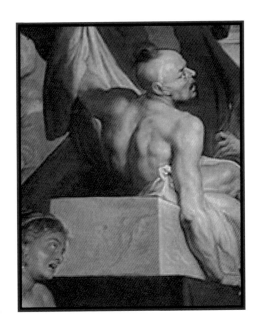

對啊，日本人！這個像是龐克頭的髮型，是魯本斯自己想像的丁髷。

根本就不像日本人嘛。

魯本斯當然沒見過日本人，他只能根據「似乎是把頭髮一部分束起來，固定在頭頂上」這種簡單描述，才會畫成這樣。

與其說是丁髷，
我倒覺得滿像五郎你耶。

不僅是魯本斯，當時歐洲人對東洋的印象都是亂猜的，這幅作品的背景有類似惡魔的石像掉落，看見了吧，他們認為東洋人都是信這種莫名其妙的壞神，所以沙勿略才去教他們正確的信仰。

那可不妙。
換作現代，人家是不會乖乖聽話的唷。

惡神倒下，死者復活。
雖然是描繪戲劇性的奇蹟，
但是魯本斯不像卡拉瓦喬那麼偏好暗色調。

對耶。
魯本斯的畫作比卡拉瓦喬明亮。

這部分，魯本斯相當成功地表現出他的匠心獨具。

色調太暗，反而不討喜了吧。

接著看這幅作品，魯本斯已經成為大畫家。這幅畫真的很壯觀，不愧是出自巨匠之手的神話畫，《法厄同的墜落》。法厄同[22]是太陽神阿波羅的兒子，駕著父親的太陽戰車得意忘形，後來竟引發火災，惹惱了萬能的天神宙斯，用雷打死了他。

[22] 希臘神話中的人物，是太陽神阿波羅（也有人稱赫立厄斯）的兒子。有人解讀引起火災、乾旱、沙漠化的太陽戰車是隱喻隕石落下。

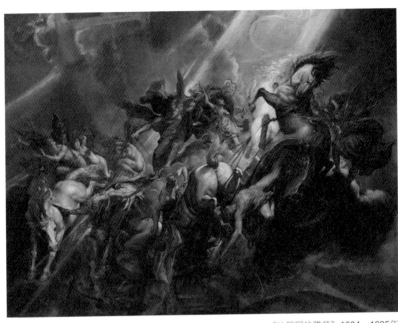

《法厄同的墜落》1604－1605年
國家藝廊，華盛頓DC

 好刺激呀。

 他畫的正是被雷擊中，然後墜落的戲劇性一刻，同時又運用了聚光
燈效果，但魯本斯卻沒有卡拉瓦喬那麼強調黑暗。我想，正是**因
為魯本斯這種明暗平衡，才會這麼受到大眾喜愛**。事實
上，魯本斯並不只為天主教教會作畫，他的事業也遍及絕對主義的
王室。接著這件作品，是受出身義大利梅迪奇家族、嫁給法國亨利
四世的瑪麗・德・梅迪奇㉓所委託，描繪她一生的系列作品之一。
瑪麗乘船自義大利出嫁到法國，在馬賽港登陸的情景。

㉓ 瑪麗・德・梅迪奇（Marie de Médicis，1575-1642），法國國王亨利四世的第二任王妃，出身梅迪奇家，也是路易
十三世的生母。

 下面那些是神嗎？
怎麼都這麼胖？

 下面那些是海的精靈，
他畫得像人魚的樣子。

 是人魚呀，好有肉……

 她們都來祝賀，並開心
迎接瑪麗的到來。

 這是宣傳海報吧，連海
的精靈都來祝賀。

 對，魯本斯最擅長神格
化王公貴族的權力，為
他們誇耀。而且他很有
語言天分，據說**精通
七國語言**。由於善於
交際，不僅在法蘭德斯
國內，法國、西班牙、
英國等地宮廷也都紛紛
前來訂製畫作。

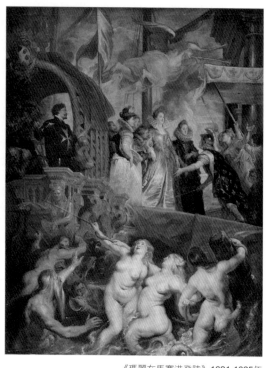

《瑪麗在馬賽港登陸》1621-1625年
羅浮宮美術館，巴黎

 真是博學多聞呢。

 如果接到壁畫的委託，就必須到當地作畫。而當時可以在各國宮廷
自由出入、直接面見國王的人並不多，所以有時候還會被交託任
務，例如「去西班牙的時候幫我帶個話給菲力浦四世」之類的，當
起外交官。

 他的語言能力又好。

 都已經超出畫家工作的範圍了。接下來這幅《和平與戰爭》，是魯本斯送給英國國王查理一世的，當時西班牙和英國交惡，魯本斯同時擁有西班牙國王菲力浦四世與英國國王查理一世所授予的貴族爵位與騎士稱號。換句話說，**他在兩邊都是貴族**，因此才要呼籲和平共處。

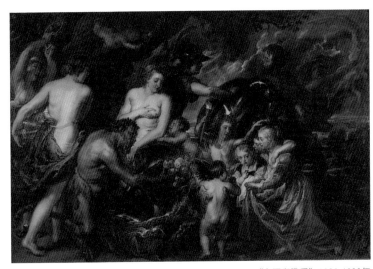

《和平與戰爭》1629-1630年
國家美術館，倫敦

 原來是這樣的畫啊？

 嗯，和平與戰爭。妳看，後面正在打仗。
但是同時又傳達和平很重要。

 這是魯本斯想的？

 對，魯本斯的靈感，畫好後，送給了查理一世。
這算是藝術外交嗎？藉著繪畫為世界和平做出貢獻。

他也是個政治家呢。應該說，是個好人。

是個很正派的人。
而他居住的房子非常大。

真的嗎？

嗯，安特衛普現在還保存著魯本斯故居，也對外開放，供人參觀。
裡面有很棒的圖書室，還有展示美術品的房間，就像是美術館一樣。他的大工作室也在這裡。

工作室。拉斐爾也有嘛。

拉斐爾的規模還比不上魯本斯呢。
魯本斯的工作室被稱做**「黃金的工作室」**，
生產力根本無人能及。

全歐洲的美術館或皇宮都有收藏他的作品。

那他的弟子一定很多。

而且都很優秀。
其中有一位安東尼‧范戴克㉔，後來去了英國，
成為查理一世的御用畫師。

㉔ 安東尼‧范戴克（Anthony van Dyck，1599-1641），法蘭德斯出身的畫家，因查理一世肖像畫的「范戴克鬍鬚樣式」而知名。

哇！
連弟子都這麼優秀。

還有一位叫雅各布‧喬登斯^㉕，在當地成為魯本斯接班人的大畫家，也是出自這個工作室。就像日本的**常盤莊^㉖**。

就像手塚治虫^㉗和藤子不二雄^㉘曾經擠在一個公寓裡。

我之前說過拉斐爾大概是像SAITO Production工作室，而**魯本斯差不多就像石森工作室。**

石之森章太郎^㉙先生的作品還多到上了金氏世界記錄呢。

對啊，**全部有五百卷。**
比他的師父手塚治虫全集四百卷還多了一百卷。
石森工作室在石之森章太郎老師過世之後，
仍繼續推出作品喔。

弟子也畫得那麼像，真的很厲害呢。

魯本斯工作室的喬登斯等人，
也都是承襲著師父的技術。

㉕ 雅各布‧喬登斯（Jacob Jordaens，1593-1678），法蘭德斯的畫家，偏好風俗類主題，例如《國王飲酒》、《大人唱歌小孩吹笛》等，作品中常出現狗的描繪。

㉖ 藤子不二雄、石之森章太郎、赤塚不二夫等仰慕手塚治虫的青年漫畫家們群居的木造公寓。藤子不二雄所著《漫畫道》中有詳細描述。

㉗ 手塚治虫（1928-1989），《原子小金剛》、《小獅王》、《寶馬王子》、《怪醫黑傑克》等傑作的作者，對日本的漫畫及動畫發展有莫大貢獻，同時也是合格醫師。

㉘ 藤本弘（F：1933-1996）及安孫子素雄（A：1934-）的漫畫雙人組。《哆啦A夢》、《小超人帕門》是F所作，而《忍者哈特利》、《怪物王子》是A的作品。

㉙ 石之森章太郎（1938-1998），以《人造人009》、《假面騎士》等科幻漫畫著名，歿後出版的《石之森章太郎漫畫大全集》總計五百卷，獲得金氏世界記錄認定。

 好羨慕啊——
這種賺錢方法。

 呃,應該佩服的不是那種事啦。魯本斯因為這樣的特質,很自然地就流露出大師風範。我們來看看下一件作品,有沒有偉人的感覺?

 啊,這就是本尊嗎?

 對啊,和我們剛剛看的那幅剛結婚時的肖像很不一樣。這就是貨真價實的大畫家啊。

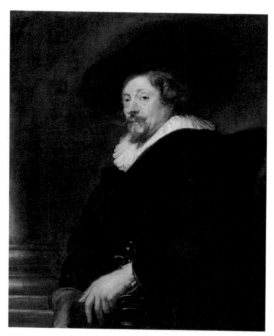

一副趾高氣昂的樣子,
不好意思啊

魯本斯

《自畫像》1639年
維也納美術史美術館

最愛肉肉女孩！

歡迎橘皮組織？胖子專家魯本斯

魯本斯這樣的氣質，怎麼看都是正派的人，不免令人懷疑，他哪裡變態了？不過，剛才那幅《瑪麗在馬賽港登陸》，妳對人魚有點意見吧。

都胖嘟嘟的，喔不，是很豐滿的人魚啦。

就是這樣啊。妳再看下一幅作品。這是《鏡中的維納斯》，這幅畫是魯本斯得自義大利大師提香的靈感，除了卡拉瓦喬，魯本斯也很尊敬提香。

這也畫得很豐滿呢。

但是魯本斯應該不覺得自己在畫胖女人。因為這可是美神維納斯[30]，**他相信這就是理想的體型，才會畫這樣的。**

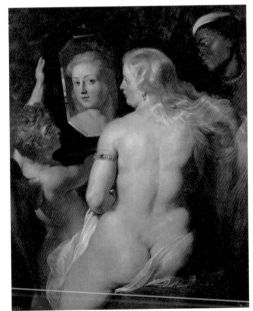

《鏡中的維納斯》1612-1615年
列支登斯敦美術館，維也納

[30] 羅馬神話中愛與美的女神，據說源自希臘神話中的阿芙羅黛蒂。是常見於繪畫與雕刻作品中，可以大方描繪的裸身美女。

所以這種體型是好看的囉？
在那個時代的價值觀嗎？

我們看下一幅，這是《三美神》[31]。

這一幅也都好胖。

不過，既然叫做《三美神》，應該是理想體型吧。這是她們在互相比美。看誰的身體比較美，**誰的橘皮組織比較美。**

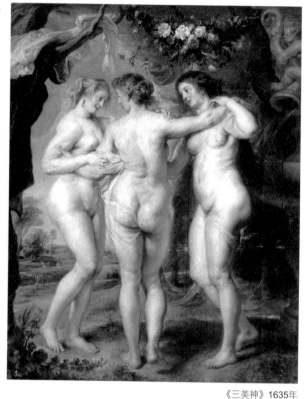

《三美神》1635年
普拉多美術館，馬德里

感覺積了好多**老廢物質**喔。

不過據說女人纖瘦比較好的觀念，其實是近一百年才有的唷。

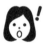
是嗎？

在過去，能稱為美女的，都很豐滿，現在老一輩的人也仍這麼認為⋯⋯

男孩子有時會說，肉肉的比較可愛。

[31] 希臘．羅馬神話中的美麗優雅的女神，一般是指阿格萊雅（光輝）、歐芙洛緒涅（喜悅）、塔莉亞（盛開的花）三位女神。

鄉下的大叔不都性騷擾似地半開玩笑說，**娶媳婦兒要選屁股大的。**不過，這才是正確的價值觀，也比較健康。

但我覺得還是要限制一下，
這該說是豐滿嗎？我覺得有點太胖了啦。

就是這樣！
這個時代，豐滿的女性比較討喜，
但魯本斯的喜好的確有點過頭了。

喜歡肉肉女（笑）。

魯本斯偏好的胖，**連在當時的審美觀都算太胖了**，這就是正派人士魯本斯唯一且最大的變態。而且法文就有**「Rubenesque」**這個字，專門形容他畫的這種肥胖女性。

你又說了一個新字，Rubenesque是喜歡肉肉女的意思嗎？

不是，是「很豐滿」之類的意思。
還有荷蘭話**「Rubensiaans」**，是指豐滿的美女。

Rubensiaans，是一種恭維嗎？

大概吧。雖然有時候可能也會用來揶揄人家。說到魯本斯到底喜歡什麼樣的女性，剛才介紹過的伊莎貝拉夫人，很早就過世了，後來**魯本斯五十三歲時，又娶了十六歲的海倫娜。**

 又娶年輕的！

 而這位十六歲的海倫娜，是個什麼樣的女孩呢？我們看下一幅作品，這是在她二十歲時的畫像。

 哇，好胖呀。

 胖胖的，又年輕，還全裸穿大衣。

 真的耶，這就是館長您提倡的「全裸＋1」，對吧。

 全裸＋1。
光是裸體不覺得色情，加一件上去就有色色的感覺。

 現代也適用的理論呢。

 對啊，如果說現在很常見的普通版「加一件」，是全裸穿圍裙，那豪華版的「加一件」，不就是大衣了？

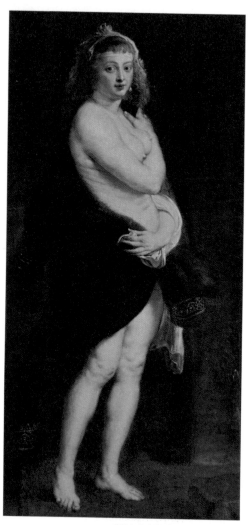

《裹在大衣裡的海倫娜》1638年
維也納美術史美術館

108

說得對耶，從那個時代就有了呢。

娶這麼年輕的太太會怎樣呢？我這麼說吧，他與前任妻子伊莎貝拉生活了十七年，一直到她過世，生了三個孩子。而他和海倫娜結婚後，很快就生了五個孩子。

哇，好厲害。

最後一個孩子出生時，
魯本斯都已經六十一歲了唷。

以他那個年紀來說，**真是精力充沛呀。**

呃，但**隔年他就過世了。**

倒也算是幸福過完一輩子啦。

幸好他過得很幸福啊，最後也是善終。這就是魯本斯。若說卡拉瓦喬的巴洛克以「光與暗的對比」為關鍵字，那麼魯本斯的巴洛克就是「過剩」。

**作品，太多。
溝通力，太好。
胖女人，太喜歡。
還有小孩生太多。**

感覺他就是「人生，滿載而歸！」
的代表，而這也展現在作品當中。
接下來我們要介紹人生與畫風介於
前面兩位畫家的林布蘭。

喜歡肉肉女
又兒女成群
就是在說我啦

魯本斯

人生也柳暗花明的畫家！
林布蘭

 首先介紹林布蘭在故鄉來登小鎮時期的作品。林布蘭和前面兩位最大的不同點是，他主要的活動範圍荷蘭，**既沒有巴洛克美術的大金主・天主教教會，也沒有絕對專制的君主。**新教派的市民才是美術的支持者，因此，比起華麗的宗教畫或歷史畫，肖像畫及風俗畫更受歡迎。而且大多是家庭適合擺放裝飾、尺寸不會太大的作品。例如維梅爾[32]的作品，就是典型的荷蘭繪畫。

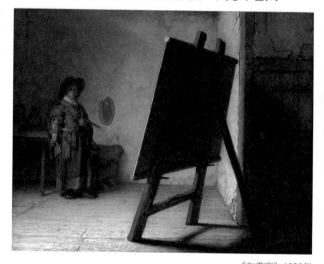

《在畫室》1628年
波士頓美術館

 維梅爾，我知道。

 林布蘭比維梅爾大二十六歲，雖是比較屬於巴洛克的畫家，但妳看他這幅作品，又覺得初期很像維梅爾，有淡淡的光。

 我不認識維梅爾，聽不太懂呢。

[32] 約翰尼斯・維梅爾（Johannes Vermeer，1632-1675），荷蘭畫家，作品雖少，以《戴珍珠耳環的少女》描繪頭戴青色絲巾的回眸少女最為有名，這一段故事曾經拍成電影。

妳懂吧！整個畫面都有柔柔淡淡的光。維梅爾可是西洋古典畫家中，在日本最受歡迎的一位。他不是暗色調主義那種聚光燈式的明亮，而是**間接柔和的明暗對比，這就是維梅爾的特徵！**

對不起啦。

林布蘭出了名的愛畫自畫像，他年輕的時候是這種感覺。

哇，怎麼有點可怕。

當時還是個無名小卒啊，他的表情明顯沒自信。不過後來林布蘭到了荷蘭首都阿姆斯特丹，也是娶到**富家女**。

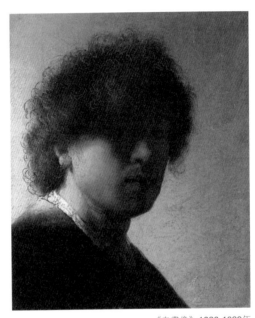

《自畫像》1628-1629年
阿姆斯特丹國立美術館

好多人娶**富家千金**喔──
畫家一定是很受歡迎。

阿姆斯特丹一位頗有勢力的畫家優倫堡(Hendrick Uylenburgh)，他同時也是畫商，林布蘭進入他的工作室，後來與其表親莎斯姬亞結婚。林布蘭因此得到阿姆斯特丹的市民權及富裕階層的人脈，還有大筆金額的嫁妝，不過我們要先介紹他結婚前的成名作品。

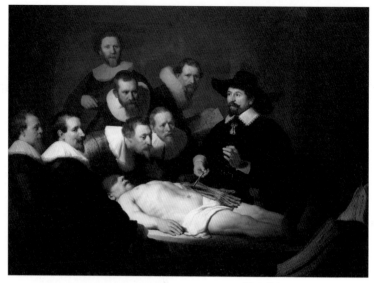

《杜爾博士的解剖學課》1632年
莫瑞修斯美術館，海牙

 哇，又是可怕的畫。

 我剛剛說過，荷蘭繪畫的贊助者大多是市民，所以有許多肖像畫的委託。其中也有多人**合資委託繪製「群像畫」。這種群像畫是荷蘭繪畫的特徵，就像是集體拍攝紀念照。**

 這可怕的畫是紀念照？

 杜爾博士是很有名的解剖學老師，
這是他與學生在教室裡的群像畫。
簡單地說，就是**講座的紀念照**。

 取材自授課情形囉。

 妳說到重點了。不是畫單調地排排坐，而是像這樣**捕捉動作的某個瞬間，如同生活照的新手法**，就是從林布蘭這件作品所開始奠定的，並且一舉成名。後來他與富家千金結婚，這就是他的夫人莎斯姬亞女士。

 好美啊。

 林布蘭很愛他的妻子，這是他畫妻子裝扮成**花神芙蘿拉**[33]的作品。

 玩變裝嗎？

 畫下自己妻子的變裝，是很恩愛的表現啊。下一幅是取材自《聖經》的故事〈浪子回頭〉[34]，描繪浪子放蕩的情景。這兩個人其實是林布蘭和莎斯姬亞。

 啊，這也是變裝。

 夫妻一起玩變裝，很開心的樣子。

 他們一定是很喜歡啦。

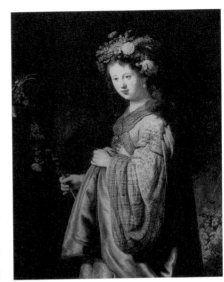

《扮成芙蘿拉的莎斯姬亞》1634年
艾米塔吉美術館，聖彼得堡

《浪子的酒宴》1635年
歷代大師畫廊，德勒斯登

[33] 羅馬神話中的花神，專司春天即豐收。
[34] 新約《聖經》中敘述繼承莫大遺產卻揮霍殆盡的浪子洗心革面的故事。

並不是這樣，

是他太愛妻子，忍不住想讓她扮成各種樣子。

他在工作上也愈來愈出名，不僅僅是因為娶到富家女，
更因為他的確是一個很出色的畫家。

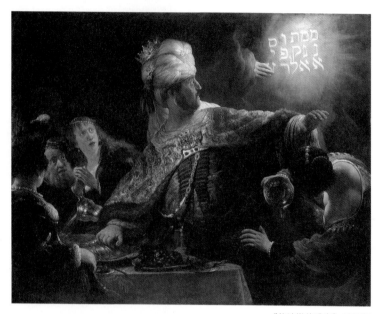

《伯沙撒的盛宴》1635年
國立美術館，倫敦

這也是變裝？

不，不是變裝，這幅是表現暗色調主義，讓世人看看他學習卡拉瓦
喬技巧的成果。

啊，真的呢，好暗。

 這是迦勒底王伯沙撒^㉟酒宴上狂歡時，牆壁上突然顯現一隻手，在牆上寫下預言：「你如此奢華糜爛，終將遭到報應。」這是舊約《聖經》中的故事，當天伯沙撒就遇刺身亡了。事實上，**這句「太自以為是可要倒大楣」竟也預言了日後林布蘭自己的命運**，只是這時他並未注意到。

 又是這樣，剛才也有類似的事情。

 這時候的林布蘭意氣風發，
妳看他的自畫像就感覺得出來吧。

 比剛才的自畫像更好的感覺呢。

 一整個大師風範啊。
實際上也真的是大畫家啦。

我沒有自以為是啊，
是世人不放過我呀

林布蘭

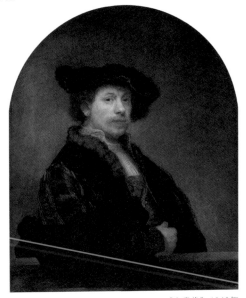

《自畫像》1640年
國立美術館，倫敦

㉟ 舊約《聖經》中的迦勒底王（史實是新巴比倫王的兒子）。因輕視神的威嚴，牆壁上憑空出現一隻手，寫下「你的太平盛世已經結束」的預言。

115

刺激不正常的心靈!?
被詛咒的名畫

 這是林布蘭最盛時期畫的《夜巡》，1642年的作品。
是阿姆斯特丹國立美術館特別珍藏的傑作，
堪稱是**名畫中的名畫**。

大家應該都看過吧。這也是群像畫。

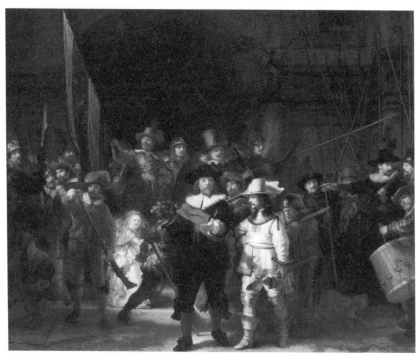

《夜巡》1642年
阿姆斯特丹國立美術館

 這也是「紀念照」囉。

116

嗯，由科克隊長率領的民兵隊群像畫，正式名稱是《弗爾斯·班寧·科克隊長與威廉·盧登堡副隊長的民兵隊》。

好長！

就是維持城市治安的民兵隊，像日本也有「義消」，會攜帶武裝在大街小巷巡邏。因為都是火繩銃工會的人，也有點像現在「獵友會」那種性質。這原本畫的是白天的情景喔。

可是很暗耶？

後來才知道，

那只是作品表面被弄髒，才變成暗暗的啦。

結果大家就管這幅畫叫《夜巡》。

無論如何，這是民兵隊的群像畫，

但太旁邊的人都根本看不到臉啊。

真的看不見呢。

所以委託作畫的民兵隊員都非常不滿。

那也很正常啊。這個要叫做肖像畫，真的很勉強呢。

不過，當初林布蘭畫這幅畫時，應該志得意滿地以為可以堵住悠悠眾口。老子說了算，光是畫你們排排坐，多無聊啊，**這樣才有戲劇性，才好看啊。**

117

 人家可是付了錢的，
怎麼當成是自己的藝術創作呢。

 事實上，民兵隊內部也吵成一團，
「為什麼我也要付一樣的錢？」

 嚷嚷「根本沒有我的臉」，對不對？

 或許因為眾人的怨氣，
從此《夜巡》就開始了飽受批評的命運。

 嘎！

 1715年，這幅畫要從火繩銃工會的集合所遷移到市政廳時，為配
合展示空間，裁切掉左邊和上面一部分，之後移到現在的阿姆斯特
丹國立美術館，卻分別在1911年、1975年、1990年，三度被患有
心理疾病的參觀者切割或潑灑酸性物質。西洋美術史上還沒有發生
過作品被破壞這麼多次的案例。所以大家說——

《夜巡》是被詛咒的名畫。

 的確是被詛咒了呀。

 我看也不只是因為當時訂畫人的怨恨呢。
妳看這裡畫的少女，和其他人看似毫無關係的少女，
怎麼會成為畫的焦點。

 很有主角的感覺。

 但是根本**沒人知道她是誰**呀。
主角是民兵隊的大叔們，不應該是這個少女。

可是怎麼看，她都不是民兵隊的一員啊。

就變成「這誰啊？」，大家鬧哄哄的。而且仔細看，很可怕唷，這個女孩。**她腰間還掛著一隻死雞耶。**

哇，好可怕，
這什麼？妖怪嗎？

據說不小心和這女孩眼神對上，就會倒楣。

啊——

曾經破壞《夜巡》的其中一人也供稱**是這個女孩叫他做的。**

我都不敢看她了。

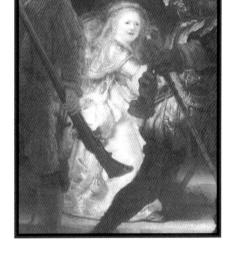

因為聚光燈的效果，
不知不覺就會注意看這個少女。

都沒有人知道她是誰嗎？

這一點也是眾說紛紜。最常見的說法是，少女是象徵「民兵隊」的女神，腰間掛的雞，是以雞爪象徵火繩銃手，還有取雞的諧音，指民兵隊長科克，Cocq，指的是科克隊長，這種說法好像也還算有道理。

嗯嗯，還算有說服力。

但是林布蘭的其他群像畫裡，從來未曾拿職業或屬性以擬人化來表現。為什麼只有《夜巡》這麼做？比較可能的猜測是，林布蘭與愛妻莎斯姬亞分別在**1638年和1640年生了女兒，但兩個孩子都在出生一個月左右就夭折了**。這少女或許是他早夭的女兒，他想以愛妻莎斯姬亞的側影畫下女兒成長的樣子，卻變成年齡不詳的詭異表情。

原來如此，
難怪看起來有點像大人，還是像大嬸……

不管怎麼說，或許《夜巡》包含了太多強烈的情緒，才會一直刺激不正常的心理。

**你是說有怨念嗎？
好可怕。**

說到可怕，
還有另一件
作品。

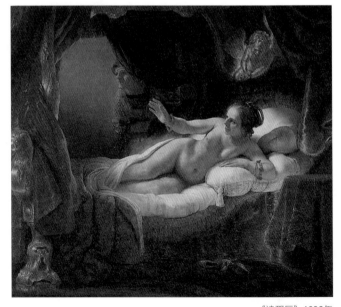

《達那厄》1636年
艾米塔吉美術館，聖彼得堡

這幅是《達那厄》，林布蘭第一次畫等身大的全裸圖。
達那厄是希臘神話中阿爾戈斯（Argos）的公主，
她的父王因為聽到自己將被孫子殺死的預言，
便將她幽禁在青銅製的地下室，
不料被見到美女絕不放過的全能天神宙斯發現，
他化作一陣金雨，潛入地下室侵犯達那厄，
讓達那厄懷上了珀耳修斯。

宙斯好差勁啊！

文藝復興以來，已經有許多畫家畫過這個題材，但是林布蘭卻**畫出新的觀點**。達那厄伸手歡迎擅闖閨房的宙斯，一點也沒有害怕的樣子。

呵呵，很不檢點的公主喔。

但值得關注的是，
這幅作品也會刺激不正常的心理。

什麼！這幅也會？

1985年一名患有精神疾病的青年，對這幅畫潑灑硫酸，又拿刀亂割，致使這幅畫全毀，完全無法修復。而犯人竟供稱**「是達那厄引誘唆使的」**。

媽呀，好可怕！

 其實這幅作品中，也有不明意義的可怕描寫。妳看右上角畫了一個金色的邱比特。仔細看，**他兩手被綁住，臉上露出痛苦的表情**。

 真的耶……

 也有人說這是在暗喻達那厄被幽禁的遭遇，但還是怪可怕的。而應該在左側的宙斯，也沒有畫清楚，令人感到莫名的不安。

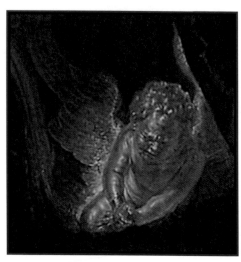

 這種感覺真的很不舒服。

 林布蘭的作品總是**超越畫題，觸動觀者的內心**，不管是好是壞。這個特徵並不常見於過去的畫家。

你太可怕了，不要過來

雖然我很同情你失去孩子的心情

精神不正常嗎？
呵呵呵

林布蘭

洗盡鉛華!?
從自畫像看到的作家本質

 意氣風發的林布蘭，
在剛剛那幅《夜巡》完成後，人生的際遇急轉直下。

 急轉直下？

 嗯，他還在畫《夜巡》時，愛妻莎斯姬亞就臥病在床了。

 喔！那位美麗的夫人。

 對，然後明明是帶病之身卻又懷孕，導致病情更加惡化，孩子出生後不久就過世了。這就是不幸的開始。夫人過世的時候，荷蘭經濟開始衰退，畫作的訂單銳減。

 啊——是鬱金香泡沫[36]嗎？

 鬱金香泡沫之後又發生英荷戰爭[37]，國內景氣雪上加霜。偏偏林布蘭浪費成性，最後落得悽慘潦倒。

 要說他運氣差嗎，是太沒有節制了吧……

 不過，**又有人說林布蘭落魄之後反而好。**
孩子出生八個月，夫人就過世了，他只好請保母照顧，
竟然馬上跟那個保母發生關係……

[36] 1637年荷蘭發生世界首見的泡沫經濟瓦解事件。投資鬱金香球根的投機資金湧進後，價格立刻暴跌。其落差約一百倍。
[37] 因東印度公司的香辛料貿易而受惠的英荷兩國，為爭奪英吉利海峽的制海權所發生的戰爭。

 怎麼都是這種人啊。

 沒辦法嘛！

 真的沒辦法嗎？。

 沒想到過幾年，他請了一個更年輕的女傭，**又愛上人家**。原來那個保母一氣之下告上法院，控訴他不履行婚約，最後林布蘭敗訴，**賠了好大一筆錢**。

 藝術家果然都性好漁色吧！

 沒辦法嘛！

 真的沒辦法嗎？

 為收購古美術品而揮霍成性，也是沒辦法嘛。
到處借錢的結果，最後終告破產，**全部財產都被扣押，豪宅也被迫變賣，流落到貧民街**，這也是無可奈何嘛。
但是林布蘭後來又脫胎換骨。

 脫胎換骨？

例如這幅，這是落魄之後
畫的作品，很棒吧。這種
清新的感覺，**說這是十
九世紀的畫家所畫，
也不會被懷疑。**

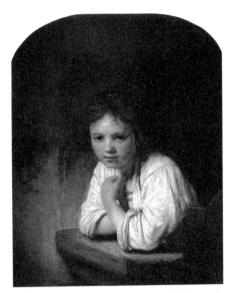

《窗邊的少女》1645年
杜爾維治美術館，倫敦

再看這幅，就是以那個年
輕女傭為模特兒所畫的作
品。

啊，那個情婦？

對，她後來成為第二任妻
子。若說這幅畫是下一回
我們要介紹的庫爾貝所
畫，也說得通喔。林布蘭
刪去了許多無謂的東西，
怎麼說好呢，像是反省自
己內心的作品，意境相當
深奧。

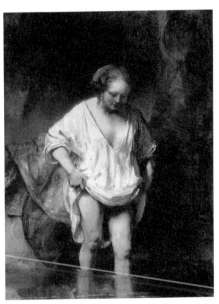

《沐浴溪間的韓德瑞克》1654-1655年
國立美術館，倫敦

 原來如此啊。

 接下來是這幅群像畫,林布蘭破產以後,就把每個人都畫得清清楚楚了。

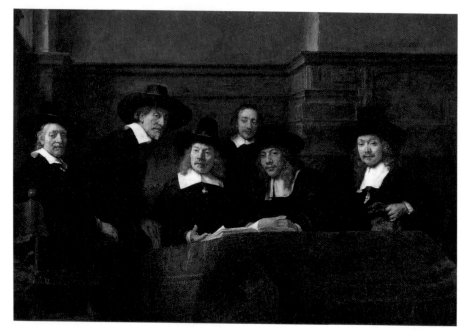

《紡織公會的理事們》1661年
阿姆斯特丹國立美術館

 真的耶,**沒錢了得好好工作吧,**
像是這樣的感覺嗎。

 應該是放下自負吧。
我們來看他最後的自畫像。
自畫像就不是受人委託所畫的。

 這個時代的畫家基本上都是接受委託才畫，自畫像都是自己想畫的了。尤其是林布蘭，破產之後請不起模特兒，只好畫自己。

 只能畫自畫像。

 換句話說，這是
「作品」。

 單純只為自己畫的作品。

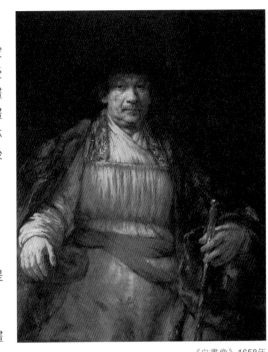

《自畫像》1658年
弗里克收藏，紐約

 對！
所以就這層意義來說，比較接近現代的藝術家。從這麼多自畫像看來，林布蘭並不是純粹接單的畫匠，這種**透過作品表現自己的作風，可以說是現代藝術家的先驅了**。而這幅自畫像，是他破產前最後一次畫下自己的體面姿態，據說是財產被扣押之前畫的。

 盡可能地打扮自己。

 據說衣服也差點被扣押，他應該是想最後一次好好地打扮吧。
接著是財產扣押後所畫的自畫像（見下一頁）。

這表情多好，他已經放下一切了。

好像再無牽掛的感覺，嗯，雖然有點落寞。

就是放下一切了呀。
換個方式講，
是大徹大悟的境界。

《扮成聖保羅的自畫像》1661年
阿姆斯特丹國立美術館

接下來這幅，雖然還有點爭議，不過據說是林布蘭最後的自畫像，六十三歲時的作品。我們一般俗稱為「**微笑自畫像**」，其實名為《扮成宙克西斯的自畫像》。

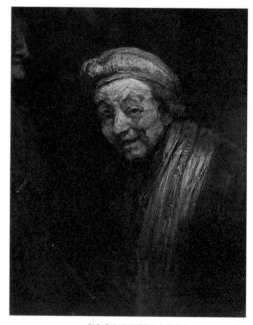

《扮成宙克西斯的自畫像》1665-1669年
阿姆斯特丹國立美術館

宙克西斯[38]？

宙克西斯是古希臘的畫家，傳說可以把對象畫得幾可亂真，某日他正在畫一名老婦，**卻突然發現將老婦人畫得太像的自己很奇怪**。把醜的東西畫得那麼像，實在是很滑稽，**笑著笑著，竟然就笑死了。**

好有趣的故事呢。

所以他用宙克西斯來比喻自己啊。

啊啊！

忍不住想畫這樣落魄又老醜的自己是怎麼了呢？反觀過去的畫家，魯本斯也好，卡拉瓦喬也是，都是接了訂單才畫，靠自己的技術維生。但是晚年的林布蘭卻不是這樣。

不知道為什麼，就是要畫。

這正是現代藝術家的自我覺醒啊。

真是名符其實的藝術家呢。

正是如此。怎麼樣？
巴洛克繪畫，看懂了吧？

38 宙克西斯：西元前五世紀古希臘的畫家，擅長寫實，據說他畫的葡萄幾可亂真，連小鳥都來啄食。

 是啊，**總之就是誇張嘛。**

 卡拉瓦喬脾氣太火爆，又太灰暗。魯本斯賺太多錢，太喜歡胖女人，連小孩都生太多。然後林布蘭是太沒有節制。

 才會落魄潦倒。

 落魄之後才脫胎換骨，成為超越時代的藝術家。

 唉呀，好深奧啊。畫風好濃，內容也好濃啊。

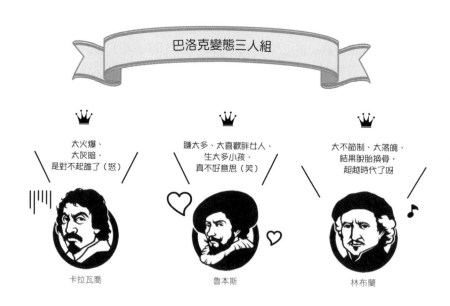

社會、藝術都解體!?
生在動盪時代的巨匠們

 在聊過文藝復興、巴洛克之後，
今天來到第三堂課。

 十五世紀文藝復興時期所奠定的西洋繪畫，經過巴洛克等時代，在四百年之間蓬勃發展。然而**進入十九世紀後，短短一百年內，這些西洋繪畫的傳統竟又面臨瓦解。**今天我們就要聊聊這起承轉合中的「轉」，傳統開始瓦解、轉變的時代。

 嗯嗯，原來如此，我們看這個年表就一目瞭然了。

■十九世紀法國動盪的八十年

1789	法國大革命
1792	成立第一共和，1794年熱月政變，1799年拿破崙執政
1804	第一帝國（拿破崙登基）
1814	波旁王朝第一次復辟（路易十八世）
1815	拿破崙百日王朝→波旁王朝第二次復辟（路易十八世→查理十世），1816年畫家賈克–路易・大衛逃亡
1830	七月革命（查理十世退位）→七月王朝（路易・菲利普即位）
1848	二月革命→第二共和，巴黎六月起義（為抗議國家工廠關閉）
1851	第二帝國（拿破崙三世）奧斯曼的巴黎改造
1870	普法戰爭（拿破崙三世遭俘被廢）
1871	巴黎公社→第三共和（直至1940年納粹德國進攻巴黎）

我們將以西洋繪畫上發生巨變的十九世紀前半為中心，來看安格爾、德拉克羅瓦、庫爾貝這三位畫家。事實上**不只藝術在十九世紀發生巨變，整個社會都天搖地動。**

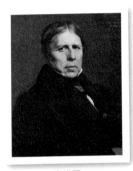

安格爾
Jean-Auguste-Dominique Ingres
（1780-1867）

德拉克洛瓦
Ferdinand Victor Eugène
Delacroix
（1798-1863）

庫爾貝
Gustave Courbet
（1819-1877）

對，這個時代，我算是比較熟悉。就是《凡爾賽玫瑰》、《悲慘世界》❶的時代嘛。

以時代來說，差不多是那個時期。社會發生巨變的理由，是因為十八世紀末期所發生的兩個大革命。一是「法國大革命」。過去的美術都是由那些有錢有勢的國王、貴族，或天主教教會贊助，當他們因為革命而失去權力後，取得代之的是平民社會中的「資產階級」。

❶ 改編自雨果小說的音樂劇，以百日王朝到七月革命時的法國為舞台。自1985年首演至今。

這不只是單純從國王變成市民，因為革命而讓階級翻轉，同時形成了美術的**大眾市場，畫家也不一定要接到訂單才作畫，在市場上銷售畫作變成一種常態。**

這就是我們現在熟悉的型態呢。

對，就像擺在銀座畫廊裡銷售的畫，現在的市場型態就是當時所建立起來的。這麼一來，**一般市民所喜歡的風俗小品、風景畫和肖像畫**逐漸受到歡迎，取代過去教會委託的宗教畫、迎合王公貴族的歷史畫及神話畫之類的大型畫作。

畢竟市民不懂宗教或歷史。

還有，一般市民的家裡根本沒有擺放大型畫作的場所。荷蘭從很早開始就是由市民贊助藝術，所以像荷蘭畫家維梅爾就很少大型畫作。

林布蘭也是呢！

是啊，還有一點，既然要在大眾市場上銷售，
藝術家就必須樹立自己的風格。

淺顯易懂，大家才能接受呀。

創作者是誰，也變得和畫作主題同等重要。
總而言之，法國大革命讓社會和藝術都產生很大的變化。

另外還有一個革命就是「工業革命」，從十八世紀後半開始在全歐洲興起。工業革命首先讓**街道的景觀與生活有了改變。開始有大樓、鐵路……等等建設。**

還有蒸汽火車，我們在歷史課上學過。

有了蒸汽火車和汽車，街道的景觀也改變了，人類見識到從未體驗過的速度和動力。因此產生新的審美觀，認為**「科技太帥了」！**

已經不是悠閒看宗教畫的時代了。

人們不再只是看著希臘神話的繪畫，讚嘆「宙斯好帥！」，他們也開始覺得**「火車太酷了」！**

愈來愈接近現代的價值觀呢。

還有，西洋繪畫的另一大轉折點，就是**相片的出現**。過去的西洋繪畫，一定要畫得像，才有存在的意義。

過去力求栩栩如生的存在意義，因為相片的出現而不再重要了，對不對？

對，畫得再像，也敵不過相片，換句話說，寫實的風格遭遇危機。兩大革命使社會產生整體性的改變，同時也大大影響繪畫藝術，十九世紀以後的美術中心也轉移到了法國。

 過去是義大利或……

 義大利或荷蘭，也曾經是德國。法國變成美術中心是十九世紀之後的事。當然這也與國力漸強，以及整體社會劇烈的變化，有著或多或少的關係。

 啊，因為那次革命。

 對，1789年發生的大革命，
也就是法國大革命。

 《凡爾賽玫瑰》！

 嗯，之後的發展，也在歷史課上學過了吧。
在大革命的混亂當中，與周邊各國發生戰爭，拿破崙才在動亂中崛起，後來還登基當上皇帝。

 本來應該要推翻波旁王朝，卻自己當起皇帝了。

 好不容易推翻君主制，實現共和制，卻又變成帝制，也就是第一帝國時期。1814年拿破崙戰敗流亡外島，波旁王朝趁機復辟，波旁家又當上國王，就是路易十八世。後來拿破崙東山再起，但復辟僅僅維持百日，滑鐵盧一役戰敗後，徹底垮台。路易十八再度復辟。沒想到1830年發生七月革命……

 就是《悲慘世界》那時候！

 妳說得對，但是大家都知道《悲慘世界》嗎？

 沒問題啦，還拍成電影了呢。

 那好吧（笑）。七月革命後，市民選出「國民的王」路易‧菲力普，實行君主立憲制。不料1848年又發生二月革命，成立第二共和。但這時社會主義勢力抬頭，六月起義號召勞工暴動，人民認為國家還是需要國王或皇帝來坐鎮，公投選出拿破崙的姪子，即位成為拿破崙三世。這就是第二帝國時期，這個時期還算穩定。

 拿破崙三世有比較好嗎？

 他反省過去的缺失，記取教訓，算是有好好治理國家。好不容易內亂平息，社會總算安定下來，卻又和鄰國普魯士，也就是現在的德國，發生戰爭。1870年的普法戰爭，法國節節敗退，最後拿破崙三世還遭到俘虜。

 唉，就這麼結束了嗎？

 國內好不容易才安定下來，又變得亂七八糟了。以勞工為主的人民組成巴黎公社，占領了巴黎兩個月。後來暴動被鎮壓，成立第三共和，動亂總算告一段落，第三共和一直持續到第二次世界大戰。

 哇，真是亂七八糟，而且持續好久呢！

 長達八十年的動亂，
國家的制度還變來變去。

 生長在這八十年之間的人們真是辛苦。

 不一定喔，反而滿開心的吧？

 會嗎……

 因為從來沒有這樣多變的時代啊，根本沒時間無聊。社會本身的變化這麼多，美術當然也跟著變。十九世紀的法國之所以接連發生新的藝術運動，妳已經知道理由了吧。

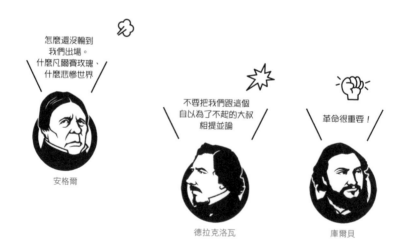

怎麼還沒輪到
我們出場。
什麼凡爾賽玫瑰、
什麼悲慘世界

安格爾

不要把我們跟這個
自以為了不起的大叔
相提並論

德拉克洛瓦

革命很重要！

庫爾貝

古典界大老!?
多米尼克・安格爾

剛剛我說「花了四百年才奠定基礎的西洋美術古典又瓦解了」，但並不是就此消失喔。應該說，是必須要更加強的意思。

你說古典嗎？

嗯，古典。過去不是只要國王和教會說「這個好」就好了嗎？在梵諦岡留下作品的拉斐爾、米開朗基羅這些人就很偉大。

只要有勢力的人喜歡就沒問題了。

對，擺明了就是權威。
但是，當舊權威消失了，就必須**樹立新權威**才行。

權威，真的是必要的嗎？

似乎是耶。因此而強勢起來的就是法國美術學院（École des Beaux-Arts）。在法國，美術學院會舉辦名為沙龍❷的展覽會。

❷ 美術學院的官方展覽。因為在羅浮宮的方形沙龍（salon carré）舉辦而得名。也稱作巴黎官方沙龍展（Salon de Paris）。

 入選沙龍的畫家，就是獲得認可。而想要獲得這種肯定的畫家，當然希望進入法國美術學院啊。

 就像現在的美術大學嗎？

 對，就像東京藝術大學。法國則是法國美術學院。「École」是學校的意思，「Beaux-Arts」就是美術，我們常常簡稱「Beaux-Arts」。

 很難進的學校嗎？

 滿難的吧。和東京藝大差不多。不過能入學，又拿到羅馬大獎❸的新人，等於是出人頭地。拿了這個獎，就可以公費到羅馬留學。轉了一大圈，結果古典美術的中心，還是在羅馬。

 可以去羅馬就是獲得肯定囉。

 嗯，讓他們去羅馬學習文藝復興時期巨匠們的作品。
美術學校畢業、得羅馬大獎、入選沙龍展，最後成為美術學院的會員，就是當時標準的成功模式。

 嗯嗯，我懂。

 現在所有業界都有這種模式了吧，像純文學有芥川賞提拔新人那樣，或許人沒有權威就不能成事。在十九世紀各種美術改革運動興起當中，也有堅守美術學院及古典藝術權威的對抗勢力。

帶頭捍衛古典的，就是安格爾。

❸ 法國政府為培育年輕藝術家所設立的公費留學制度，由美術學院會員審查篩選。此制度於1968年廢止。

你的意思是，安格爾是保守派？

這是他七十八歲時的肖像，妳看他的臉就知道他很保守了吧？

看起來真的很頑固的樣子耶。

安格爾被稱為**「新古典主義」**的畫家，加這個「新」字是什麼意思呢？原來法國在十七世紀時也曾經興起「古典主義」運動。當時世人著迷於巴洛克，但尼古拉‧普桑❹、克勞德‧洛蘭❺等人卻高喊「應該回歸文藝復興的古典繪畫」。之後，歷經洛可可時代，到了十八世紀末，又再度流行起古典主義，只是加了個「新」字，本質還是古典主義。「文藝復興風格的畫才好！」這種價值觀的代表就是安格爾，而他也因此**被大家視為萬惡的根源。**

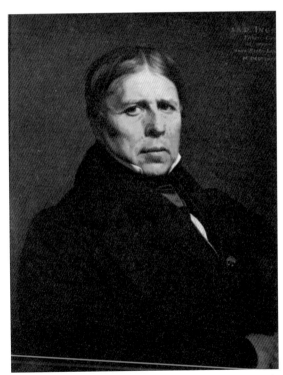

《自畫像》1858年
烏菲茲美術館，佛羅倫斯

❹ 尼古拉‧普桑（Nicolas Poussin，1594-1665），法國著名的古典主義畫家，其生涯多半在羅馬度過，作品有《阿爾卡迪的牧人》等。

❺ 克勞德‧洛蘭（Claude Lorrain，約1600-1682），法國古典主義畫家，和普桑一樣多在羅馬活動。

 萬惡的根源！

 致力於學習新繪畫的年輕學子，都想推翻安格爾。偏偏他又很長壽，一直把持美術學院大權。

 就像老大一樣呢。

 過去我在電視節目「閒逛美術・博物館」[6]中，都說「安格爾是壞人」，不過**一直被當成壞人的安格爾，其實也是個辛苦人啊。** 雖然這是我第一次替安格爾講話。

 你在「閒逛美術・博物館」中都沒有說過安格爾任何好話耶，他真的被世人當作壞人嗎？

 我們之後要介紹的德拉克洛瓦，就一直被安格爾當成眼中釘，才一直沒辦法成為美術學院的會員啊。

簡單說，就是倚老賣老啦。

 倚老賣老（笑）。

說我倚老賣老，
真是沒禮貌，
德拉克洛瓦算什麼！

安格爾

❻ 山田五郎主持的知識性綜藝節目，以實況轉播的方式導覽熱門的美術展或博物館。

酷評如潮！
安格爾的撻伐漩渦

不過，安格爾也真的很辛苦。首先，他不是巴黎出身，而是生於法國西南部一個叫蒙托邦的鄉下小鎮。家境並不富裕，父親的工作有點像是室內裝潢工人。小學時期發生了法國大革命，學校因此而關閉，所幸他擅長繪畫，得以進入土魯斯的美術學校，不過他一直對小學沒畢業感到自卑。

你說他對學歷自卑？

是啊，但是他的繪畫技術真的非常好。他在美術學院所舉辦的兒童繪畫比賽得了獎，獲得了去巴黎的機會。

是才華救了他呢。正所謂一技在身，希望無窮。

安格爾獲得當時新古典主義大老大衛❼的賞識，拜他為師，進入法國美術學院，還得到羅馬大獎。一般人屢屢落選都不足為奇的羅馬大獎，安格爾竟然只挑戰兩次就獲得肯定。
德拉克洛瓦就始終沒有得到。

他一次也沒得到嗎？

❼ 雅克-路易・大衛（Jacques-Louis David，1748-1825），法國新古典主義的畫家，身為雅各賓黨員參與革命，卻不幸失勢，後來因投靠拿破崙而得以復出。

沒有，也只能得一次而已。不過，當時拿破崙正在打仗，哪有空管什麼羅馬大獎，政府把錢全撥去當軍事費，還說「義大利是要去攻打，而不是去學畫」，留學的事就這樣被擱下了。

哇，好可憐。

結果等了五年。

運氣真不好啊。

這算運氣好還是不好，我也說不準，不過，他在等待留學時是這種感覺，這是他二十四歲時的自畫像，一副自信滿滿的樣子。

畢竟打從小學就受到眾人讚揚，**一副「我很厲害！」的樣子**呢。

一臉「我太厲害」的表情，所以就算沒去成羅馬，留在法國畫肖像畫也很吃得開，他還入選**為拿破崙畫肖像畫的五位畫家之一**呢。

這是相當榮譽的事吧！

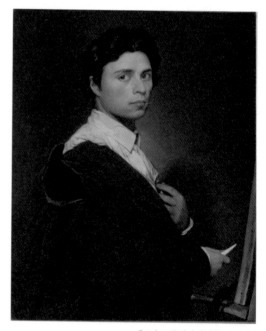

《二十四歲的自畫像》1804年
康德美術館，尚蒂利

144

 那是當然，肯定是開心接下這個任務啊。五年後，安格爾終於可以去羅馬留學了，他留下這幅當時已經登基為皇帝的拿破崙肖像作為紀念……

 ## 哦哦，好棒！

 很有威嚴吧。他打算將這幅作品拿到沙龍展出，然後帶著眾人的讚嘆「不愧是安格爾」，出發去羅馬。沒想到卻**遭來惡評**。

 嗄？為什麼？

 我也不知道為什麼。以我們現代的感覺，**真是不知道這幅畫哪裡不好。**

 我覺得他畫得非常好啊。

 畫得很好啊，你看那毛皮的質感。

 到底那裡不對呢？

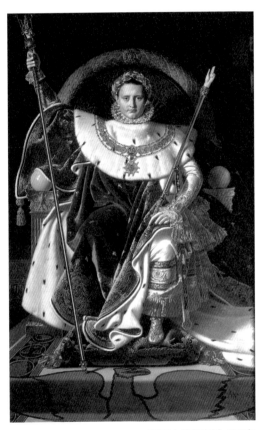

《王座上的拿破崙》1806年
巴黎軍事博物館

145

這真的不太好說明，首先我們看看當時還不錯的作品。這是弗朗索瓦・杰勒[8]所畫的拿破崙，他是美術學院中比安格爾輩分更高的畫家。

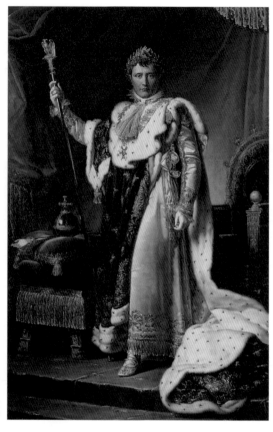

弗朗索瓦・杰勒
《著加冕禮服的拿破崙》
1805年
凡爾賽宮美術館

這一幅也不錯，為什麼安格爾那幅就不行呢？我不懂。
**我倒覺得安格爾的線條比較剛硬，
另外那幅就比較柔和的感覺。**

妳說到重點了！好像就是這麼回事。我查過當時的評論，就有人批評**「安格爾畫的是哥德式」**，說他「又走回范・艾克[9]的老路子」。范・艾克是比文藝復興更早時代的法蘭德斯畫家，有名的《根特祭壇畫》就是出自他手。安格爾的畫風跟這個太像，才會被批評太守舊。

❽ 弗朗索瓦・杰勒（François Gérard，1770-1837），法國新古典主義畫家。生於羅馬，母親是義大利人，來到父親的故鄉巴黎之後，在大衛的工作室也有出色的表現。

❾ 揚・范・艾克（Jan van Eyck，約1395-1441），十五世紀的初期法蘭德斯派畫家，著名畫作《根特祭壇畫》是其兄長休伯特開始製作，後由弟弟揚完成。

哪裡一樣？
我看不太懂……

「拿權杖坐著」
那一部分呀。

嗄？那裡？

只是，看安格爾後
來的作品也會發
現，他的特徵之一
就是「剛硬」。
「剛硬」，而且
「沒有動作」。

范・艾克兄弟
《根特祭壇畫》1432年
聖巴夫主座教堂，根特

沒有動作嗎？
經你這麼一說，杰勒那幅的確比較自然。

杰勒的拿破崙畫像感覺神態自若，安格爾就感覺「僵硬」吧！

是啊，這姿勢讓人感覺「一般不會這樣坐吧」，不過也不至於
招致惡評才對啊。

總之，一向自信滿滿的安格爾，因為這幅作品，平常翹得老高的鼻
子，算是給折斷了。一直以來都擺出趾高氣昂的姿態，去義大利之
前還訂了婚，約定好衣錦還鄉就要結婚。沒想到，這件事把一切都
搞砸了，**他只好留在義大利，不回來了。**

147

 那未婚妻呢？

 婚約就自動取消了呀。
對方還寫信問他：「我做錯了什麼嗎？」
他竟回信：**「妳應該要覺得和安格爾訂過婚就已經很光榮了。」**

 嗄——
好過分!!

 唉呀，他就是那麼驕傲。以前高高在上，現在重重摔在地上，一肚子委屈，只好拿未婚妻出氣，索性去義大利之後就不回來了。

 那個未婚妻是最無辜的。

 不過，這樣也好啦，早點知道他是這樣的人。
遠赴義大利的安格爾，雖然賭氣說「再也不參加沙龍展」，可是既然拿了羅馬大獎去留學，就必須定期提交作品回國。

 也是啦，
畢竟拿公費去留學。

 他們要提出作品以證明「不是去玩的」，不過古今中外皆然，
一旦遭受批評，無論做什麼都會被嫌棄。

 還真是每一行都有這種事呢……

例如，這幅是非常有名的《瓦平松的浴女》，是安格爾畫作中相當出色的作品，當年也連著下面這幅作品也一起送回法國。

《瓦平松的浴女》1808年
羅浮宮美術館，巴黎

這幅是描繪希臘神話中解開斯芬克斯之謎的伊底帕斯❿。他寄這兩幅作品的用意是要傳達「我能清楚描繪女性的裸體和男性的裸體」，卻完全沒得到嘉許。

《伊底帕斯與斯芬克斯》1808年
羅浮宮美術館，巴黎

❿ 希臘神話中的人物，在不知情的情況下，殺死自己的父親並娶了母親，生下孩子，後來得知自己的罪過，便刺瞎雙眼。他因解開「早晨四隻腳，中午兩隻腳，晚上三隻腳」的謎語，擊退人面獅身獸斯芬克斯而出名。

 有什麼問題嗎？

 你看，這兩幅作品也還是一整個「僵硬」的感覺。

 又是那種正常人不會有的姿勢嘛。

 不過，安格爾這個人厲害的地方就是，**不屈不撓。**
他寄了各種作品，全部被打回票，
連羅馬大獎留學的結業作品，
也還是一貫使用這種風格。

 **這跟剛才那個不是
一樣的嗎！**

 是吧，是不是學不乖？
**線條僵硬，還拿權
杖坐著。** 當然又被
罵：「不行！這傢伙完
全不對！」

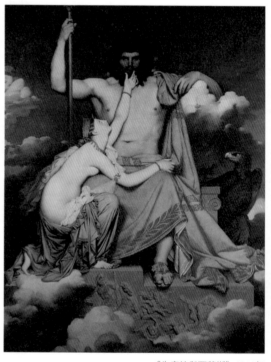

《朱庇特與西蒂斯》1811年
格蘭特美術館，普羅旺斯‧艾克斯

 能不能說他很有自信
啊。

是很有自信，還根本不
知道自己錯在哪裡。總
之，我覺得他反正只會
畫這種。

當時期的作品還有這幅。
現在被當成安格爾代表作的《大宮女》。

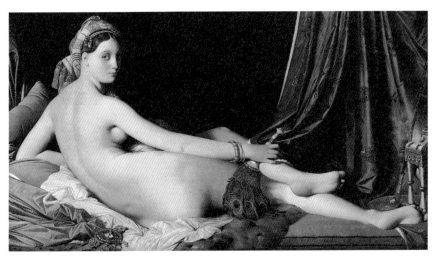

《大宮女》1814年
羅浮宮美術館，巴黎

這幅畫在當時也沒有獲得肯定嗎？

也是飽受撻伐，完全不行。這幅到現在都還有人批評「**背脊太長**」。安格爾不只堅持畫「持權杖端坐的人」，對「女人的背脊」也異常固執，絲毫不肯退讓。

為什麼那麼堅持背脊呢？

因為他就是喜歡背部。

一心一意只想畫背影，還堅持畫這麼長。

哈哈哈（笑）。這樣啊？

 我猜的啦。要增加背部的面積，只能拉長而已啊。結果當時的人就批評這幅畫「**腰椎比別人長三倍**」（笑）。作品是畫得很好啦。妳再看這幅，這也是名作，一樣僵硬不生動。

 的確是靜止不動耶，雖然畫得很美。

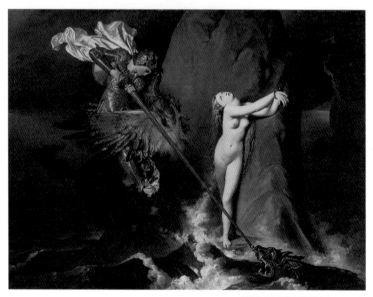

《營救安潔莉卡的羅傑》1819年
羅浮宮美術館，巴黎

 這幅作品是《營救安潔莉卡的羅傑》 [11]，是安朵美達傳說的另一個版本 [12]，妳喜歡嗎？

 呃，若問我想不想掛在家裡，我可能不想（笑）。這幅畫是不錯啦。

 我是滿喜歡的，因為這隻龍像怪獸一樣，很有型。安格爾很努力畫這種怪物類的作品。他的**作風還是有點哥德式**，當然，這幅作品仍被批評「搞什麼東西」，沒能引起誰的共鳴。

[11] 希臘神話的故事，美麗的公主安朵美達觸犯了天神，被綁在波濤洶湧的沿岸上，準備獻給海怪當祭品時，英雄珀耳修斯前來營救。
[12] 安潔莉卡和羅傑是十六世紀義大利史詩《瘋狂的羅蘭》中的人物，結局是被救出的公主最後背叛了英雄羅傑。

 我覺得有點雞蛋裡挑骨頭了呢。

 安格爾完全得不到肯定，賭氣說再也不回法國，但其實他很想回去，卻始終找不到適當時機。後來就在他仍旅居義大利的期間，拿破崙失勢，一直是美術界大老的大衛，因為過去太受拿破崙的賞識而遭殃，不得已只好逃亡國外。

 你剛剛說的老師嗎？

 嗯，安格爾的老師。大衛流亡到比利時，最後客死異鄉，而且後繼無人。

 位子空出來了呢！

 位子是空出來了啊。大衛過世的前一年，1824年，安格爾又提交了這幅作品回法國的沙龍。

 是宗教畫？

 對，《路易十三世的誓約》，是歷史畫也是宗教畫。

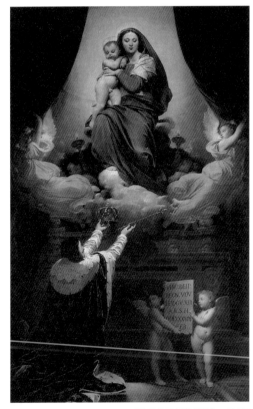

《路易十三世的誓約》1824年
聖母院，蒙托邦

 這幅作品終於大獲好評，原因是**他根本模仿拉斐爾。**
（請參照P55《西斯汀的聖母》）

 什麼？是這個原因？
有那麼像拉斐爾嗎？

 嗯，尤其是聖母子，應該很多人看了都覺得是「拉斐爾」。不過這樣反而好，沒有畫蛇添足。這次總算獲得好評：「哇，這幅畫得真好」、「畫得好像拉斐爾」、「不愧是留學羅馬的高材生呀」。

 終於畫出大老們能理解的畫了。

 對啊，這下大家都紛紛要他「趕快回來呀」！他一回國馬上就得到法國榮譽軍團勳章[13]，順利成為美術學院的會員，聲望從此扶搖直上，還以大衛的繼承人之姿，執掌美術學院。

 還真是鹹魚翻身了呢。

 是鹹魚翻身啊，世人都刮目相看了。
世間就是這麼現實呀。

我的時代總算來臨了

安格爾

你抄我的

拉斐爾

[13] 法國象徵最高榮譽的勳章，始於拿破崙一世，共五階級，由上而下依序是：大十字勳位、大軍官勳位、司令官勳位、軍官勳位、騎士勳位。

跨越五十五年的復仇!?
安格爾不變的作風

 話說安格爾個性冥頑不靈，
當上大老之後，**他竟然開始報仇。**

 報仇！

 其實只是我自己妄自猜測「他這是報仇吧」，不過他一開始拿剛剛
那幅《大宮女》做成版畫來賣，就是背很長的那幅。結果竟然**大
發利市**。

 當初明明是諸多撻伐耶……

 他這麼做，無非是想讓世人認可自己過去一直被否定的作風，算是
復仇的心態。比如說，妳看這個，又來了。

 **他真喜歡權
杖耶。**

 這幅畫還是很
僵硬，一點都
不生動吧。

 全都靜止不動
的感覺呢。

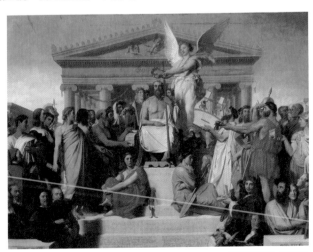

《荷馬禮讚》1827年
羅浮宮美術館，巴黎

155

這是頌揚古希臘詩人荷馬[14]的畫，以前被世人嫌棄的僵硬畫風，現在卻受到所有人讚賞。

以前的遭遇算什麼嘛。

以安格爾的心情，應該是**「給我看好了」**之類的感覺吧，既然如此，以前那幅《朱庇特與西蒂斯》（請見P150）也給我稱讚稱讚。
我倒覺得那幅作品畫得比較好呢。

是啊，世人都是這樣的啊。

世人就是這樣啦。這幅拿破崙也是復仇之作。

證明自己沒錯嗎？

對，不過這是我的解讀，其實根本沒人說什麼，但他這些行動除了想討回公道，還能是什麼呢？

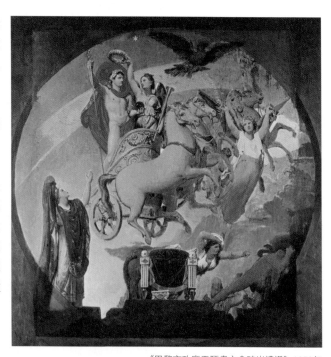

《巴黎市政廳天頂畫之拿破崙禮讚》1853年
卡納瓦雷博物館，巴黎

[14] 西元前八世紀時的古希臘吟遊詩人。建立西洋文學基礎的兩大史詩《伊利亞德》、《奧德賽》被認為是出自他手。

 是館長自己的理論啊！感覺你說的沒錯呢。
的確是這樣啊，**安格爾不是想討回公道，就是固執己見。**

 就是啊，不過，他愈來愈受到讚賞，這幅《泉》，被認為是裸體畫的一個頂點。這和以前被批評得一文不值的《營救安潔莉卡的羅傑》（請見P152），裸體的部分基本上是一樣的吧。

 真的耶。剛才那幅
不是比較有趣嗎？

 就是這樣啊，他想
說的是，我從以前
就很厲害，是你們
不理解而已。他要
世人好好地認清這
一點。

 他做到了呢。

 結果《營救安潔莉
卡的羅傑》那幅也
被公認是傑作，甚
至成為後進爭相臨
摹的範本。

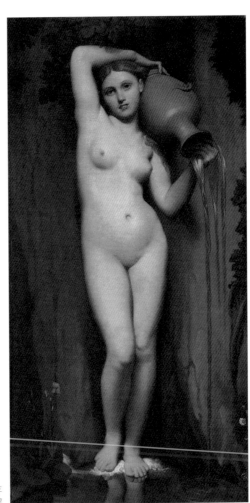

《泉》1856年
奧塞美術館，巴黎

 安格爾最晚年畫的，就是有名的這幅作品。

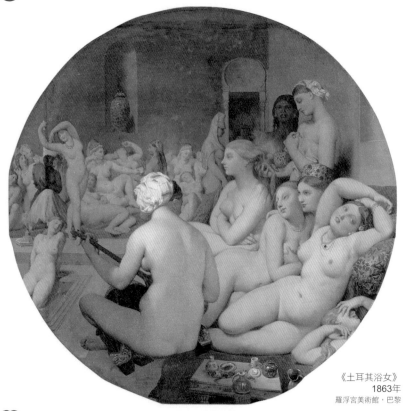

《土耳其浴女》
1863年
羅浮宮美術館，巴黎

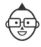 啊，裸背又來了（笑）。

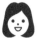 不要說裸背，你看最前面這個人，
她跟剛剛那幅完全一模一樣吧。

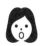 根本就是《瓦平松的浴女》（請見P149）中的那個人啊。他是複製再貼上嗎？

 《瓦平松的浴女》是1808年畫的，這幅是1863年，整整五十五年。

都過了五十五年，
她頭巾的圖案也一模一樣耶。

背部的長度也幾乎一樣。

臀部之類的也全部一樣嘛。

夠固執了吧。

真的，「討回公道之說」好像真有這麼回事。

就是這樣啊。所以，看安格爾的遭遇就知道，**世人的評價不可靠啊。** 當時大力批判那幅《瓦平松的浴女》的人，現在極力吹捧這幅《土耳其浴女》是傑作。然後那幅《瓦平松的浴女》也變成傑作了。世人這種不負責任的評價，安格爾得花上一輩子去討回公道吧。

他當初如果沒畫那幅拿破崙就好了吧。
得意之作被批評成那樣，又吃了那麼多年苦。

無論如何，
價值觀總是隨著時代不斷改變，
只能說造化弄人啊。

不過，他成功地討回公道……

討回公道後，自己變成權威，
就刁難接下來要介紹的德拉克洛瓦。

他與德拉克洛瓦差幾歲呢？

這次介紹的三人剛好都差二十歲左右。安格爾和德拉克洛瓦相差十八歲，德拉克羅瓦和庫爾貝相差二十一歲。

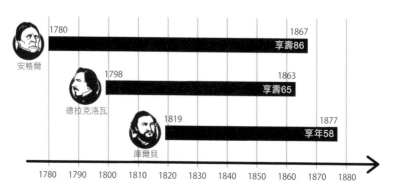

你說他去刁難一個差不多可以當自己兒子的人？

而且還異常執著。安格爾一直反對並阻撓德拉克洛瓦成為美術學院的會員。1857年，其他會員決定不顧他的反對，讓德拉克洛瓦入會時，他竟大發雷霆，放話**「乾脆與這愚蠢的世紀訣別」**。

有那麼討厭嗎？

他甚至說「要我承認那傢伙，我寧願死」。不過，**安格爾活得比較久呢。**

他果然很難相處。

其實安格爾討厭德拉克洛瓦是有理由的。安格爾從義大利回來後，收了一個弟子，十一歲的泰奧多爾‧夏賽里歐❶，是他的得意門生。

❶泰奧多爾‧夏賽里歐（Théodore Chassériau，1819-1856），出生於加勒比海伊斯帕尼奧拉島的畫家。搬回巴黎後，拜入安格爾門下，後來獨立，留下浪漫主義的作品。

安格爾對此弟子疼愛有加，「這孩子是天才，將來一定是繪畫界的拿破崙」。不料，安格爾因公務去了義大利一段時間，**他的得意門生竟然受到德拉克洛瓦的影響。**

他最討厭的德拉克洛瓦？

嗯，最心愛的弟子，受到最討厭的德拉克洛瓦影響，安格爾憤而將夏賽里歐逐出師門。

這……像是**被橫刀奪愛**的感覺吧。

是啊，不過安格爾視德拉克洛瓦為眼中釘的真正理由，是兩人對繪畫的基本觀念大相逕庭。安格爾的新古典主義主張「重視形式，以穩定的構圖理性描繪」，而另一方的德拉克洛瓦是浪漫主義，「重視色彩，以跳躍的構圖表現情感」。其實這兩種想法的對立，早在過去就已存在。例如達文西與米開朗基羅交惡的原因也類似這樣。**彼此都想排擠自己所沒有、跟自己唱反調的東西。**

因為唱反調，所以討厭，這樣嗎？

不只是討厭，還有忌妒吧。說到忌妒，德拉克洛瓦是含著金湯匙出生的城市小孩，這或許也讓安格爾覺得很不是滋味。畢竟安格爾可是從鄉下帶著一隻畫筆，一步步爬上來的呀。

啊，安格爾連小學都去不成呢。

十九世紀也有中二病!?
歐仁・德拉克洛瓦

 接下來，我們就來聊聊德拉克洛瓦。德拉克洛瓦是浪漫主義的畫家，妳知道什麼是浪漫主義嗎？

 浪漫主義嘛，就像《悲慘世界》，追求浪漫的感覺？

 又是《悲慘世界》？妳真的很喜歡耶？不過《悲慘世界》的原作者維克多・雨果[16]的確是浪漫主義的作家。浪漫主義原本就是文學的一個文化運動，在繪畫上其實很難定義。我先提幾個關鍵字，讓大家聯想繪畫上的浪漫主義特徵。首先是「**同時代**」。描繪的內容不是聖經、神話或歷史那些過去的故事，而是描繪我們這個時代的事實，這就是浪漫主義。

 有點社會寫實的感覺。

 還有像是「**不要管過去的偉人，現在的自己才重要**」之類的個人主義。連帶地，**與其講究知識或道理，應該要更重視知覺和情感**。所以浪漫主義文學有許多戀愛主義至上的作品。

 安格爾不太懂那樣的感情吧。

[16] 雨果（1802-1885），法國浪漫主義詩人、小說家。代表作有《悲慘世界》、《巴黎聖母院》、《九十三年》等。

安格爾不懂啊。他的繪畫作品沒有情感表現，私底下的戀愛也是平淡如水。妳看他可以瀟灑地丟下未婚妻，遠赴義大利，而在義大利吃苦時結婚的妻子，還有妻子過世後再娶的對象，也都平平淡淡、無風無雨地過日子。

這一點就是普通人了，他的妻子一定覺得嫁到好丈夫。

雖然是很無趣的丈夫……反觀德拉克洛瓦和他的夥伴們，個個都是**戀愛至上主義**。下一個解讀浪漫主義的關鍵字比較難解釋，就是**「反體制的民族主義」**。

反體制卻是民族主義。有點像雖是左翼，其實是右翼的感覺嗎？

甚至是「打著民族主義的旗幟，卻又一心嚮往異國」。

好難理解呀（笑）。

為理解這種複雜情感，浪漫主義常說的關鍵字是波特萊爾[17]的詩句：**「世界之外，哪兒都可以」**[18]。比起浪漫主義，波特萊爾其實是比較屬於象徵主義的詩人，他非常支持德拉克洛瓦，以及接著要介紹的庫爾貝。

[17] 波特萊爾（Charles Pierre Baudelaire，1821-1867），法國詩人、評論家。推崇德拉克洛瓦，曾向法國人推薦美國作家愛倫坡。代表作有《惡之華》、《巴黎的憂鬱》。

[18] 收錄在《巴黎的憂鬱》中的詩句，意指只要換個地方，人生就能找到出口，道出人為小小的期待破滅，而對這個世界感到絕望的吶喊。

 就是「不要在這裡，到別的地方去」那個嘛……

 嗯，簡單說，就是**「雖然不知道是什麼，但就是看不順眼」**的那種感覺。浪漫主義者大多是資產階級，德拉克洛瓦、波特萊爾都是。

 哦，**反對體制，卻是資產階級**，對不對？

 對，**不愁吃穿的孩子，對父母或社會唱反調，也不好好工作，就知道講愛與理想，那就是浪漫主義**。講白一點，就是**「十九世紀的中二病」**。

 中二病（笑）。總之就是什麼都要唱反調就對了。

 話說回來，你看這些人都是少爺，也吃不了什麼苦。

 只會抱怨而已。

 他們就寫詩、畫畫，妳看，中二病的德拉克洛瓦就是長這樣，這個時期終於有相片了。

 嘎，這是相片？

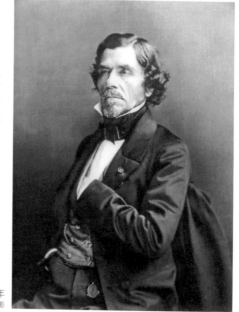

德拉克洛瓦相片，1861年
納達爾攝影

這怎麼看都是相片吧！這可是納達爾[19]，當時世界聞名的巴黎肖像攝影師拍的相片喔。

看起來滿有個性的樣子耶。

就是啊。他的父親是政府高官，在德拉克洛瓦出生的時候是擔任駐荷蘭大使，不過也有人說他的親生父親是塔朗列[20]。

塔朗列是誰？

法國超級有名的外交官，
列席維也納會議的時任外交部長耶！

呃，你的意思是**他媽媽有婚外情**嗎？

既是法國，又是資產階級，婚外情很平常，對象是塔朗列那才是重點啊。人家可是連巴卡拉水晶[21]都以他的名字推出系列產品的偉人呢。

你是說德拉克洛瓦有可能是這位偉人的兒子。

是啊，不過，雖然出身名門，但他對自己的長相卻很自卑，妳從照片上也看得出來吧。

[19] 納達爾（Nadar，1820-1910），法國攝影家，喜歡冒險，曾經乘熱氣球在高空攝影。

[20] 塔朗列（Charles Maurice de Talleyrand-Périgord，1754-1838），法國政治家，外交官。維也納會議時也列席坐鎮的重量級人物，還是美食家。同時也因「公制」的發起人而聞名。

[21] 法國高級水晶品牌，曾以塔朗列之名推出系列產品「Talleyrand」。

 呵，是長得滿醜的。

 對啊，**他一直覺得自己長得很醜**，一生未婚，也證明他心裡的糾結，不過情人倒是好多個。

 也是有人喜歡這種的嘛。
我是不懂啦。

 妳還真是隨便應付。
如果是妳，妳喜歡這種人嗎？

 沒辦法耶……

 人家可是有錢人喔。

 有錢人很受歡迎吧，
而且又是藝術家。

 對啊，可是因為犯中二病，
反而對自己的富裕家境感到自卑。

 反體制嘛。

 我和Jun Miura[22]都常說
「**沒有比從小一帆風順更麻煩的了。**」
他這種人真的很難相處。德拉克洛瓦自己也有這種感覺吧。

[22] Jun Miura（1958-），插畫家、散文作家。曾經以「My boom」獲得新語‧流行語大賞，也是「可愛吉祥物Yuru chara」的命名者。與山田五郎館長有三十年的交情。

評價也隨時代改變！
報導繪畫

德拉克洛瓦十七歲時，師從名畫家皮耶爾－納西斯・蓋翰[23]，因此認識了師兄傑利柯[24]。這個傑利柯被稱為浪漫主義繪畫的先驅，德拉克洛瓦深深地為他著迷。二十二歲時，他跟著傑利柯以《但丁之舟》參加沙龍展。這幅畫是因傑利柯有名的《梅杜薩之筏》而得到的靈感。

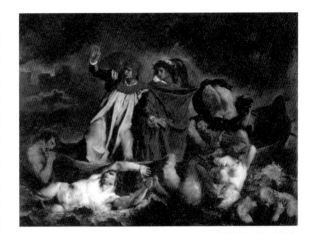

《但丁之舟》1822年
羅浮宮美術館・巴黎

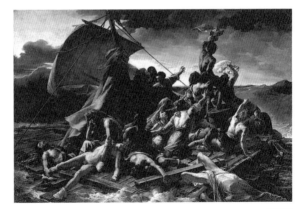

傑利柯
《梅杜薩之筏》1818-1819年
羅浮宮美術館

[23] 皮耶爾－納西斯・蓋翰（Pierre-Narcisse Guérin，1774-1883），法國畫家，雖是新古典主義，作風卻帶有甜美的官能性。有傑利柯、德拉克洛瓦等弟子。

[24] 傑利柯（Theodore Gericault，1791-1824），法國畫家，以實際事件為題材的《梅杜薩之筏》，成為浪漫主義的先驅，卻在三十二歲時英年早逝。

 傑利柯的《梅杜薩之筏》以1816年梅杜薩號的船難事件為題材，戲劇化描繪乘客乘坐逃生筏情景，卻在沙龍展上遭到批評，「題目不好，表現過於激烈」。另一邊，德拉克洛瓦的《但丁之舟》，是描繪《神曲》[25]中但丁與維吉爾遊地獄的情景。戲劇性表現雖不如傑利柯，卻在沙龍展上獲得較好的評價。

 德拉克洛瓦這邊比較好呢。

 原因在於他**以古典為題材**吧。不過，犯有中二病的德拉克洛瓦可能因為被稱讚反而感到不滿，後來又學傑利柯提出以同時代實際事件為題材的作品。那就是現在被譽為傑作的《希阿島虐殺》。

 好激烈的表現。

 很激烈啊。這幅作品不知道算不算稱了德拉克洛瓦的心，被批評得一文不值。

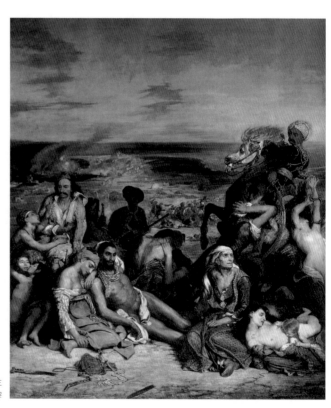

《希阿島虐殺》
1823-1824年
羅浮宮美術館，巴黎

[25] 但丁·阿利吉耶里的史詩，描寫但丁與古羅馬詩人維吉爾一起遊歷地獄、煉獄和天堂。

這幅畫被批得一文不值啊。剛剛那幅明明頗受好評？

激烈的表現，和畫中情景的衝擊力，
差別並不大，對吧？

是啊，風格大致相同。

真要說有什麼不同的話，
一邊是古典的故事，一邊是同時代的現實。
《希阿島虐殺》畫的是1882年希臘獨立戰爭[26]中，實際發生的鄂圖曼軍大肆虐殺的情景。

和傑利柯那幅一樣選用紀實的題材。

對，因為他畫下當時的事件以作為對傑利柯的致敬，才會被批評。
其實德拉克洛瓦還畫了這種作品。

很很好的一幅畫啊！

嗯，標題是《墓地的少女》，這也是描繪希阿島的虐殺。

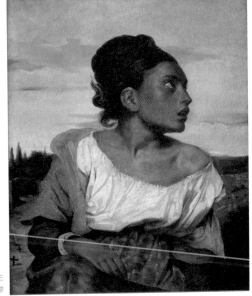

《墓地的少女》
1824年
羅浮宮美術館，巴黎

[26] 希臘在長年被伊斯蘭教的鄂圖曼帝國統治之下的獨立戰爭。英國、法國、俄羅斯皆介入，使獨立成功。

 這是報導嘛。

 嗯，德拉克洛瓦雖然不是直接到現場，但他主張社會不應該對發生在希阿島的事實視而不見。

 他的主張很對啊。

 其實，對浪漫主義者來說，希臘獨立戰爭算是一種「聖戰」。浪漫主義的大老之一，英國詩人拜倫[27]曾說：**「要解救我們西洋文化的源頭希臘。」** 他還憤而加入義勇軍，為希臘獨立戰爭從軍。

 他是詩人耶？

 雖然是詩人，但他堅持從軍，後來不幸病死戰地。因為這樣的事，希臘獨立戰爭變成浪漫主義的一種象徵。所以新古典主義的大老們即使能夠接納《但丁之舟》，卻不能容忍《希阿島虐殺》。

 若是現在，我覺得《希阿島虐殺》反而比較會受到肯定呢。

 至少十九世紀初期之前的西洋繪畫界，是不容許描繪「當下」的。而且表現太過強烈，妳看他**有別於安格爾，很有躍動感。**

 顏色的用法也很強烈。所以又和剛才安格爾的遭遇相同，德拉克洛瓦也是**一旦被罵，畫什麼都會被罵。**

 啊啊，一樣的遭遇……

[27] 拜倫（George Gordon Byron，1788-1824），英國浪漫派詩人，反對社會的矛盾，被歌德譽為「十九世紀最大天才」。病死於希臘獨立戰爭。

 例如這幅《薩達那帕拉之死》，題材是拜倫所寫的戲曲《薩達那帕魯斯》。描寫古代亞述國王薩達那帕拉[28]因種種惡行而遭致滅亡的故事，這題材很古典，卻還是被批判。

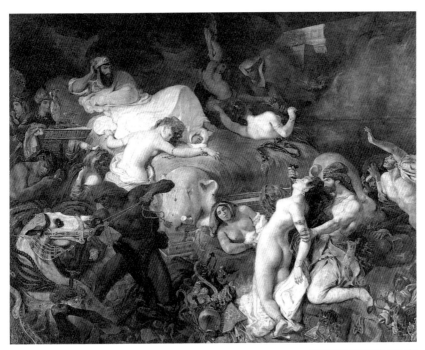

《薩達那帕拉之死》1827年
羅浮宮美術館，巴黎

 不是回歸古典了嗎？

 因為已經被罵過一次了呀。
而且前不久安格爾剛從義大利回國。

 老大回來了。

[28] 拜倫戲曲中描寫傳說的亞述王。據推測是指西元前七世紀亞述帝國的亞述巴尼拔國王。

 老大一回來，就看到他的眼中釘。

 這下又陷入做什麼都不對的漩渦了。

 不過這時卻發生七月革命。

 《悲慘世界》的時代，對吧？我還不死心。

 那就把這幅描繪1830年七月革命的超有名作品，獻給最喜歡《悲慘世界》的妳吧。

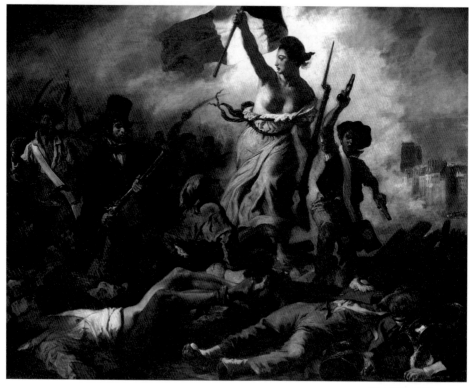

《自由引導人民》1830年
羅浮宮美術館，巴黎

啊啊！就是這個，
名符其實的《悲慘世界》。

哪裡是名符其實的《悲慘世界》呀？

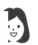
唉呀，電影《悲慘世界》的海報[29]裡拿旗幟的民眾，就像這種感覺啊。

對呀，不過一般人應該會想起歷史課本，而不是《悲慘世界》吧。這個女神是在比喻法國，並不是真實的人物，而這個**拿槍的人，有人說就是德拉克洛瓦本人**。

啊，真的耶。

還有啊，以過去的社會氛圍，這作品絕對出局。

因為是同時代的作品嘛。

畫同時代、筆觸粗糙、色彩強烈、沒有古典的均衡美感，完全就是應該出局的作品。

㉙電影《悲慘世界》的海報是一幅民眾手持旗幟的畫，令人聯想到德拉克洛瓦。據說《悲慘世界》中加夫洛許的角色，是以少年暗喻《自由引導人民》中自由女神。

 沒想到，七月革命逼下波旁王朝的路易十八，由市民選出的路易·菲力普即位，換句話說，革命獲得勝利。這麼一來，**這幅作品的評價竟有了一百八十度大轉變。**

 原來如此，因為換人執政了。

 對，政府還出面買下這幅作品。

 這算是運氣好，還是搭上順風車。

 時代潮流啦。

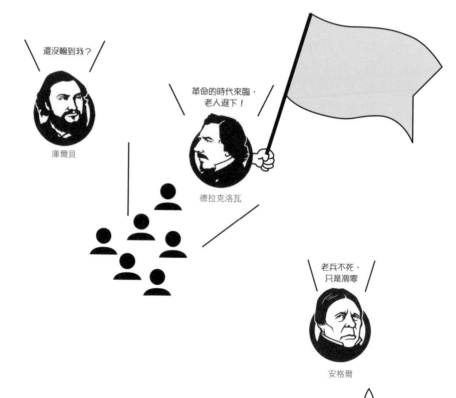

還沒輪到我？

庫爾貝

革命的時代來臨，老人退下！

德拉克洛瓦

老兵不死，只是凋零

安格爾

德拉克洛瓦與
他的叛逆夥伴們

接著來到以革新派為主流的時代。德拉克洛瓦順著潮流走，而安格爾就變成了舊時代的象徵。

革新的浪漫派，和保守的新古典派。

不過，浪漫主義還有**嚮往異國**的特徵。德拉克洛瓦與政府拉近距離後，1832年跟著國家的外交使節團去了一趟摩洛哥。

他嚮往摩洛哥嗎？

信仰伊斯蘭教的摩洛哥，在當時的歐洲看來很東方。當時歐洲男性都以為**東洋是性的解放區**。古典主義也有同樣的想法，安格爾的《大宮女》（請見P151）及《土耳其浴女》（請見P158），也都表現了對東方的幻想。

他們以為人家百無禁忌嗎？真是胡說八道耶。

就跟我們到現在仍相信瑞典是性開放的國家一樣啊。總之，德拉克洛瓦去到摩洛哥，便到處寫生，畫下當地的風俗。這一點又和安格爾不同，他是現場主義。當時的作品就是有名的《阿爾及爾的女人》。

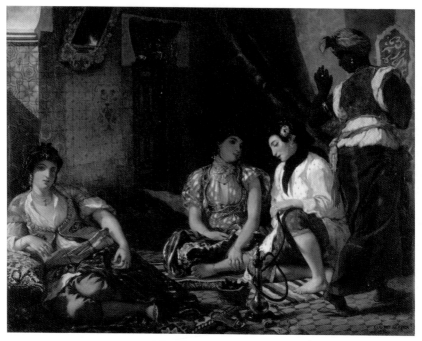

<div align="right">

《阿爾及爾的女人》1834年
羅浮宮美術館，巴黎

</div>

 這幅畫也很迷人，有亞洲的感覺。

 這種色彩感覺和光影的表現，怎麼看都比安格爾新潮嘛。妳看這活靈活現的筆觸。浪漫主義不只在美術，在文學和音樂也都很流行。**所以德拉克洛瓦身邊，聚集了各種領域的中二病夥伴。**

 呵呵呵（笑）。

 中二病的朋友都是哪些人呢。
例如蕭邦[30]。

[30] 蕭邦（Frédéric Chopin，1810-1849），前期浪漫派的波蘭作曲家。鮮少創作交響曲或管弦樂曲，作品大半是鋼琴的獨奏曲，有「鋼琴詩人」之稱。

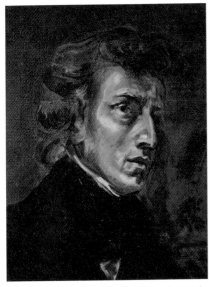

《弗雷德里克·蕭邦的肖像》1838年
羅浮宮美術館，巴黎

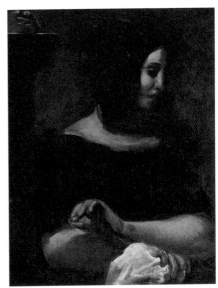

《喬治·桑的肖像》1838年
奧德羅普格園林美術館，哥本哈根

 蕭邦也是浪漫主義中二病啊！

 對，而他中二病的戀人就是右邊這位，喬治·桑[31]。這兩幅肖像畫都出自德拉克洛瓦之手。

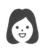 蕭邦的戀人？

 是個已婚又有小孩的作家，卻與李斯特[32]和詩人繆塞[33]關係曖昧。女性的中二病。後來與蕭邦私奔到西班牙的馬約卡島，在那裡同居了九年。

[31] 喬治·桑（Georges Sand，1804-1876），法國作家，致力於擴大女權，同時也花名在外，與蕭邦的戀情曾被搬上大螢幕。

[32] 李斯特（Franz Liszt，1811-1886），匈牙利的浪漫派作曲家，也是身懷超絕技巧、無人能出其右的鋼琴家，有豐富情史的「鋼琴魔術師」。

[33] 繆塞（Alfred de Musset，1810-1857），法國浪漫派詩人、小說家、劇作家。小說《一個世紀之子的懺悔》是以與喬治·桑的一段情為題材。

德拉克洛瓦成天跟這些中二病夥伴混在一起,同時又接受政府發包參與公共藝術事業。像是公共設施的壁畫等,德拉克洛瓦接的案子可能比安格爾還要多。

他以前不是反體制?

對啊,**以前反體制,現在體制內討生活。**
從此以後,他就變成專門畫壁畫的畫家了。

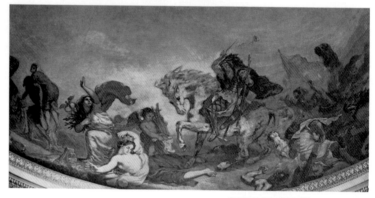

《阿提拉的羅馬進攻》1838-1847年
波旁宮圖書室天井畫,巴黎

這算古典畫吧?

不,是浪漫主義喔,妳看這馬的表現。不過,這幅盧森堡宮殿的天頂畫可能屬於古典風格吧。

《至福樂土》1847年
盧森堡宮圖書室天頂畫,巴黎

 是古典吧。

 讓人不禁要問，德拉克洛瓦步步高升之後，就變保守了嗎？不過，他晚年專心在聖敘爾比斯教堂製作的壁畫，就很符合浪漫主義。其中有名的就是這幅《雅各與天使搏鬥》。

 這是浪漫主義，對吧？好難區分呢。

 不過跟安格爾比起來，很明顯比較有躍動感，「**有動作**」的感覺。

 是這樣看嗎？

 最容易看出來的，應該就是靜態與動態的差異吧。總之，晚年的德拉克洛瓦接了很多這種天頂畫、壁畫的大作。

 很吃香嘛。

 不知道是不是刻意這麼做的，反正結果還算順利。

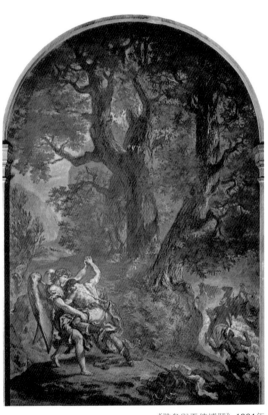

《雅各與天使搏鬥》1861年
聖敘爾比斯教堂壁畫，巴黎

 那他還說要革命？

 就是啊，跟日本的**全共鬥世代**^㉞很像，對吧。

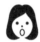 原來如此，嬰兒潮世代。
當時也是熱衷學生運動……

 **一旦確定有工作了，就剪掉頭髮，
藉口說「已經不再年輕」。**

 然後順利就業，變成上班族。

 要抓緊機會往上爬。
所以我說德拉克洛瓦是**「十九世紀的島耕作^㉟」**呀。

 的確很像島耕作呢。1970年代早稻田安保鬥爭的時代。

 那個年代的人，很會自圓其說啦！

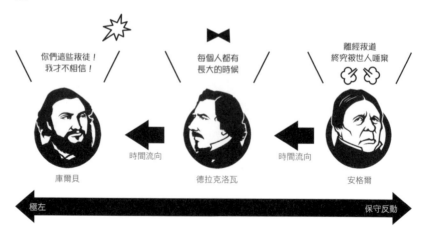

㉞ 1968-1969在日本各大學興起的學生運動，原名為「全學共鬥會議」，目的為爭取大學改革。

㉟ 發行量累計四千萬冊，弘兼憲史所著之漫畫系列主角，於講談社漫畫雜誌《早晨》連載。描寫島耕作從課長開始、部長、董事、常務董事、專務董事、社長、會長，一路向上爬的歷程。

自戀的左翼帥哥！
古斯塔夫・庫爾貝

如果德拉克洛瓦是「十九世紀的島耕作」，接下來的庫爾貝就是**「十九世紀的丑島君㊱」**了，雖然他是**在繪畫上奠定寫實主義的人**，妳知道寫實主義吧？
就是字面那個意思。

就是……依樣畫葫蘆嗎？

對，舉凡**貧窮、醜陋、色情**，全部該什麼樣就怎麼畫。
「Let it go！」㊲就對了。

《冰雪奇緣》的歌嗎？（笑）

以「Let it go」理念描繪的社會紀實，就是寫實主義。

但是這個時代都已經有相片了，
還有人要看寫實主義嗎？

這個時代的相片還不能很逼真地記錄影像，因為曝光時間很長，一個姿勢往往要維持十分鐘左右，不然就模糊掉了。

原來是這樣。
所以紀實還是得用畫的。

㊱ 真鍋昌平的漫畫《黑金丑島君》，在小學館《週刊Big Comic Spirits》不定期連載。以地下錢莊為舞台，揭露現代社會的黑暗。
㊲ 迪士尼動畫《冰雪奇緣》的主題曲，在副歌多次反覆此句歌詞。

對。庫爾貝出生在法國與瑞士國境附近，一個叫奧爾南的村莊。他考上巴黎大學的法學院，卻跑去畫室學畫。他的老家是富農，父親也受過教育，還曾誇口說：「法國大革命的時候，我也跟著上街吶喊抗議呢！」

啊，像那些參加學運的人。

對對，就是那種老爸。而他的媽媽和妹妹都是美女。

嗯嗯，你連他妹妹都知道耶（笑）。

有肖像畫啊。庫爾貝自己也有留下照片，長這個樣子。這已年過四十，有點發福了，不過妳仔細看，有沒有覺得「這人年輕的時候應該長得滿帥的」。

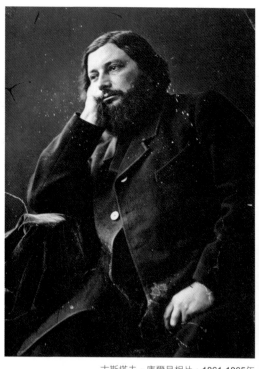

看得出來是個帥哥啦。

是吧？其實他真的是個帥哥。這就是他的特徵之一，**因為一表人才，所以自畫像都很帥。**

古斯塔夫・庫爾貝相片，1861-1865年
納達爾攝影

 那能叫特徵嗎？

 是特徵呀。他最初入選沙龍的作品，就是自畫像耶。

 的確，我懂，那種覺得自己很帥的。連身旁的狗都帥起來了呢（笑）。

《與黑狗的自畫像》1841年
小皇宮美術館，巴黎

 這隻狗是庫爾貝實際養的狗，是西班牙獵犬。還有一幅也是和狗在一起的自畫像。這女孩子都會著迷吧？

 女孩子都喜歡啊。

 庫爾貝的每一幅自畫像真的都好帥。其中比較有名的是下一頁那幅《絕望的人》。

《與黑狗的自畫像》1842年
蓬塔爾利耶市美術館

《絕望的人》1843-1845年
個人收藏

 他這是絕望嗎……

 好像滿絕望的。

 我覺得他好像很自戀耶。

 沒辦法，誰叫他這麼帥。

 意思是，絕望也很帥就是了。

 接下來這幅自畫像很受歡迎。連我家附近的牙醫診所也有掛呢，是件很好的作品。

 這麼有名啊（笑）。這型的男人很有女人緣，**整幅畫都散發著魅力。**

 嗯，庫爾貝很有魅力。

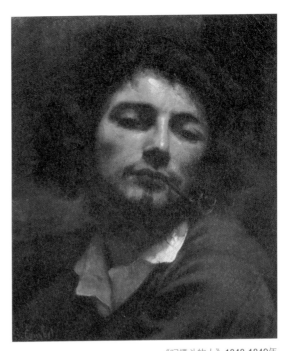

《叼煙斗的人》1848-1849年
法布爾美術館，蒙比利埃

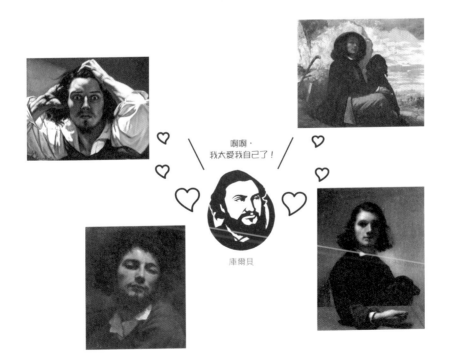

啊啊，
我太愛我自己了！

庫爾貝

沒人認同的話乾脆自己來！
舉辦世界第一次個人畫展

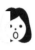
庫爾貝三十歲時，以這幅《奧爾南晚餐後》在沙龍拿到二等獎。這已經是寫實主義了吧？將故鄉奧爾南村的食堂裡，男人們飯後話家常的情景，「如實地」畫下來。

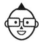
都不是什麼事件。

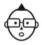
他不像浪漫主義那樣專挑大事件，戲劇化地描繪，他喜歡挑選**極為平凡的勞工、日常的生活**當題材。這在沙龍應該會被大肆撻伐才對……

《奧爾南晚餐後》1848-1849年
里爾市立美術館

結果大獲好評，對吧。

就是這樣啊！而且，而且唷，**對這幅畫稱許有加的，竟然是那個安格爾。**

嘎？安格爾不是最討厭這種？

以前應該很討厭。大家都不禁要問，安格爾是怎麼了？而且，他的宿敵德拉克洛瓦也表示欣賞這幅畫。**《奧爾南晚餐後》是安格爾和德拉克洛瓦同時肯定的，世上少有的作品呢。**

意見一致了呢，雖然兩人交惡。
有點時代變了的感覺。

對，時代是改變了。這幅作品發表前一年發生二月革命，法國進入第二共和的時代，社會完全傾向革新。或許是因為《奧爾南晚餐後》這幅作品與新時代的價值觀正好吻合。不過，有安格爾等人的遭遇為鑑，被稱讚一次就得意忘形的話，很快就會被打入谷底。

又是同樣的遭遇嗎？

何止一樣，根本變本加厲。因為《奧爾南晚餐後》拿了二等獎，他接著畫的作品是這幅。

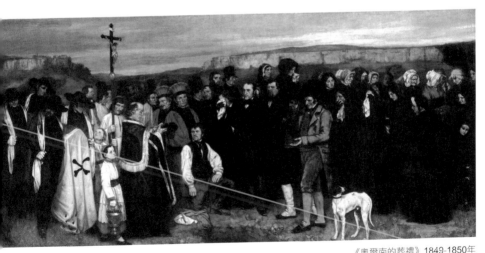

《奧爾南的葬禮》1849-1850年
奧塞美術館，巴黎

這是非常巨型的大作。約有3.1×6.6公尺。庫爾貝自己稱這幅畫是「有關奧爾南埋葬的歷史畫」。因為故鄉食堂的作品被肯定，他心想：**「既然如此，我們老家盛大的葬禮一定更獲好評」**，費勁畫了好大一幅，結果這次竟然踢到鐵板。

為什麼呢？

大概是**因為太大了**吧。庫爾貝之所以畫得這麼大，我想可能是因為他認為這個作品或許可以取代美術學院以古典價值觀肯定過的大型歷史畫。

自己家鄉的葬禮？

他認為**新時代的歷史畫，就應該像自己家鄉的葬禮，這種一般人的生活情景。**

那也太大了。

所以大老們看了就駁斥：「你也太自我感覺良好了。」

說他想得太多嗎？。

嗯。《奧爾南晚餐後》那種程度的小品，算是「有趣的作品」，無傷大雅。畫得這麼大，還打著「歷史畫」的名號，可就不能等閒視之了，「這也太大了吧！」原本只是小小地稱讚他，「現在卻自作多情地以為可以跟我們平起平坐了。」

覺得受到威脅了呢！
「跑到我們的地盤來撒野，別自以為是！」

對，就是「別自以為是」。
「只有拿著權杖端坐的人才可以畫這麼大的」。

哈哈哈（笑）。前途多難啊……

不過，他和過去自以為是卻踢到鐵板的那兩個人一樣，**連不知悔改的毛病都如出一轍。**庫爾貝接下來又畫了這幅作品，一樣是3.1×6.6公尺的巨作。

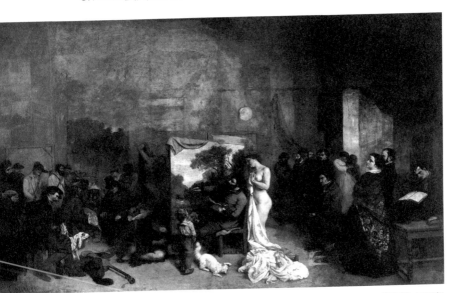

《畫室》1855年
奧塞美術館，巴黎

這幅俗稱《畫室》的作品，他自己取的標題是《我的畫室裡面，一個概括了我七年來藝術生活的現實寓意》。

189

 好長！

 剛剛那幅理直氣壯地說是歷史畫，這幅又說寓意畫。

 什麼是寓意畫？

 一種北方文藝復興的畫家們所擅長的形式，例如一幅畫中有盛開的花和枯萎的花，暗喻人生如夢。

 別以為畫只有表面的意思，其實內藏玄機嗎？

 對，所以庫爾貝也強調這幅作品**寓意深刻**。

 這是在暗喻什麼嗎？

 其實有庫爾貝本人解說這幅畫的文章[38]。根據文章描述，正中央的畫家就是庫爾貝自己，右邊那些人是他的朋友，有勞工和藝術家。波特萊爾也在其中。而左邊這些人好像是暗喻「另一個過著卑賤生活的世界」，但我不是很明白。把左邊放大看看，據說這是在表現富有和貧困，壓榨與被壓榨的人⋯⋯

[38] 「舞台是我在巴黎的畫室。畫面分成兩邊，中間畫的是我自己，右邊全是我的股東們，也就是朋友、勞工、藝術界的同好。左邊是另一個過著卑賤生活的世界，普通老百姓、悲慘、貧困、富有、壓榨者、被壓榨者、靠別人死亡而生存的人」，此段落摘自庫爾貝寫給作家朋友尚普夫勒里（Champfleury）的信。

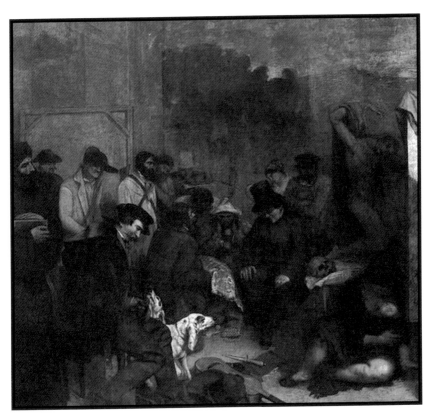

 嗄？兩種人嗎？

 為什麼這兩種人都是「卑賤」，我也不太清楚。但是庫爾貝自己好像覺得葬禮的歷史畫和這幅寓意畫是**「集本人藝術之大成」**。1855年第二次巴黎萬國博覽會，有安格爾的大回顧展，同時還有德拉克洛瓦的特別展，安格爾為此又大發雷霆。不過姑且不管他們兩個人怎麼較勁，庫爾貝照樣做他自己，他堅持「我的兩件大作品也應該要展覽」。

 即使完全不受肯定？

 嗯，所以理所當然地被婉拒，「謝謝，不必了」。你猜庫爾貝怎麼辦？他竟然在萬博會場旁邊蓋一個棚子，**自己開起畫展了**。據說這就是**史上第一次的個人畫展**。

 他真敢耶！
因為庫爾貝不受肯定，世界上才有了個人畫展。

 就是啊，門票一法郎，以這兩幅畫為主，展示自己的作品。

 誰會去看呢？市民進去看嗎？

 嗯，好像還來了不少市民。庫爾貝本來就畫得很好，可能還勝過安格爾，風景畫和動物都很擅長，還滿受歡迎的。例如這一幅，你看這狐狸的動作靈活靈現的。

 畫得好像照片。
這幅畫掛在家裡
還不錯。

 安格爾絕對畫不
出這種生動。讓
安格爾畫，**應
該就像一隻
死狐狸了**。由
此看來，庫爾貝
的作品比較容易
受一般人接受。

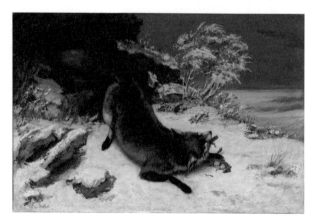

《雪狐》1860年
達拉斯美術館

色情、思想都是無政府狀態！革命家庫爾貝

不知道在1855年的個展中受到什麼啟發，
1860年之後，庫爾貝開始**專攻色情**。

突然嗎？

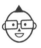

可能之前就有徵兆啦，總之1860年代之後，就突然大量地表現出色情來。說起1860年代，還有下回我們要介紹的馬奈，就是印象派的老大哥，愛德華・馬奈。

連我都知道馬奈。

馬奈這幅《草地上的午餐》，畫著兩個男人正在野餐，中間卻坐著一個全身赤裸的女人。這幅作品發表後，引起社會的反感，是在1863年的時候（請見P220）。換句話說，這個時代依然認為，將神話或聖經故事以外的女性裸體入畫，是不可逾越的禁忌。庫爾貝卻致力畫這種作品。

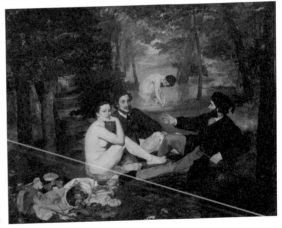

愛德華・馬奈
《草地上的午餐》1862-1863年
奧賽美術館，巴黎

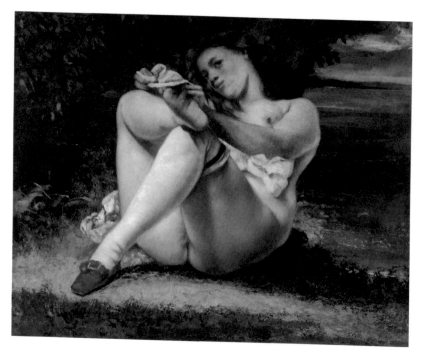

《白襪》1861年
巴恩斯收藏，費城

 啊，真的耶！比起馬奈有過之而無不及呢。

 對吧？
這就是我經常提倡的「全裸＋1」嘛。

 「全裸＋1」比全裸更色情的意思。
這幅圖中，襪子就是「＋1」的效果，對吧？

 很明顯就是為了這個效果（笑）。因為欣賞而花錢買下這件作品的美國收藏家巴恩斯。就是以大量收藏印象派名作聞名的巴恩斯基金會[39]。

 這幅畫賣掉了啊？

 是啊，不過，令人吃驚的還在後頭。妳看看下幅畫。

[39]美國的藝術教育機構和園藝機構，位於賓西法尼亞州費城市中心。主要收藏印象派和現代主義的美術作品。

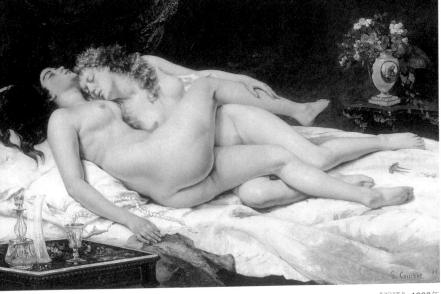

《沉睡》1866年
小皇宮美術館·巴黎

哇，這太勁爆了，兩個女孩子。

就是所謂的**蕾絲邊**。

……女同性戀？

對，庫爾貝好友波特萊爾曾寫過讚頌女同性戀的詩〈列斯伏斯〉[40]
和〈墜落地獄的女子〉，這幅畫經常被用作插畫。

這時代已經有「蕾絲邊」的觀念了嗎？

[40] 波特萊爾《惡之華》中所收錄的詩。古希臘詩人莎芙在列斯伏斯島創辦了女子才能就讀的學校，因而成為女同性戀的象徵。「Lesbian」這個字原來的意思是「列斯伏斯人」。

 女同性戀自古以來就有，這個時代好像也滿流行的。不過，庫爾貝的色情進攻還不罷休，只是來我們美術館的女性觀眾也很多，我實在有點不敢拿出來……

 呃，我們是非典型美術館嘛。

 好吧，
那我就不客氣了。

 哇！我的媽呀！

 這就是有名的《世界之源》。**庫爾貝早在一百五十年前，就已經進攻到這個地步了。**

《世界之源》1866年
奧塞美術館，巴黎

 《世界之源》……意思倒是滿貼切的啦。

 這雖然收藏在奧塞美術館，不過公開展示可能有點尷尬，唯獨這幅作品，要稍微隔離展示。

 真的會有點尷尬……
這已經超越色情了吧。

 算是一種**極致的寫實主義**（笑）。在馬奈的《草地上的午餐》都還會被批評不知羞恥的時代，他畫這種畫耶，當然會引起軒然大波。八卦小報《金龜子》（*LE HANNETON*）還以標題「**庫爾貝老兄，算你有膽！**」報導了一番。

　哈哈哈（笑）。好像打馬賽克。

　是啊，還用葡萄葉把作品遮起來，意思是「**連本報都不敢登**」。

　好好笑喔，真不愧是法國。

　當時年輕氣盛的藝術家們，全都崇拜起庫爾貝，例如莫內，受馬奈的《草地上的午餐》激發靈感，畫了一幅相同標題的作品，獻給庫爾貝。說起印象派的先驅，多半都只提到馬奈，其實庫爾貝的影響

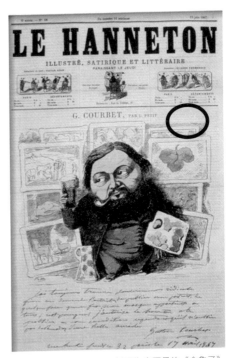

封面為庫爾貝的《金龜子》
1867年

也很大，完全不亞於馬奈喔。來，我們再看一次《世界之源》。

　呃，我不太想看……

　別這樣，這幅作品對現代藝術也深具影響，應該要仔細看看才對。例如現代藝術之父馬塞爾‧杜象的遺作《借鑑1°瀑布2°煤氣燈》，就是受庫爾貝影響所啟發的靈感，窺探門的小洞，可以看到類似《世界之源》的光景。

　哦──

還有，金澤二十一世紀美術館[41]收藏的安尼施・卡普爾[42]的《世界之源》。標題根本照抄。

我看過！那個洞的確就是「那個」的感覺。

除了那個還能是什麼。那個《世界之源》是以一個像是能把人吸進去，深不可測的洞來表現的作品。事實上《世界之源》的前衛，不單只是表現出來的色情。畫中看不到模特兒的臉，就曾有人問起：**「誰是模特兒？」**據說是這個人。

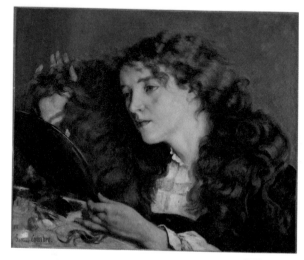
《喬》1865年
斯德哥爾摩國立美術館

連這個都……

這是庫爾貝畫的《喬》。而這個女孩其實是美國畫家惠斯勒[43]的情人，喬安娜・希弗南（Joanna Hiffernan）。右頁是惠斯勒非常有名的作品《白色交響曲No.1》，她就是模特兒。

[41] 位於金澤市中心的現代美術館。也是外國觀光客相當喜歡的景點，玻璃帷幕的圓形建築，兼具開放感，曾獲Good Design優良設計獎肯定。

[42] 安尼施・卡普爾（Anish Kapoor，1954-），生於印度、長居倫敦的現代雕刻家。

[43] 惠斯勒（James McNeill Whistler，1834-1903），美國畫家、版畫家。先後曾到巴黎（與庫爾貝相識）和倫敦發展。

 嗯，很像呢，看起來就是同一個人。

 就是同一個人啊。惠斯勒的情人兼模特兒。惠斯勒和庫爾貝又是朋友。

 喔，我有點不妙的感覺……

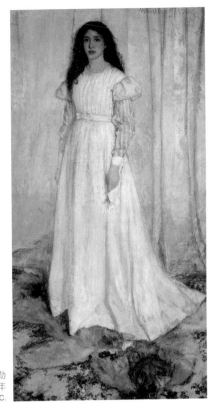

惠斯勒
《白色交響曲No.1》1862年
國家藝廊，華盛頓D.C.

 正是如此。一直在巴黎活動的**惠斯勒有一段時期去了智利，然後，這期間庫爾貝就畫了《世界之源》。**

 ……是這麼回事啊？

 雖然沒有證據，
但至少**庫爾貝和惠斯勒不久之後就絕交了。**

 那不就更明顯了！

 長久以來都只是謠傳，幾年前這個話題又熱了起來，「果然是真的？」。有人找到了「世界之源」的上半部，就是這個。

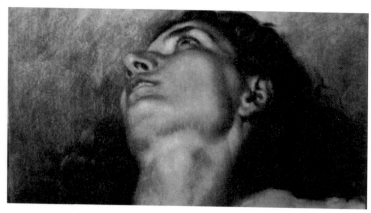

《世界之源》（推測是上半部）

 哇！就是剛剛那位喬嘛。
看到臉，突然就覺得猥褻，好奇妙的現象。

 不過，收藏《世界之源》的奧賽美術館卻極力否認，堅持沒有上半部被裁切的痕跡。但庫爾貝和惠斯勒確實是撕破臉了。

 原因很明顯了嘛。

 剛才的《沉睡》（請見P195）中其中一個蕾絲邊，據說也是喬。

 唉呀，擺明已經發生關係了呀。

 我也覺得他們肯定發生關係了，人家庫爾貝長得帥呀，而且我看他也不像沉得住氣的樣子。

 藝術家很多都不顧道德呢⋯⋯

原本庫爾貝探討的就不只色情。他在思想上也相當挑釁。例如這幅，《普魯東與孩子們》，這個普魯東[44]是一個思想家，他主張無政府主義，被稱為無政府狀態之父。

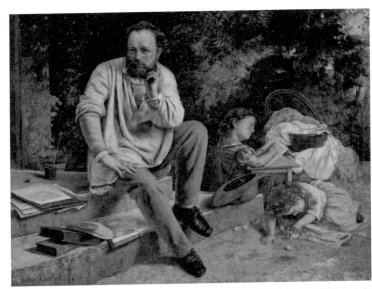

《普魯東與孩子們》1865年
小皇宮美術館，巴黎

這是哪個時代？革命結束之後嗎？

這是1865年的作品，所以是第二帝國時期。

拿破崙三世的時代。

對，算是比較安定的時代，庫爾貝卻熱衷「解放勞工！」的社會主義運動，而且是最偏激的無政府主義思想。

左翼，對嗎？

[44] 普魯東（Pierre-Joseph Proudhon，1809-1865），法國的無政府主義者。他否定私人財產，也對抗共產黨或國家的組織。

 那已經是極左了。還不像德拉克洛瓦只是擺擺樣子，他可是實踐派。**色情和思想都是無政府狀態。**

 真心真意的左翼囉？

 他還參加1871年發生的巴黎公社暴動。這是當時的報紙，妳知道庫爾貝在推倒什麼嗎？這是現在巴黎一流名牌總店林立的芳登廣場，在這個廣場正中央，豎立著拿破崙戰勝紀念柱。庫爾貝從以前就主張：**「這是帝國主義的象徵，我們要消滅它！」**巴黎公社暴動時，竟有人真的把紀念柱給推倒了……

報紙《杜謝內老爸》
（*Le Père Duchesne*）
1871年春季號

 真的耶，倒了呢。

 因為大家都在柱子後面小便，報紙上就刊登了庫爾貝推倒公共廁所的諷刺畫。

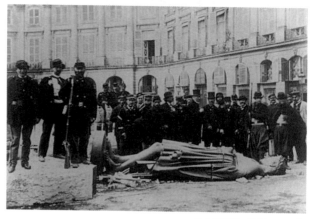

紀念柱傾倒　照片，1871年

那座紀念柱還在嗎？
有重建嗎？

妳又問到重點了。推倒紀念柱當天是5月16日，五天後被稱為「血腥一週」的鎮壓行動就開始了……

法國人還真是血氣方剛啊。

因為他們吃肉啊。巴黎公社一個星期就垮台，之後**庫爾貝被重新成立的第三共和政府以騷擾罪逮捕。**

所以他是要被逮捕的核心人物。

主要的罪狀是教唆破壞紀念柱，被判處六個月徒刑及罰款五百法郎，他坐了半年牢。

變成政治犯。

半年後出獄，就如剛才妳說的，政府要他**「賠錢重建紀念柱」**，說因為是庫爾貝唆使的，所以應該要賠償重建經費。

嗄？不是大家一起推的嗎？

是啊，後來庫爾貝覺得「不妙」，逃亡到瑞士去了。

就是不想賠錢嘛。

色情和思想
都自由奔放！

庫爾貝

雙方為賠償金額訴訟七年，之後終於決定金額，竟然要求庫爾貝賠償三十二萬三千零九十一法郎。庫爾貝個展的門票是一法郎，政府買下德拉克洛瓦的《自由引導人民》花了三千法郎，這麼看來，三十二萬法郎……

是一筆可觀的金額呢。

所以判決要他**每年支付一萬法郎，總共分三十三年攤還**。

一萬法郎已經是很大的負擔了耶。

一般人根本付不出來的金額啊。
原本庫爾貝逃亡到瑞士，畫這種蒼涼的畫還頗有意境。
賠償金額判決確定的1877年，年底是第一次一萬法郎的期限，庫爾貝竟然在那年的12月31日去世。

不是自殺？壽終正寢？

是生病，不過這種死法好像在故意作對。

《侏羅山冬季》1875年
菲利浦收藏，華盛頓D.C.

204

我看是辛勞成疾吧。
最後還是滿可憐的。

不會啊，我覺得這死法很帥呢。

的確，他真是名符其實的左翼。

何止是左翼，他是真正的無政府主義。任性而為，率性作畫的自由人。我都稱他是「十九世紀畫得很好的蛭子」。

蛭子能收[45]老師也滿無政府的嘛（笑）。

就是啊。他和庫爾貝一樣，基本上想做什麼就做什麼，克制不了衝動的人。

之前他還在電視上說「參加葬禮都會忍不住想笑，所以乾脆不去」。

嗯嗯，他就是那種人。
蛭子老師如果畫得好，我看他也會畫個農村葬禮的巨型作品。

不過蛭子老師不是帥哥。

那就叫「十九世紀擅長繪畫的帥哥版蛭子老師」。

說到底還是蛭子老師嗎（笑）。
一樣的無政府。

[45] 蛭子能收（1947-），漫畫家、插畫家、作家，也是出了名的愛賭博。著作《不要嘲笑孤單的人》成為少見的暢銷書。

激辯！理想與現實，哪邊比較變態？

 從安格爾的新古典主義、德拉克洛瓦的浪漫主義，經過庫爾貝的寫實主義，到下一回的馬奈和印象派，就是十九世紀法國美術大致的演變。

 終於來到我也知道的時代了。

 對，後來印象派將西洋美術推向現代化，不過先說前面介紹的安格爾、德拉克洛瓦和庫爾貝這些厲害的畫家，這次的三人，妳最喜歡誰？

 嗯，**最討厭安格爾。**

 還是這樣嗎？
以前我總是把安格爾講成壞人，覺得有點過意不去，
這次還專挑好的部分講耶……

 中途是有點想同情他啦，但是最後還是覺得很討厭。

 不過，妳不是說安格爾還算是個好丈夫嗎？
另外那兩人連婚都沒結呢。

 另外那兩人，以男人來說，的確是很差勁啦。

 那，剩下兩個人妳比較喜歡誰？
島耕作還是蛭子老師，妳喜歡誰？

交往的話，我會選德拉克洛瓦。
不過應該是庫爾貝比較有女人緣吧。

我如果是女生，應該會迷上庫爾貝。

啊，喜歡庫爾貝的人一定很多。
蛭子老師也是看起來頗受歡迎的樣子。
有點天才的人總是惹人注意嘛。

天才又無賴的話，有女人緣是當然的了。

但是，庫爾貝是最變態的嗎？

不，我覺得他反而是最不變態的吧。
他完全不壓抑呀。最壓抑的，我覺得是安格爾。

嗄？**壓抑是變態的重點嗎？**

當然啊。**直接把色情攤在陽光下，根本就不叫變態。**為什麼義大利的變態很少，就是因為他們把色情看得很平常，也很開放嘛。

但是，那是五郎你自己的變態觀吧。

不是，**「義大利的色情書刊最無聊」，**
這是世界公認的事實耶。

這麼說來，日本的確有一種被壓抑的色情呢。
像你說的全裸＋1那樣……

 十九世紀的英國人**連桌腳都覺得下流，所以把它包起來，不是那樣壓抑的社會，是培養不出真正的變態的。**

 我覺得你的變態論愈來愈深奧了，那五郎你喜歡誰呢？

 我還滿欣賞庫爾貝。以作品來說，三人當中我也還是最喜歡庫爾貝。雖然德拉克洛瓦的中二病，我頗能感同身受，但那種島耕作模式不太對我的味。

 對了，「理想與現實，哪邊才變態？」這標題是什麼意思？

 嘎！妳連這都還沒弄懂？安格爾的新古典主義畫的是不存在於現實的理想的美。德拉克洛瓦的浪漫主義又是另一種個人理想的追求。但是，庫爾貝的寫實主義並不追求理想，他只原原本本畫出眼前的現實。

 啊，庫爾貝是「現實」啊！這就連貫到你剛才的變態論了，對嗎？

 對，勉強追求理想，還是比較變態的。因為這當中會產生一種壓抑。

 那以五郎的理論，安格爾是最變態的囉？

 就是啊，那以妳之見呢？

 我還是覺得庫爾貝。

 呃，都說庫爾貝不是變態了！

 但是，普通人才不會想要畫「那裡」呢。

 話雖如此，但庫爾貝畫的裸體，根本就很平常，**在我們看來一點也不有趣。**

 你說的「我們」，是指你和Miura嗎？

 不是啦，是世界共同的認知。再怎麼看，也是安格爾畫的**修長背脊比較不自然，比較變態**啊。

 也是……你是說有各種變態嗎？

 安格爾看起來就是凡事壓抑忍耐的人啊。

 所以他的壓抑都表現在畫裡了。

 ## 壓抑就是變態的原動力。

庫爾貝不會忍耐嘛。喜歡的話，才不管那是朋友的女友，想畫，局部特寫也敢畫。安格爾要是想畫，他也可以畫啊，我相信他也曾有畫「那裡」的念頭。但是他身為美術學院的大老，只能忍耐。但他的忍耐又不經意流露出來，結果就是那長得詭異的背脊囉。

 還有，**他對肌膚異常地執著**，他喜歡那種陶瓷器般細滑的肌膚。安格爾之所以喜歡背部，應該是因為那裡是肌膚面積最大的部位。他就喜歡潔白無瑕的肌膚表面啊。所以，**沒有乳房之類多餘部位的背脊是他最喜歡的。**

 你這麼說，我也愈來愈有那種感覺了……
好，說了這麼多耐人尋味的變態論，大家也思考看看吧。

 對於變態的看法，似乎也是男女有別呢。大家不妨和男友或女友聊聊什麼是變態，為這種無聊的事吵吵架，也是一種情趣喔。

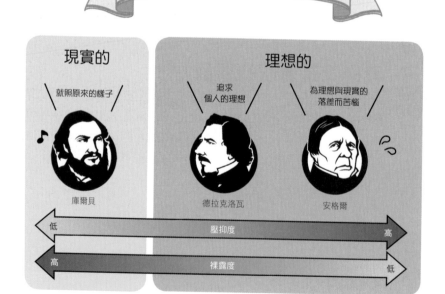

壓抑度與裸露度，哪一種才變態？

現實的 — 就照原來的樣子 — 庫爾貝

理想的 — 追求個人的理想 — 德拉克洛瓦 — 為理想與現實的落差而苦惱 — 安格爾

壓抑度　低→高

裸露度　高→低

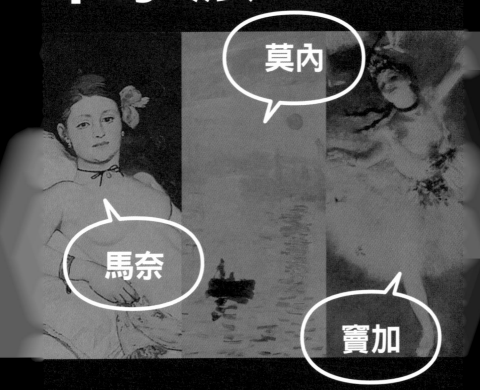

馬奈是「北野武」，
印象派是「北野武軍團」

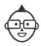
這次我們要看**瓦解西洋繪畫傳統**，
促成**現代美術**的「**印象派**」畫家。

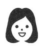
對美術完全外行的我，也知道印象派呢。

大家都知道印象派吧。莫內、雷諾瓦[1]、希斯萊[2]、畢沙羅[3]、竇加……等等，可以舉出許多畫家，不過今天我們專挑名字讀音是兩個字，字母是五個字的馬奈、莫內、竇加。

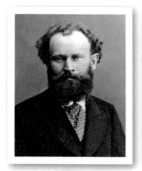

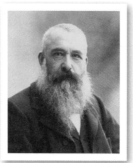

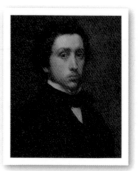

馬奈
Édouard Manet
(1832-1883)

莫內
Claude Monet
(1840-1926)

竇加
Edgar Degas
(1834-1917)

看名字選的嗎?

[1] 雷諾瓦（Pierre-Auguste Renoir，1841-1919），法國印象派畫家。知名作品有《康達維斯小姐》等人物畫。晚年對裸婦多有著墨。

[2] 希斯萊（Alfred Sisley，1839-1899），法國土生土長的英裔畫家。在同伴們一片改變畫風的風氣中，一生堅持印象派，專注於風景畫的描繪。

[3] 畢沙羅（Camille Pissarro，1830-1903），生於加勒比海的法裔畫家。為印象派貢獻許多，受到秀拉（Georges-Pierre Seurat）、梵谷等新一代畫家的敬重。

用名字選選看，
結果就是不錯的組合啊。

首先是馬奈，
其實馬奈並不是印象派。

印象派指的是一群舉辦「無名畫家、雕刻家、版畫家等藝術家協會」的夥伴，後來舉辦印象派畫展。在這個畫展展出的畫家，就被稱為「印象派」，他們的畫風或想法，就稱為印象主義。

印象派原來是一群同好嗎？

不是像「文藝復興」或「巴洛克」那種統稱。

是啊。**印象派就是一群仰慕馬奈而集結的年輕藝術家所組成的同好會。** 所以馬奈本身與其他所謂的印象派不同，也沒有參加過印象派展。

馬奈像是教祖的感覺是嗎？

要說是教祖，還是大哥呢？
就像北野武和北野武軍團那樣的關係。

所以馬奈比較了不起囉，對嗎？

嗯，他年紀比較大，又是先驅。接著是莫內，說到印象派中誰最像印象派，雖然有各種不同的意見，但一般都認為是莫內。

對呀。
說到印象派，普遍都只知道莫內的感覺。

你這樣說又太誇張了啦！
雷諾瓦妳也知道吧？

 啊，雷諾瓦我也知道。

 是吧，還有，嗯，希斯萊❷認識嗎？

 希斯萊我就不認識了。

 畢沙羅❸呢？

 不確定。

 不過，這次要介紹的另外一人，竇加，妳總知道了吧。

 竇加，這次看了畫，
我才有「啊，好像看過」的感覺。

 才這樣？其實竇加是最不像印象派的印象派。
所以說，這次我們要介紹——
印象派的先驅馬奈、
標準的印象派莫內、
還有，最不像印象派的竇加。
我們這個企劃打算透過這三位讀音兩個字的畫家，來挖掘印象派不
為人知的變態性。

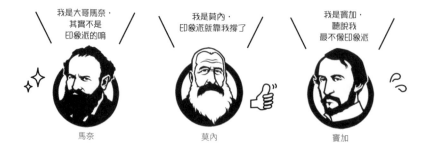

我是大哥馬奈，
其實不是
印象派的唷

馬奈

我是莫內，
印象派就靠我撐了

莫內

我是竇加，
聽說我
最不像印象派

竇加

其實是向古典致敬！
遭人非議的「草地上的午餐」

 那我們就趕快從馬奈開始吧。就是這位。

 怎麼大家都在偷笑呢？

 好像……**臉很方。**

 妳別看他長這樣，人家可是時髦又擅長社交的巴黎人喔，而且很會做人，可受歡迎呢。1832年生於巴黎，父親是法官，母親出身於外交官家庭，一家都是官僚的資產階級。

馬奈三十五歲時的照片，1867年
納德爾攝影

 有點少爺嗎？

 不是「有點」，

他根本就是含金湯匙出生的。

他們家可是在聖日耳曼德佩區❹的豪宅街，中學上的是名門法蘭西公學校。

❹ 巴黎塞納河左岸的核心區域，整條街都是精品店。1950年代，位於該區的雙叟咖啡館總是聚集許多藝術家。

頭腦很好的意思囉？

不只頭腦，**家世和經濟能力也都沒話說。**馬奈原本就想成為畫家，但他的父親是法官，訓斥他：「不准做那種像混混的工作，如果不喜歡法律的話，就去從軍。」所以馬奈去考了海軍軍官學校，但連兩年都落榜。他又不笨，有人說他是為了當畫家，才故意考不上的。無論如何，他的父親總算放棄，允許他到庫蒂爾[5]門下拜師。他的狀況以現在的日本來說，就是生為政府高官的兒子，從小住在青山[6]一帶，從麻布學園[7]畢業後連續兩年報考防衛大學[8]落榜，最後進了Setsu mode Seminar[9]美術學校，那種感覺。

原來如此，這就好懂多了（笑）。
不過考防衛大學聽起來有點老套。

以前的海軍軍官學校可是菁英課程。那個愛發明的Doctor中松[10]就是從麻布中學畢業後，去當海軍的。知道這個也沒什麼用。我們回來聊馬奈，馬奈一方面臨摹他喜歡的西班牙畫家維拉斯奎茲[11]和哥雅[12]，一方面摸索自己獨特的畫風，一直到1861年才逐漸獲得世人肯定，算大器晚成。二十九歲時第一次入選沙龍，右頁這幅這就是入選作品之一。

[5] 庫蒂爾（Thomas Couture，約1815-1879），是一位法國歷史畫家與教師，以歷史畫著稱。
[6] 日本東京都的高級住宅區。
[7] 從中學到高中的私立完全中學，有名的貴族學校。
[8] 相當於國防大學。
[9] 多元畫家長澤節所創設的美術學校。培養了許多插畫家、漫畫家、設計師、演員、模特兒。
[10] 本名中松義郎，以煤油幫浦、跳跳鞋等發明而聞名。
[11] 維拉斯奎茲（Diego Rodríguez，1599-1660），十七世紀西班牙巴洛克時期畫家。腓力四世的御用畫師，代表作是充滿神祕氣息的《宮娥》。
[12] 哥雅（Francisco Goya，1746-1828），與維拉斯奎茲齊名的西班牙名家，法國國王卡洛斯四世的御用畫師。長年被認為是代表作的《巨人》經查明為弟子所畫。

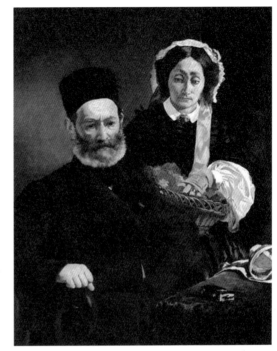

《奧古斯特‧馬奈夫妻肖像》1860年
奧塞美術館，巴黎

 這是他畫自己父母的《奧古斯特‧馬奈夫妻肖像》，妳記好這個父親。

 這爸爸看起來好兇。

 很兇啊。法官嘛。十九世紀的資產階級家庭，父親有絕對權力。接著你會在後續介紹的作品中發現，當時資產階級的男性，全都著黑色衣衫。**一身黑色裝束，散發父親的威嚴。我認為這種對父親的恐懼和反感，**是解讀這個時代藝術的一個關鍵。

 他母親看起來也很兇呢。

 這對夫妻的確滿討厭的。
而馬奈家的次子也選擇和大哥走同一條路。

 弟弟也成了畫家嗎？
那**父親應該很失望**。

 弟弟不是畫家，而是以類似藝術策畫人的立場支持印象派。無論如何，兩個兒子都走向混混之路，父親當然很失望，不知是否因為這個緣故，他在這幅作品完成的兩年後便去世了。

 而以這幅作品在美術界展露頭角的馬奈，他日後對西洋美術的重要
貢獻，現在已是不用多說，我們就很快地瀏覽一下吧。

 嗯，不過其實我還不是很清楚呢。

 如果不知道，我們先看這幅作品。這是當時巴黎杜樂麗花園戶外音
樂節的情景。妳看，男士全都是黑、灰、白色基調的服裝。

《杜樂麗花園音樂節》1862年
國家美術館，倫敦

 真的耶，好像穿制服喔。連帽子都一樣。

 那是大禮帽。雖是戶外音樂節，在公共場所著正裝是當時的標準裝
束。

218

哦，這是時髦的打扮囉。

妳現在知道十九世紀西方男士的服飾是**完全沒有色彩或個性**。這成為男士服的基本，其實是萬惡的根源，但我們暫且不談，妳應該可以從這幅作品看出馬奈在美術史上的意義。妳看，我上次也說過，西洋繪畫的傳統是推崇歷史畫或宗教畫，描繪同時代生活的風俗畫被認為是不入流。但是，進入十九世紀後，德拉克洛瓦的浪漫主義和庫爾貝的寫實主義都開始描繪同時代的現實生活。馬奈這幅作品**畫的也正是同時代的風俗**。這是創新之一。另外一點，古典的西洋繪畫嚴格要求色彩線條柔順，最好是看不出界線的漸層效果，妳記得吧？

達文西首創的……**暈塗法**，對不對？

對，重點就在如何運用這種暈染技法畫出色彩柔順的效果，但是這幅作品，如妳所見，筆觸大膽。

這反而是創新嗎？

沒錯。
以快速的筆觸，生動地描繪近代都市的風俗。
這就是馬奈的創新，而令他這項創新一躍成名的，
就是這幅《草地上的午餐》。

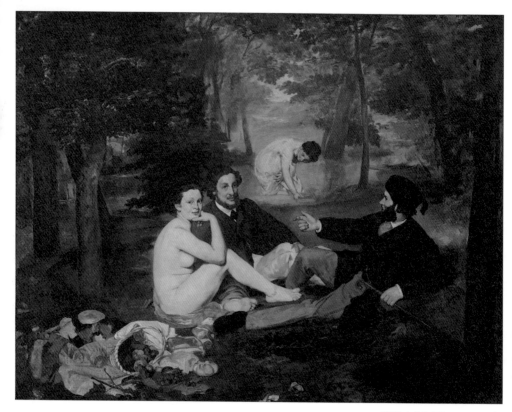

《草地上的午餐》1862-1863年
奧塞美術館，巴黎

 啊啊，上次曾經聊過的作品（請見P193）。

 他在1863年提交這幅《草地上的午餐》給沙龍時，**被批評為「不三不四！」而落選**。

 落選的原因不是技術，
而是「不三不四」嗎？

 對。不過除了馬奈，1836年因為「不三不四」落選沙龍展的人還有很多。有人直接向當時的皇帝拿破崙三世陳情，結果就**乾脆開一個落選畫家作品的「落選展」**。

拿破崙三世很順應民情嘛。

但是這幅《草地上的午餐》**即使在落選展，也仍然引發爭議，「這太糟糕了」**。

過去的畫作不也有很多女人的裸體嗎，為什麼唯獨這一幅受到如此責難呢？

我們在談庫爾貝時也提過這一點，過去的裸女都是神話裡的維納斯，或是《聖經》故事中的夏娃，要不就是其他與宗教有關的題材。換句話說，必須要符合不是活生生的裸女這個條件，才得以容許。但是《草地上的午餐》中，黑色裝束的男士就是當時一般可見的大叔，跟他們坐在一起的，竟是一個**活生生的裸女**。

意思是《聖經》或神話裡的就沒問題，
真實的就不准嗎？

真實就OUT啊。
只有女人是裸體也太色情了，**兩個男人和一個女人這樣3P**也很不道德，總之就是被嚴厲地指責。

啊啊……（笑）。

不過，這其實是**引用古典所畫的作品**呢。妳看下一頁就知道，這是拉斐爾的弟子雷夢迪[13]將老師的作品做成版畫。

[13] 馬爾坎尼奧‧雷夢迪（Marcantonio Raimondi，約1480-1534），義大利文藝復興時期的版畫家。在拉斐爾的工作室將其作品大量做成版畫。拉斐爾聲名遠播的功勞者之一。

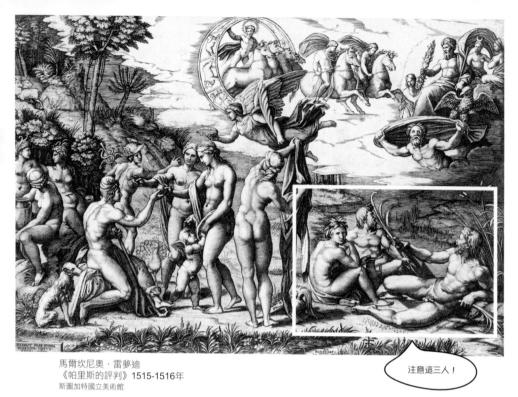

馬爾坎尼奧・雷蒙迪
《帕里斯的評判》1515-1516年
斯圖加特國立美術館

注意這三人！

 拉斐爾的原畫已經失傳，這是以希臘神話《帕里斯的評判》為題材的作品。

 馬奈的《草地上的午餐》就是以這幅畫為主題的囉？懂美術的人都知道嗎？

 照理說應該都要知道，但不知道的人其實很多。所以才會被批評啊。馬奈一定覺得「你們這些美術學院的會員，竟然連拉斐爾的作品都不知道」。

 他有點偏執了呢。

 就是啊，而且，還有另一個偏執的引用。穿著衣服的兩個男人和一個全裸的女人，這樣的3P構成，其實取材自這裡。

222

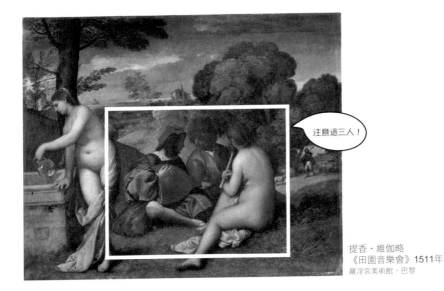

注意這三人！

提香・維伽略
《田園音樂會》1511年
羅浮宮美術館，巴黎

 真的耶，這也是神話嗎？

 不是神話，是威尼斯文藝復興大師提香的《田園音樂會》，是相當有名的作品。馬奈就是這樣參考古典，畫下了這幅《草地上的午餐》，可惜沒人看懂。我們也可由此得知，**馬奈不單單是想要創新，他思考的其實是如何將古典活用於現代。**

 他自己是非常正經的態度。

 對，完全不是開玩笑。

 那你說什麼3P的……

 那只是我隨口說的啦！
是我在開玩笑，**人家馬奈很正經。**

他自己是非常正經的態度。啊，這樣啊，馬奈是正經的。

他還是不死心，繼續提交作品給沙龍，就是下一頁這幅。

223

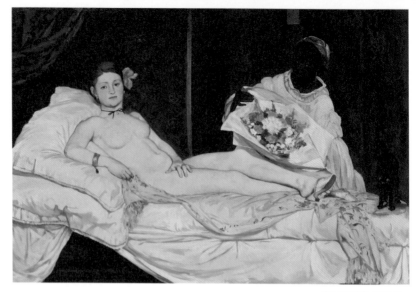

《奧林匹亞》1863年
奧塞美術館，巴黎

 這次又被罵**「根本就是在畫真實的妓女！」**

 嗯，看起來也很像嘛。

 但這其實也是根據古典的作品，而且比上一幅更經典，算是無人不知的名作啊。就是提香畫的《烏爾比諾的維納斯》。

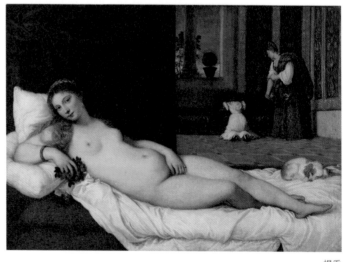

提香
《烏爾比諾的維納斯》1538年
烏菲茲美術館，佛羅倫斯

提香是畫女人的天才，他開發了好幾款女性的基本姿勢，留名於西洋美術史，其中最有名的就是這幅畫。比起《草地上的午餐》，《奧林匹亞》所引用的來源應該就很明顯了，但馬奈作畫的用意卻還是遭到撻伐。

為什麼呢？

他不僅是畫活生生的裸女，大膽的筆觸也惹惱了美術學院的大老們吧。不過，即使屢屢遭受指責，馬奈仍然不屈不撓挑戰的姿態，令年輕的藝術家們嚮往不已，**「馬奈，真不簡單！」**

年輕人就喜歡這種挑戰權威的人呀。

還有，**馬奈率先引進日本潮流**，這一點也是創新。這是馬奈幫小說家左拉[14]畫的肖像畫，妳看見畫中有日本的浮世繪吧。

真的耶。
日本風格在當時是潮流嗎？

《埃米爾·左拉的肖像》1868年
奧塞美術館，巴黎

[14] 左拉（Emile Zola，1840-1902），法國小說家，提倡以自然科學手法表現的自然主義文學，常以評論推崇馬奈，與塞尚也有深交。代表作是《小酒館》。

在印象派世代造成熱潮的日本美術，最早正是由馬奈引進的。這幅作品表現出了日本美術的影響。

這是2014年在國立新美術館「奧塞美術館展」海報上的畫嘛。我記得展覽主題是「印象派的誕生」。

背景和衣服都是單一色塊，感覺很平面。輪廓也畫得很清楚。傳統的西洋繪畫，要求將陰影的分界處理得不著痕跡，換句話說，不可以畫出輪廓線。但是，馬奈的這幅作品，**卻很刻意地將輪廓線畫出來。**

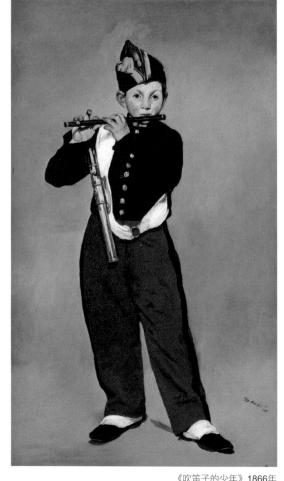

《吹笛子的少年》1866年
奧塞美術館，巴黎

這是受日本美術的影響嗎？

西洋繪畫的特徵，就是沒有分界線的漸層效果和運用透視法立體地表現。而相對的，日本繪畫的特徵，是清晰的輪廓和平面性。兩者的方向完全相反。馬奈受到日本美術的影響，**率先踏出否定西洋繪畫基本的透視法和陰影法**，這一點，就是印象派的創新。還有，妳有沒有感覺這幅作品的色彩，好像受到西班牙繪畫的影響？

啊啊，我好像知道你在說什麼。

尤其黑色特別有西班牙的感覺，**馬奈經常用到黑色**呢。
這和印象派有很大的不同。
因為印象派的畫家普遍不太使用黑色。

的確，莫內作品給人的感覺就很光亮。

莫內出了名的不用黑色。印象派中會刻意用黑色的，要數雷諾瓦了
吧。不過，馬奈的創新和執著，也令莫內和雷諾瓦心神嚮往。畢沙
羅、希斯萊、塞尚[15]和竇加也都崇拜他。他們**常聚在馬奈工作
室附近，巴提紐勒大道上的蓋爾波瓦酒館[16]**，熱烈談論著新
時代的繪畫。

馬奈也會去嗎？

好像偶爾吧。
後來這些年輕藝術家被稱為**巴提紐勒派**……

這是印象派的前身？

對，這些巴提紐勒派的同伴們，因為全都是沙龍的拒絕往來戶，就
提議乾脆自己開畫展。

[15] 塞尚（Paul Cézanne，1839-1906），是一位著名法國畫家，風格介於印象派到立體主義畫派之間。他的作品對於
十九世紀的藝術觀念轉換到二十世紀的藝術風格奠定基礎。被譽為「現代藝術之父」。
[16] 位於巴黎的巴提紐勒大道（現為克里希大道）上的酒館。雷諾瓦、竇加、塞尚、莫內等仰慕馬奈的畫家們每週
五晚上在此聚會。

他們先成立了「無名畫家、雕刻家、版畫家等藝術家協會」，然後在1874年舉辦了第一次展覽。當時莫內展出的作品是《印象‧日出》（請見P253），因為這個標題，這群人就被稱做「印象派」了。

所以莫內是「印象派中心」的這個說法沒錯囉？

其實把這些人聚起來的中心人物是最年長的畢沙羅，而他們「**精神上的大哥**」則是馬奈。馬奈一直堅持挑戰沙龍展，始終沒有參與印象派展，不過還是受了若干影響。例如這幅，有沒有一點像莫內的感覺？他畫這種類似印象派的作品，卻沒參加過印象派展。

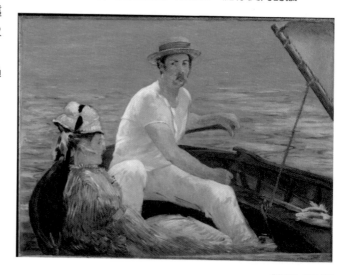

《遊船》1874年
大都會美術館，紐約

是因為他們比較小輩嗎？

不，他應該是覺得「我也參展就沒意思了吧」。

**就像隨便軍團愛怎麼玩，
北野武可不能一起瞎攪和？**

對對，**立川奇異^⑰可以去Loft Plus One^⑱，師父立川談志^⑲**去了就不太妙。

哈哈哈（笑）。意思是他和立川流弟子的身分不同。

因為談志師父要推動古典落語與現代結合的改革，他不繼續挑戰落語協會可不行啊。

談志師父和落語協會的關係，就像馬奈與美術學院嘛（笑）。

而馬奈晚年被稱為集大成的大作，就是這一幅。

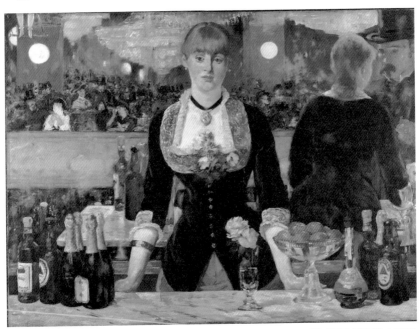

《佛利貝爾傑酒店》1882年
科陶德美術學院

⑰ 立川奇異（1967-），落語家，立川談志第十四位弟子，包含三次逐出師門，長達十六年期間，歷經前座，二目，2011年晉升為真打。（前座、二目、真打是落語家的身分階級）
⑱ 位於新宿歌舞伎町的脫口秀場。有笑料、色情、高危險的各種表演，次文化的殿堂。
⑲ 立川談志（1936-2011），天才落語家。超長壽節目「笑點」的創始人。為真打晉升考試的問題，與落語協會多次爭論，後來退出，自己創立落語立川流，成為家元（類似掌門人）。

《佛利貝爾傑酒店》這幅作品是馬奈一直描繪的同時代巴黎風俗，他還採用了浮世繪畫風的大膽構圖，以及獨創的快速筆觸，**這已經超越了寫實。**

咦？怎麼說呢？

背景的鏡子中那個大禮帽大叔，照理應該也要畫出站在吧檯前的背影才對吧？啤酒瓶在鏡中的位置也不對。

經你這麼說，還真的是好多破綻呢。

因為他根本**不管透視法的寫實性，**逕自構置畫面啊。這正是馬奈的創新，我認為這是西洋美術偉大的一步。

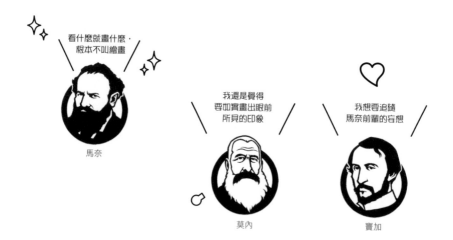

看什麼就畫什麼，根本不叫繪畫

馬奈

我還是覺得要如實畫出眼前所見的印象

莫內

我想要追隨馬奈前輩的妄想

竇加

媲美八點檔連續劇!? 剪不斷理還亂的男女關係

 好，馬奈在美術史上的功績就說到這裡。今天要聊的都是大家熟知的畫家，接著我們來探討一些美術史教科書上沒有寫的，也就是他的變態特質。

 好啊，我們是非典型美術館嘛。

 我會加入我自己個人的想像或妄想，**這如果拿到外面講，可能會被人家笑話。**

 那你要我們怎麼辦？（笑）

 不過全都是根據史實的啦，問題是要怎麼解釋。例如馬奈，他和夫人的關係就很奇妙。這位就是他的夫人，髮型怪怪的吧？看這髮型和服裝，就知道她是荷蘭人。馬奈十八歲時，他的父親雇用這位蘇珊娜·蕾荷芙（Suzanne Leenhoff）來當他和十五歲弟弟尤金的鋼琴老師。才說到這裡，就感覺有點蹊蹺了吧？

 咦？哪裡蹊蹺？

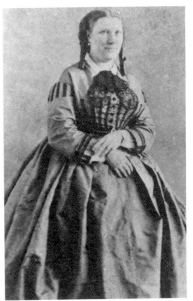

蘇珊娜·馬奈夫人照片，1868年
夏爾丹攝影

十八歲和十五歲，年輕氣盛的兒子耶。
給這個年齡的兒子找一個二十歲上下的鋼琴老師，會發生什麼事，
還想不出來嗎？果不其然，兩年後，**這女孩懷孕了。**

誰的孩子啊？

有人說是馬奈的，但卻以蘇珊娜弟弟的身分，入了戶籍。

嗄？蘇珊娜生的孩子，變成蘇珊娜的弟弟？

對，而且養育費還是馬奈家出的。

呃，這到底怎麼回事？

都聽糊塗了對不對？這孩子出生的十年後，馬奈的父親去世，隔年
馬奈就把蘇珊娜娶進門了。

那，果然是馬奈的兒子囉？

但是又很奇怪，也有人說，**蘇珊娜其實很有可能是馬奈父親
的情婦。**

嗯嗯嗯！也就是說，以鋼琴老師身分來的那時候。

就是啊，
那時候可能就是情婦了吧。

 哇，真的嗎？把年輕氣盛的孩子和二十歲的情婦湊在一起。

 剛剛蘇珊娜的照片看起來已經有點年紀，聽說年輕時長得白白胖胖，滿漂亮的。馬奈的爸爸可是個嚴肅的法官，他既然敢給年輕氣盛的兒子們找這麼一個性感女孩來當鋼琴老師……

 因為是我的女人嗎？

 我只能猜測他一點都不擔心她會和兒子做出什麼越軌的事啊。

 嗯嗯，但是我覺得，當妻子的一定不准情婦進門。

 呃，**十九世紀的資產階級家庭，妻子是沒有地位的。** 妻子和兒子都沒有地位，那是父權社會的時代啊。

 你講的哪邊是真的？哪邊是你自己想像的啦？

 蘇珊娜生的孩子叫萊昂（Leon），當時就一直有謠言說這孩子應該是馬奈父親的。只是，父親死後，馬奈就把這孩子當自己親生的一樣照顧，仰慕馬奈的年輕藝術家們都相信馬奈和蘇珊娜是夫妻，萊昂就是他們的兒子。但是馬奈自己卻從未公開承認蘇珊娜入籍的事。馬奈夫妻真是疑點重重啊。

 如果蘇珊娜是父親的情婦，或許一切就說得通了？

 是吧？當時這種事還滿多的。
屠格涅夫的《初戀》[20]不也是這樣？
愛上的女孩竟然是父親的情婦……

 我以前讀過呢。
他就一直單戀到最後嘛。

 說不定馬奈一開始也是單戀。父親死後，終於可以如願結婚。不管怎麼說，馬奈很愛蘇珊娜這一點是絕對沒有錯的。他都把她畫得很美。

 這幅畫的確比剛才的照片還要好看（笑）。

 至少他畫這幅的時候，很愛她吧。

 有愛的感覺。

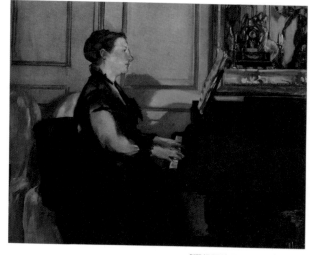

《彈鋼琴的馬奈夫人》1868年
奧塞美術館，巴黎

 但是，這還有一幅難以解釋的作品，叫做《講課》或是《讀書》，妳看，有沒有怪怪的感覺？

[20] 俄羅斯作家屠格涅夫半自傳式的小說。描述十六歲少年弗拉基米爾暗戀年紀稍長的季娜伊達，一場無法實現的戀愛。

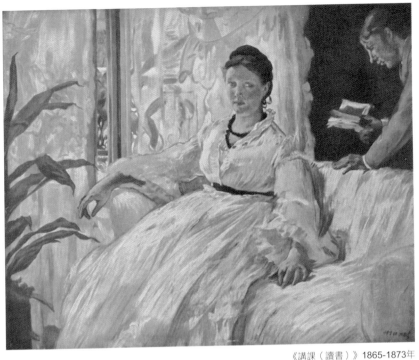

《講課（讀書）》1865-1873年
奧塞美術館，巴黎

 是什麼呢？旁邊的男人嗎？

 對，就是那裡，很怪吧。

 只有那裡的色調不太一樣。

 那裡是後來補畫上去的。原本包含那個部分，整幅畫都是白色基調的漸層。畫裡的女士就是蘇珊娜夫人。

 咦，這是剛才那位？這幅也畫得很美呢。

 有愛的感覺對吧？原本這是以愛妻為模特兒，用溫柔的「白色調和」所完成的作品。但八年後不知何故，竟又加筆補畫，打亂了整個協調。

 那裡真的滿多餘的呢。

 好的「白色調和」就這樣被破壞了。
據說補畫上去的這個男生，就是萊昂。

 剛剛說的萊昂嗎？補畫的時間點，以時代來講，應該是在他父親過世後很久了吧？

 父親死後入籍，馬上就畫了「白色調和」，八年後又補畫上長大的萊昂。

 我不太懂這種心理耶。
因為畢竟是自己的孩子嗎？

 說不定是希望那是自己的孩子。

 啊，好深奧啊……

 搞不好，蘇珊娜懷萊昂的時候，和馬奈也有發生關係。馬奈希望那是自己的孩子，不過就算是父親的孩子，長得像自己也很正常，所以他也不能確定。可能是他為了相信孩子是自己的，才寧願破壞整幅作品的協調，硬在妻子身邊畫上兒子。雖然這完全是我自己隨便猜的。

 好糾結呀，電視劇也有這樣演過呢。

 有一幅無法解釋的作品喔。
這是竇加的作品。

 崇拜馬奈的竇加，
也是含金湯匙出生
的少爺，所以與馬
奈很契合，常常到
馬奈家玩。他畫了
這幅畫送給馬奈夫
妻，**沒想到馬奈
竟然將他不喜
歡的部分給裁
切掉。**

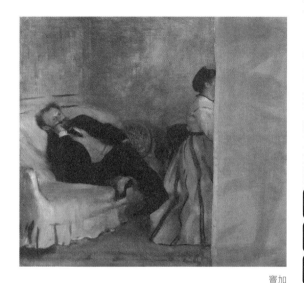

 嗄？裁切掉？怎麼
這麼失禮呀？

 嗯，這下竇加也氣得和馬奈絕交。

 可以理解，藝術家看到自己的畫被剪壞，當然要生氣了。

 馬奈也是畫家，又是前輩，應該知道竇加的感受。他到底為什麼要
這麼做呢？比較常見的說法是，因為**竇加把夫人畫得太醜**。

 **你是說照實際的樣子畫出來，
馬奈覺得很醜的意思嗎？**

 竇加和馬奈不同，他可沒有愛的濾鏡呀。

 在馬奈眼裡，夫人就像剛才畫裡那樣美。

 但是，如果只是因為不喜歡夫人的臉，也不會這樣從中間剪掉，他大可以只保留畫馬奈的部分就好了呀，不是嗎？

 的確⋯⋯夫人的部分並沒有完全消去。
是有什麼複雜的糾葛嗎？

 馬奈的確對夫人有很複雜的情感。這幅作品是1868年完成的，差不多是從完成《講課》到補畫兒子之間的時期。而馬奈在1868年認識了一名女子。這幅題為《陽台》的作品，是馬奈的代表作之一，裡面的人物是女畫家貝絲·莫莉索[21]。

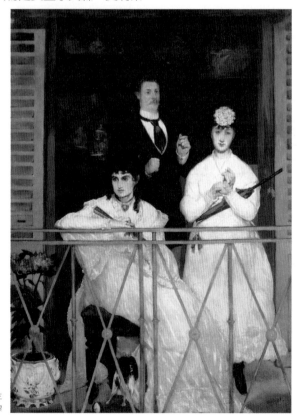

《陽台》1868-1869年
奧塞美術館，巴黎

[21] 貝絲·莫莉索（Berthe Morisot，1841-1895），法國印象派的女性畫家，與馬奈關係密切，並擔任其模特兒，後來與馬奈的弟弟尤金·馬奈結婚。

她好美啊。
她也是藝術家嗎？

當時，好人家的女兒都流行去學畫，通常不是去美術學校，而是私下找有名的畫家學，當中不乏有天分而轉為職業畫家的小姐，貝絲‧莫莉索就是其中之一。她與馬奈一樣是出身資產階級的官家小姐，與巴比松派的柯洛[22]學畫，還曾經入選沙龍展。後來，她與馬奈於1868年相識，但馬奈堅持不收弟子。與其說教畫，大部分是要莫莉索當模特兒，也畫了許多作品。

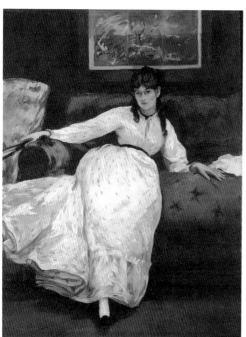

《休息》（貝絲‧莫莉索的肖像）》1870年
羅德島設計學院

《穿玫瑰金色鞋子的貝絲‧莫莉索》1872年
廣島美術館，廣島

[22] 柯洛（Jean-Baptiste Camille Corot，1796-1875），巴比松派畫家。擅長充滿詩意的風景畫，著名的作品有「法國蒙娜麗莎」之稱的《珍珠少女》。

 他畫了很多這種感覺的莫莉索，你覺得這兩個人會是什麼樣的關係？

 啊，難道他們之間有什麼嗎？

 沒有，所以我才想問妳啊，聽聽女生的意見。剛才我不是想像馬奈真的很愛他太太嗎，那以女性的觀點，妳怎麼看馬奈和莫莉索？

 嗯……都畫了這麼多，表示他很喜歡她。他畫太太的時候，有刻意美化的感覺，但這位小姐就照著相片畫了。

 或許是因為沒有必要刻意美化莫莉索。

 因為她長得很美，直接畫就好了吧。
五郎你覺得呢？

 姑且不管馬奈怎麼看她，
我打賭莫莉索一定很喜歡馬奈。

 呃，你從哪看出來的？

 # 她的眼神啊。

 你覺得她是在看馬奈嗎？

 嗯，尤其是下一頁這幅《戴著紫羅蘭的貝絲・莫莉索》。

 她的眼神好像在說「**你為什麼不看我**」的樣子。

 你的想像力真豐富……那她是單戀囉?

 嗯,以我大叔的感覺來說是這樣,妳們女生怎麼看呢?

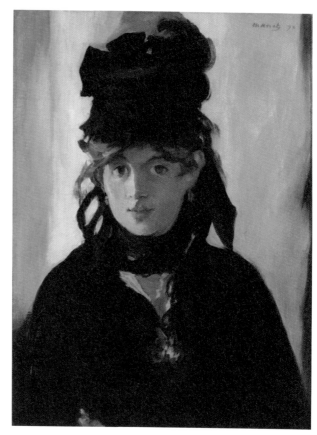

《戴著紫羅蘭的貝絲‧莫莉索》1872年
奧塞美術館‧巴黎

 我覺得用這眼神看大叔容易招致誤會啊(笑)。

 嘎?誤會嗎?那種眼神,大叔絕對那麼想的呀!

 不過也可能真的喜歡啦。

 莫莉索這麼美,卻到三十三歲都還沒有結婚耶,這在當時算是相當晚婚了。我覺得她一定是在等馬奈愛上她。

三十三歲,在當時算晚婚啊,
現在倒是很普通……

241

 一百五十年前算晚的！話說她晚婚的對象，就是這個人，**馬奈的弟弟。**

 什麼！

 其實馬奈的弟弟一直都喜歡莫莉索。

 是這樣啊。馬奈是那個方臉的人嘛？弟弟不是帥多了？

 男人不是只看臉啊！馬奈有繪畫才華，也懂得打扮又健談吧。

雖然是我自己想像的。但是馬奈早已結婚，我猜弟弟尤金看莫莉索一直單相思，就勸她「不是還有我嗎」。

尤金・馬奈照片

 他是做什麼的？

 好像是藝術策畫之類的，和畢沙羅一起組織印象派的畫家們，也是相當活躍的人。所以他很理解莫莉索想一直當畫家的願望，婚後兩人也過得很幸福。

 真是最棒的對象啊。

 話說回來，馬奈為什麼不接受莫莉索的感情，也可能是因為他知道弟弟喜歡她，才會刻意保持距離的吧。

真的嗎？還是你想像的？

全部都是我猜的。
唯一可以確定的，只有莫莉索當時以三十三歲高齡嫁給馬奈的弟弟尤金，這樣而已。

感覺大家的戀愛都是找身邊的人耶。
哥哥不行的話，就跟弟弟。剛剛也是父親死後，就跟兒子。

因為資產階級社會很封閉，不過近水樓台其實也很平常吧。不平常的只有馬奈。其實馬奈喜歡幫即將結婚的女孩畫單身時代最後一張肖像。這是馬奈幫莫莉索畫的最後一張，妳看見她帶著訂婚戒指吧？

這是結婚前吧。

嗯，就是莫莉索決定和他弟弟結婚的時候。**此後馬奈就沒再畫過莫莉索。**

還是顧慮到弟弟。

大概吧。這個最後的莫莉索，表情是否有一點悲傷的感覺呢？難道這又是大叔自作多情？

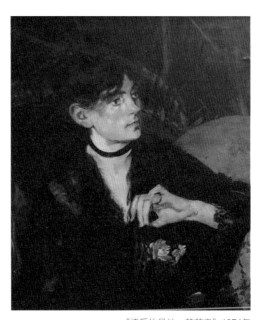

《持扇的貝絲・莫莉索》1874年
里耳市立美術館

 呵呵（笑）。你這麼一說，感覺全都像五郎編的故事一樣。
莫莉索要嫁給別人了，應該特別傷感啊。

 是吧？「貝絲‧莫莉索的祕密心思」之類的，不是很棒的故事嗎？誰知道，故事還沒完，馬奈還真不是等閒之輩。其實馬奈認識莫莉索的隔年，**又邂逅了另一位女士**，就是這位，有點趾高氣昂的感覺吧？

愛娃‧貢薩列斯 照片

 又一個女人！
而且還滿豐滿的呢。

 對！雖然完全是我自己的想像，我推測馬奈不接受莫莉索的理由就在這裡。如果蘇珊娜夫人是馬奈喜歡的類型，莫莉索是不是有點太瘦、太骨感了？
不過這邊這位，**應該就是馬奈的菜。**

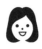 啊啊，她跟夫人還有點像呢。

 不只像，這位還比較漂亮吧。這位外貌亮麗的女士芳名叫愛娃‧貢薩列斯[23]，聽名字大概就能猜到，她是西班牙血統了。再回想一下，馬奈年輕的時候最愛的就是西班牙繪畫。

[23] 愛娃‧貢薩列斯（Eva Gonzalès，1849-1883），法國畫家。父親是西班牙裔的作家，母親是來自比利時的音樂家。作品多以妹妹或丈夫為模特兒。

 原來如此，**身材豐滿，又是西班牙裔**。

 而且是畫家。她是西班牙出身的名作家之女，和莫莉索一樣是富裕人家的子女，學畫當嗜好，後來成為職業畫家。這幅是馬奈以愛娃為模特兒所畫的作品。

 這幅也畫得很美呢。有愛的感覺。

 是吧？接著就是馬奈令人匪夷所思的地方了，他一向不收弟子，既然是年輕畫家們一致崇拜的前輩，前來拜師的人肯定為數眾多，但是他一概拒絕。連特別疼愛的

《愛娃・貢薩列斯的肖像》1870年
國家美術館，倫敦

莫莉索，他都沒收為弟子。不知他心裡是怎麼想的，**唯獨這位愛娃，他竟公開承認是唯一弟子。**

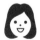 哦！

 妳一定想問為什麼！對不對？特別是莫莉索，肯定打擊很大。「是我先來拜師的耶！」而且，以畫家的天分來說，也是莫莉索比較優秀。

「我長得比較美，又比較有天分，為什麼是她？」

對，「為什麼收她為徒」的怨恨太強烈，莫莉索常給朋友或兄弟寫信批評愛娃。

那些信都留下來了嗎……

貝絲·莫莉索是個非常嚴謹的人，信件什麼的好像都會妥善保存。但是，**唯獨她與馬奈的信件，完全沒有留下來。**

信件嗎？

嗯，很奇怪吧，畢竟他們曾經那麼親密。
大家都覺得很不尋常。

原來如此。是燒掉了吧，感覺好像像連續劇。

說不定嘴上說莫莉索不是他喜歡的類型……

其實兩人之間真有什麼，之類的說法？

也有啊。但另一方面，馬奈對愛娃·貢薩列斯的態度更引人疑竇，那些想盡辦法要拜師的年輕畫家們應該都大吃一驚：「嘎！怎麼會是愛娃。」那種感覺好像堅決不收弟子的談志師父，毫無預警地收一個偶像當首徒。

 愛娃三十歲時，嫁給了一個叫亨利‧格拉爾（Henri Guérard）的平面設計師，當時馬奈也照慣例畫一張「最後的肖像」送給她。就是右邊這幅作品。不過，他與愛娃後來還發生了奇怪的巧合，馬奈去世六天後，愛娃也過世了，享年三十四歲。好像追隨馬奈離去的感覺。

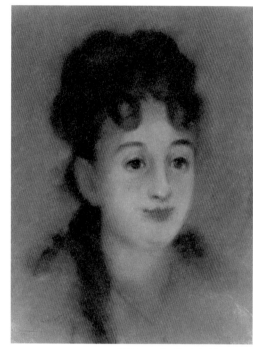

《愛娃‧貢薩列斯的肖像》1878年
個人收藏

 是嗎，她果然也愛著他嗎？

 雖然死因是產後的疾患。

 只是巧合嗎（笑）。

 雖然是巧合，但也有人聯想得更深吧。總之，馬奈的男女關係，有太多的謎團和臆測。為了蘇珊娜與父親鬧僵，還有與莫莉索和弟弟的三角關係，令人不禁聯想起典型的十九世紀文學小說。不過，只有最後和愛娃的關係，說普通是很普通，說多餘，也滿多餘的。

 如果他**對愛娃是真心喜歡，卻只能收她為弟子，那也是很無奈的感覺。**

馬奈會打扮、人緣又好，許多評論傳記都將他寫成遊戲人間的感覺。不過以我個人的想像，他其實很純情，來他家當鋼琴老師的蘇珊娜，應該就是他第一個女人吧。

當時差不多十八歲吧。肯定是初戀啊。

初戀的對象竟是父親的情婦，
這心裡難免有點糾葛了。

一定糾葛的呀，初戀竟是父親的情婦。

我猜，馬奈一定無法擺脫當時心靈的創傷。所以才不敢面對貝絲‧莫莉索的感情吧。又知道弟弟喜歡她，他不希望弟弟和自己同樣的遭遇，而就在他為此苦悶的時候，突然出現一個自己喜歡的類型，又不會遭到任何阻礙的女人……

你是說愛娃的出現嗎？

對，克制自己不能愛莫莉索，馬奈的空虛心靈，剛好出現一個愛娃來填補，所以才會做出收她為徒的無厘頭行為。所以說，馬奈身為一個畫家，他是偉大的先驅，但身為一個男人，他可能**出人意料地保守又有苦澀的處男情懷。**

什麼？？？
你就下這種結論！

馬奈

沒完沒了的連作系列！
克洛德・莫內

有馬奈領頭開疆闢土，印象派終於上場了。印象派這個名稱的由來，是一幅名為《印象・日出》的作品，畫家就是大家所熟知的莫內。

怎麼說呢，很有藝術家的氣質。

莫內晚年留著白鬍子的照片很有名，其實年輕時候是這種感覺。**很有型吧。**

真的耶，好帥喔。

他其實是個滿有能力的帥哥唷。莫內比馬奈小八歲，生於1840年，雖然在巴黎出生，不過五歲時就搬到勒阿弗爾這個港灣城市，在這裡成長。他不像馬奈出身富有人家，他家是鎮上的雜貨店。

一般平民囉。

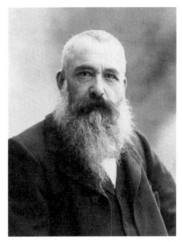

莫內照片，1899年
納德爾攝影

莫內照片，1860年
哈爾賈攝影

對，平民階級出身，高中輟學，只好在當地的畫室學畫。莫內很幸運，在勒阿弗爾遇見了當時以描繪海景出名的畫家尤金·布丹[24]。布丹很欣賞莫內的天分，**傳授他運用室外光線作畫的技巧。**

這就是原點。

布丹還鼓勵他「應該去巴黎學畫」，於是莫內十九歲時便去了巴黎。他進入瑞士學院[25]，在那與畢沙羅等人成為好朋友。後來又在夏爾·格萊爾[26]的畫室結識了雷諾瓦、竇加和希斯萊。他們經常在馬奈工作室附近的蓋爾波瓦酒館聚會，熱烈地聊著「馬奈前輩真厲害」，在馬奈工作室所在的巴提紐勒街上逐漸形成一個團體，被稱為巴提紐勒派，就是後來的印象派。順道一提，**當時馬奈和莫內就經常被誤以為是同一人。**

真的會呢？
Manet和Monet只差了一個字嘛。

莫內最初入選沙龍展時，後來馬奈發現，心想：「這不是我畫的啊，是誰的作品？」據說兩人這才相識。之後莫內愈來愈崇拜馬奈，還畫了大作向《草地上的午餐》（請見P220）致敬。

[24] 尤金·布丹（Eugene Boudin，1824-1898），法國畫家，擅長運用室外光線的描繪表現海景。是莫內的啟蒙老師，與詩人波特萊爾也有深交。
[25] 位於巴黎的私立畫室，有別於一般接受老師指導的性質，是同伴共同分攤模特兒費，相互切磋的園地。
[26] 夏爾·格萊爾（Charles Gleyre，1806-1874），生於瑞士，在法國長大的畫家，在巴黎開畫室。莫內、雷諾瓦、希斯萊等人都曾在此學習。

莫內在美術史上的功績，就不用我再多說了吧。首先是他**奠定了色彩分割這種技法**，這幅是莫內和雷諾瓦兩人出遊巴黎近郊的蛙塘時所畫的作品，已經可以看到色彩分割的技法了。看看他的筆觸。

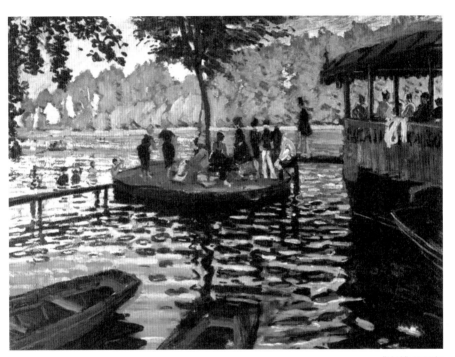

《蛙塘》1869年
大都會美術館，紐約

是分割筆觸的技法嗎？

對，談馬奈的時候我也說過，過去的西洋繪畫都著重於盡可能看不出筆觸，以柔順的陰影修飾。而**色彩分割法是刻意凸顯筆觸的色塊做連續性的排列，這等於正面否定了西洋繪畫的傳統。**

不是讓畫筆在紙上滑行，而是刻意留下筆的痕跡，對嗎？
印象派的確都是這樣的畫呢。

色彩分割的另一個革命性的重點就是，**顏料擠出來就直接使用作畫，不混合顏料**。不將顏色混合，而是利用**觀看者腦內混色的「視覺混合」效果**，與今天的四色印刷**㉗**是相同的原理。之所以這麼做，其一是追求明亮度。顏料愈混合，顏色就愈暗濁。但是印象派是**在室外明亮的光線下作畫，追求閃閃發亮、瞬間變化的光影效果**。畫家苦思該如何才能表現更明亮的光與色彩，得到的結論就是色彩分割。

當時正流行明亮的色彩。

在戶外的光線下作畫這件事本身就是一個新的嘗試。我們現在對畫家的印象就是**頭戴貝雷帽站在戶外，立著畫架作畫的樣子**吧。

對啊，站在河邊寫生之類的。

這種印象從十九世紀後半才開始產生的，也就是印象派的時代。因為過去的畫家即使到外面寫生，最後的修飾工作仍然在室內進行。這一點也是印象派的創新。這些新潮的巴提紐勒派畫家，就算提交作品給沙龍展，也沒什麼指望，所以乾脆自己開畫展。而莫內在第一次值得紀念的畫展中，就是用下面這幅畫參展的。

㉗ 四色印刷：以青、洋紅、黃、黑（取每個字的第一字母組成CMYK，也稱作印刷四分色模式）四種顏色的墨水相互套色表現多種色彩的全彩色印刷。

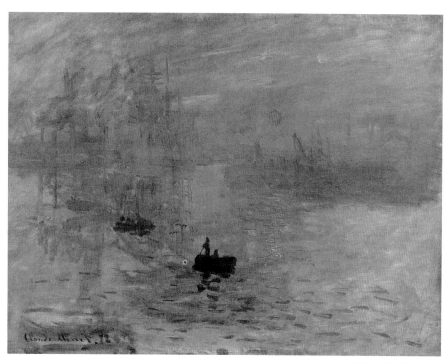

《印象・日出》1872年
瑪摩丹美術館，巴黎

瑪摩丹美術館收藏的《印象・日出》。聽說當時莫內被催著趕快想出標題，就隨口說：「那就《印象》好了。」沒想到評論家看了，竟毫不客氣地批評：「正如標題，**只傳達印象的失敗之作。**」順便也開始稱巴提紐勒派一干人叫「印象派」了。

這幅名作，最初被貶得一文不值啊。

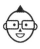

不過，因隨便取的標題而被惡意嘲諷的「印象派」，其實也反映出他們的本質。此後，他們的畫展就稱為印象派展直到1886年，總共舉辦了八次。

 不過，雖說被視作同一個派別，印象派的畫家們卻各有各的方向。以莫內為例，1883年搬到鄉下小鎮吉維尼之後，他便埋頭畫連作，同一個景物畫好幾次，像發了瘋似的。最初畫的連作，就是乾草堆系列。

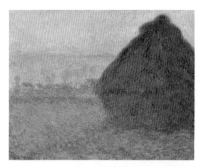

《乾草堆》1891年
波士頓美術館

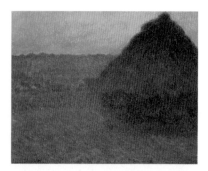

《乾草堆》1891年
個人收藏

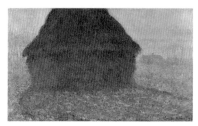

《乾草堆，晴天》1891年
蘇黎世美術館

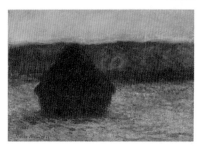

《乾草堆，融雪，日落》1891年
芝加哥美術館

《乾草堆》1890-1891年
芝加哥美術館

《乾草堆，雪的效果，陰天》1890-1891年
芝加哥美術館

 妳覺得有趣嗎？

 不有趣耶（笑）。
不過畫得很漂亮啦。

 巴比松派的畫家總是被批評「畫那些枯燥的農務，能有什麼意思」，莫內這甚至不是農務，只是一堆乾草。**他還能一張又一張地畫，都不會膩。**光是乾草堆的連作，他就畫了三十幅左右。

 他為什麼那麼堅持呢？

 其實莫內**想畫的不是乾草堆，而是光和色彩。**
他想藉著同一個景物，捕捉光和色彩的推移。

 啊啊，原來如此。
有乾草堆，我們才知道那裡不一樣了嘛。

 只要光和色彩的推移捕捉好，任何景物都可以畫得生動。乾草堆之後是白楊木林蔭道。但他可能覺得這實在太枯燥，接著去畫建築物，盧昂的大教堂和倫敦的國會。每一處都畫了大量的連作，讓人由衷佩服他的毅力。

 他一定是喜歡一直做同一件事情的人吧。

 這根本不是喜歡或討厭可以形容的，**已經算是修行了。**
最後的「成就」是，**他畫了兩百幅以上睡蓮的連作。**

 兩百幅以上？

 因為實在太多，我們只介紹一幅吧。這是上野的國立西洋美術館所收藏的作品。這幅算是相當「好的睡蓮」唷。

 難道有壞的睡蓮嗎？

 他都畫了兩百多幅，**總是會有不怎麼樣的睡蓮嘛**。不過，這幅真的是件好作品。因為這是以私人收藏撐起國立西洋美術館基礎的松方幸次郎[28]直接從莫內手中得到的珍藏。順道一提，西洋美術館的咖啡廳就叫「睡蓮」，可見這是他們相當自豪的收藏品。

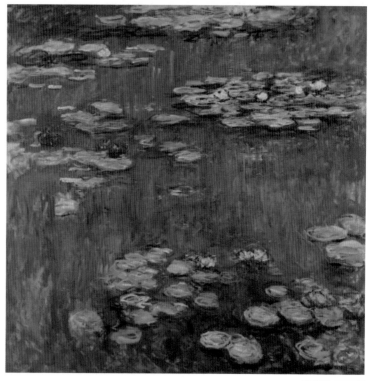

《睡蓮》1916年
國立西洋美術館，東京

[28] 松方幸次郎（1866-1950），明治功臣松方正義的三子。曾任川崎造船所等眾多企業的社長，是神戶財經界的巨頭。也是有名的美術收藏家。

印象派超級老爹!?
莫內的大家庭時代

好，接下來就是本次的主題了。**不厭其煩地畫了兩百多張睡蓮的莫內，妳不覺得他的執著**，已經可以被稱為變態了嗎？

嗯，他真的畫太多了呢。
一個心理健全的正常人，應該做不了這種事吧。

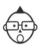

對吧？所以我的假設是，**不厭其煩描繪連作的背後，很可能隱藏著內心的創傷。**

又是這種原因嗎？

這次的隱藏主題就是**「男人心靈的創傷」**嘛。莫內三十九歲時，第一任妻子病逝。就是這幅名作裡畫的女人，她叫卡米爾，畫中的小孩是莫內的長子尚·莫內。

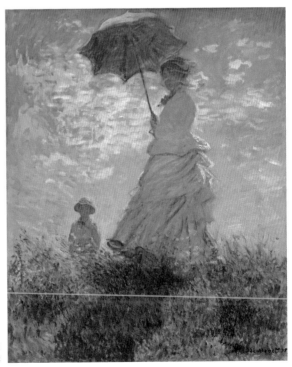

《撐傘的女人》1875年
國家藝廊，華盛頓D.C

莫內一家人從1871年到1878年都住在巴黎近郊的阿讓特伊，我個人最喜歡他這個時期的作品。雖然窮，但與同伴一起推廣新運動，孩子也出生了，於公於私都很充實。對莫內來說，應該是他**人生最幸福快樂的時光**吧。這也是描繪他妻子卡米爾的作品，是不是很幸福的樣子？

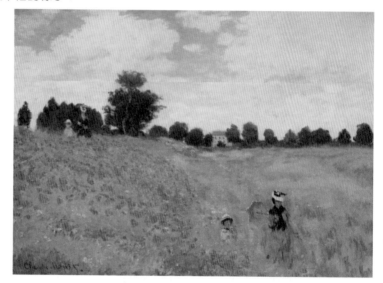

《罌粟花田》1873年
奧塞美術館，巴黎

很好的畫。

一般人多半只知道莫內是出色的風景畫家，但他住在阿讓特伊的這段時間，畫了很多家人的作品。這幅描繪大兒子的作品，也傳達出他雖然貧窮卻很快樂的感覺。

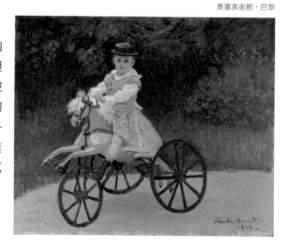

《莫內兒子騎木馬》1872年
大都會美術館，紐約

258

 他很愛太太吧。

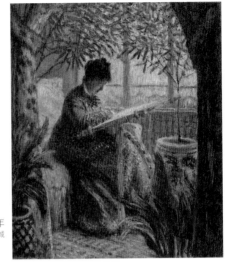

《工作中的卡米爾》1875年
巴恩斯收藏，費城

 沒錯，這幅畫就可以證明。有名的《穿著和服的莫內夫人》，模特兒當然是卡米爾。打從林布蘭時代以來，就**流行畫太太的變裝，他也是嚴重迷戀妻子的人。**

 這是和服嗎？

 是打掛[29]。他仿效馬奈，搭上當時的日本熱潮。

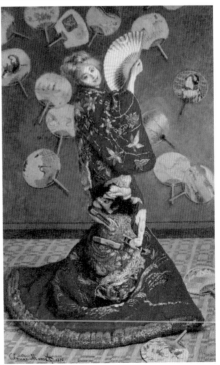

《穿著和服的莫內夫人》1876年
波士頓美術館

[29] 江戶時代武家婦人的禮服。

 手裡還拿著扇子呢。不過我忍不住想問「這樣也算日本」嗎？**總覺得他好像有點弄錯了。**

 以前我曾經聽京都服飾文化財團的深井晃子[30]女士說過，莫內把和服的裙擺畫成了曲線剪裁。

 所以這是他憑想像畫成的嗎？

 不，好像真的有穿上和服，莫內之所以將直線剪裁的裙擺畫成圓的，應該是因為以西方人的角度難以理解。深井女士說，從這幅作品也可看出日本的傳統剪裁對西洋服飾所造成的衝擊。

 你是說畫出來的和眼見的不一樣。

 恩愛的莫內夫妻感情好到會玩和服變裝，**怎知愛妻卡米爾會那麼早就撒手人寰。**

 唉，怎麼太太都那麼早死呢。

 而且她過世前一年，他們剛從阿讓特伊搬到弗特伊不久，發生了一件事，使幸福美滿的莫內家發生劇變。買下《印象·日出》，也是莫內及印象派的大金主，百貨大亨歐內斯特·奧施地[31]……

 大富豪。

[30] 深井晃子（1943-），服飾研究家，京都服飾文化財團名譽策展人。著有《從名畫解讀時尚》、《名畫與時尚》等書。

[31] 歐內斯特·奧施地（Ernest Hoschedé, 1837-1891），經營百貨業致富的資產家，也是美術收藏家，莫內的金主。因浪費成癖終至破產，收藏品皆流入拍賣市場。

這個大富豪突然破產，趁夜從比利時逃走，躲債去了，而**他的夫人帶著六個孩子，竟跑來投靠莫內。**

丟下妻兒，自己趁夜逃跑嗎？莫內也真倒楣。

莫內家又不大，而且那年卡米爾生下次子米歇爾後，因產後大出血臥床休養，隔年便身故了。這幅作品是莫內表現愛妻死去那一刻的悲傷。

《卡米爾之死》1879年
奧塞美術館，巴黎

愛妻先撒手人寰，留下剛出生的次子，一般人肯定是難過得無法自拔，就在這個節骨眼，奧施地的妻子愛麗絲來投靠他。她負擔起照顧自己六個孩子及莫內兩個兒子的責任，變成十個人的大家庭，一起搬到吉維尼。這幅是他們搬家前，在弗特伊畫的作品。

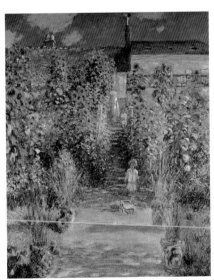

《弗特伊花園》1880年
國家藝廊，華盛頓D.C.

261

十個人的大家庭，感覺好大陣仗呀。

他是印象派的超級老爹。

他們家庭的構成是這樣的。

莫內家　　　　　　　　奧施地家

卡米爾
(1847~1879)　　1870結婚　　莫內
　　　　　　　　　　　(1840~1926)

愛麗絲
(1844~1911)　　1863結婚　　歐內斯特
　　　　　　　　　　　　　　(1837~1891)

長女・瑪爾特(1864)

長子・尚(1867)　　　　次女・布蘭雪(1865)

三女・蘇珊娜(1868)

長子・傑克(1869)

四女・熱爾梅娜(1873)

次子・尚・皮耶(1877)

✝1879　　次子・米歇爾(1878)

1892結婚

✝1891

1897結婚

※孩子名字後的()內是出生年

莫內家卡米爾和莫內在1870年結婚，其實結婚前，長子尚就已經出生。而次子米歇爾是在1878年出生，隔年卡米爾去世。另一邊的奧施地家是本來就有這麼多小孩。

生好多呢。

 這裡妳要先記得一件事，**奧施地家的次子尚·皮耶是生於1877年。** 是後來一件事的重點。奧施地家的老爺於1878年破產跑路，1891年就死了。

 嘎，落跑之後，下場還是死。

 是回法國之後才死的啦。這位老爺死後，隔年莫內就和愛麗絲結婚，成了名符其實的大家庭。這張是莫內和愛麗絲結婚後所拍的家族照。順道一提，**莫內的長子尚與愛麗絲的次女布蘭雪也於1897年結婚。**

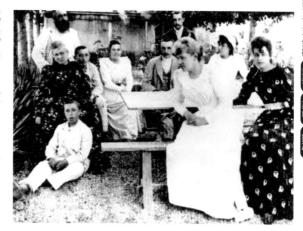

莫內與愛麗絲一家的照片，1886年

 住在一起果然會日久生情嗎？

 住在吉維尼那種鄉下，沒什麼機會認識別人啊。

 也沒有娛樂。

 以前就曾有電視節目做過不同家庭一同生活的專題，繼兄妹之間發生的種種。總之，截至目前都只是普通幸福美滿的大家庭而已，好像可以做出**「印象派的超級老爹·手忙腳亂每一天」**這樣的特輯節目。

那幅《睡蓮》，
是為了鎮魂的抄經!?

話說回來，有一個**不太好聽的謠傳**。
我要先聲明，這可不是我自己亂猜的，**連法文版的維基百科都有記載這樣的事**。剛剛我要妳先記好奧施地家的次子尚‧皮耶。這個孩子有點怪怪的。

怪怪的？

剛剛的照片妳再看一次。
前面這個男孩就是莫內家的次子米歇爾，而後面是奧施地家的次子尚‧皮耶。這兩個孩子，妳不覺得長得很像嗎？

啊！真的很像呢！

我想說的是，**既然是不同父母所生，豈有長相如此相似之理？**

莫內的孩子，和行蹤不明者的孩子。什麼意思？

妳還沒想到？其實，當時就有謠言說**尚‧皮耶真正的父親，可能是莫內**。

呃，也就是說，莫內和愛麗絲結婚前就有了孩子？

而且還是莫內的前妻卡米爾還在世的時候。妳看，尚‧皮耶是1877年出生，若莫內是父親的話，1876年他就已經和愛麗絲發生關係了。然後，卡米爾生下次子米歇爾是1878年的事。莫內讓愛麗絲生下孩子之後，馬上又讓卡米爾懷孕。

啊，真的耶。米歇爾是後來出生的嘛。

卡米爾為了生這個次子送命。如果謠言是真的，莫內這個人也太差勁了。

好過分喔！真的嗎？真的嗎？

法文版維基百科上寫的可能是真的。其實還有其他資料也指出這件事的可能性。1876年正值奧施地的鼎盛時期，他買下了一座城堡，請莫內幫他設計室內的裝修。莫內為工作住進城堡，就有謠傳說他與奧施地夫人愛麗絲有不軌戀情。

哇，真不愧是法國人。

沒辦法啊。與金主的太太發生婚外情，其實還滿常見的。也有男人外遇的時候，會特別疼愛妻子的說法。而莫內只是剛好兩邊都懷了孩子。不過，他做夢也沒想到，卡米爾會因此而送命。如果謠言是真的，就算是法國人，也應該會愧疚得不得了吧。

 就變成「可能是婚外情害的」。

 他絕不是不愛妻子,甚至是因為太愛她了。自己一時的意亂情迷,卻造成無法挽回的結果,這是他**一生都無法抹去的創傷**。不知是否因為如此,在卡米爾過世七年後,莫內將他最幸福時期所畫的那幅《撐傘的女人》(請見P257),又重新畫了一次,而且還畫了兩張。

 啊啊,但是剛才那幅還有尚。

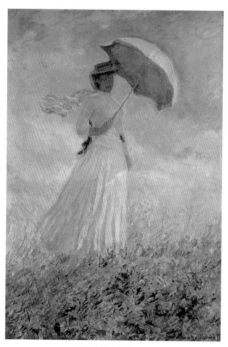

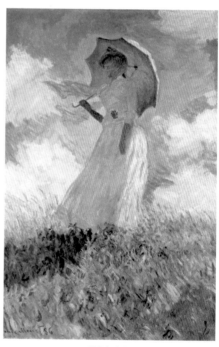

《撐傘的女人》(向右)1886年
奧塞美術館,巴黎

《撐傘的女人》(向左)1886年
奧塞美術館,巴黎

 對，其實這兩幅作品的模特兒是愛麗絲的三女蘇珊娜。不過，與之前畫卡米爾時不同，這次都沒有畫臉。同一年他還畫了向右的版本，也沒有畫臉。雖說是練習之作，但為什麼會挑這幅作品重畫一次呢？

 因為他想念卡米爾才畫的吧？

 我覺得剛好相反，**他是不是想做些什麼來覆蓋那段回憶。**無論他再怎麼後悔自己犯的錯，卡米爾都不會回來了。只有忘了她，才能和愛麗絲與她的孩子們好好過下去。為了堅定自己的決心，才會把代表他與卡米爾擁有最美好回憶的作品，重新再畫一次。

 原來如此，而且他還以新家庭的孩子當模特兒。

 但是，他卻怎麼也無法再畫臉。沒辦法掩蓋對卡米爾的想念，雖然這是我個人的猜想啦。不過，**在這之後，莫內不再畫人物，他開始埋頭畫乾草堆和睡蓮這些連作。**

 啊，原來是這樣串聯起來的呀。

 新版《撐傘女人》之後，還畫過拖油瓶三姊妹的遊船，但接下來就幾乎只有稻草之類的景物了。為什麼莫內突然不畫人物了呢？為什麼又畫了一次《撐傘的女人》呢？為什麼不畫臉呢？我想過各種可能，漸漸覺得**這個看似幸福的大家庭，其實暗藏著很大的祕密和心靈創傷。**

好深奧啊。哪裡是五郎你的想像，哪裡才是真的……

維基百科裡只說：「尚‧皮耶可能是莫內的孩子。」

原來如此，不過，這樣的想法也很有趣。

或許是因為兩個人之間有不可告人的共同祕密，莫內和愛麗絲一直相伴終老。妳看，好像很幸福吧？

莫內與愛麗絲在聖馬可廣場
照片，1908年

真的耶。這已經是相當晚年的時期了吧。

他們在威尼斯的聖馬可廣場餵鴿子，鴿子停在他們頭上。

拍這張照片的人真厲害。愛麗絲的面相不太好呢，我本以為她長得更討人喜歡。

這個愛麗絲也不是省油的燈。雖說老爺破產躲債，但過去也是富有人家，在巴黎算是有影響力的，當時應該有許多可以投靠的對象。但是她偏偏跑去投靠住在鄉下小房子、與妻子刻苦度日的莫內。

嗯，所以懷疑他們兩個**有私情**，也是很自然的了。

就算他們有私情，去投靠婚外情對象的家庭，臉皮不夠厚還真做不到呢。話說回來，或許是心裡愧疚，愛麗絲倒是全心全意照顧臥病的卡米爾，對莫內兒子們的照顧，也遠勝於自己的孩子。

可憐的卡米爾。

這個教訓就是，先死的吃虧。這麼想來，我甚至覺得**莫內那種堪稱異常的連作，或許是一種補償亡妻的修行。**

我現在看睡蓮好像完全不一樣了。

到了睡蓮，或許已變成**鎮魂的儀式**。一邊畫，一邊祈禱著「為了妳，我再也不畫人物了，妳就原諒我吧」、「妳安息吧」。
好像抄經一樣。

我覺得毛骨悚然耶。

睡蓮在東方是極樂淨土的花。
莫內喜歡日本，還曾經讓卡米爾穿和服玩變裝，與日本的文化界也有交流，他懂這些也不足為奇。說不定松方幸次郎還告訴過他：「蓮花在佛教象徵天國。」

我好像能理解他的心情了。

灰暗、色情、變態!?
愛德加・竇加

最後要介紹的是竇加。這是他二十歲時的自畫像。

呃，有點不太好相處的感覺。

咦？不是很帥嗎？

帥是很帥啦，但是……就覺得很像宅男。

的確沒有什麼像是體育社團陽光男的味道。

感覺像是回家社的呢。

《自畫像》1855年
奧塞美術館，巴黎

也就是說，長得很帥，卻有變態味的意思囉。妳有這樣的印象是沒有錯的。只要不深度解讀作品，馬奈和莫內的私生活跟身心健全的平常人沒什麼差別。**但是這個變態竇加，私生活和作品都藏不住他的變態。**而且，他還不像過去那些我們硬要說成變態的畫家，而是**到了現代也完全是名符其實的正牌變態**。這樣的人很適合壓軸吧？

我們先看看他的成長過程。以年齡來說，竇加正好介於馬奈與莫內之間，比馬奈小兩歲，長莫內六歲。父親經營銀行，與馬奈一樣是富裕資產階級家庭的長子。他甚至住在比馬奈家更古老的高級住宅區，就讀的路易大帝中學高於馬奈的法蘭西公學校，相較馬奈考了兩次海軍軍官學校都落榜，竇加則是應屆考上巴黎大學法學院。

頭腦很好呢。

不過他為了畫畫選擇中輟，安格爾便鼓勵他去法國美術學院。如果說馬奈是在青山長大，麻布中學畢業後報考防衛大學落榜，後來去了Setsu美術學校，竇加就是**在麴町長大，日比谷中學畢業後考進東大文科第一類，後來中輟轉考藝大。**

原來如此，竇加好像比較厲害的感覺……

還有，馬奈的父親是政府高官，竇加的父親則是實業家。祖父過去是創始於拿坡里的某銀行法國分行負責人。右邊這幅就是竇加的祖父，很典型的老紳士吧。

就是很有品味的有錢人嘛。

《伊萊爾・竇加的肖像》1857年
奧塞美術館・巴黎

 之前講安格爾的時候說過,對當時法國美術學院的學生來說,獲得羅馬大獎,到義大利留學,就是最好的成功路徑。**但竇加家裡有錢,大可以自費去義大利**,羅馬大獎沒什麼好稀罕的。

 哦,也有這樣的呢。

 象徵主義的巨匠莫羅[32]也是沒拿到羅馬大獎,自掏腰包去留學。自費留學的竇加以右邊這幅作品描繪義大利接待家庭。畢竟是法國美術學院出身,竇加原本是這種古典畫風的人。

 連安格爾都對他讚賞有加嘛。

《貝萊利一家》1858-1867年
奧塞美術館,巴黎

 莫內就不用說,也比馬奈更有古風。不過,這種古典的作品當中,其實有讓人感覺比馬奈、莫內**更新潮的現代變態元素**正在萌芽。

 咦?這裡有變態元素?

[32] 居斯塔夫‧莫羅(Gustave Moreau,1826-1898),法國象徵主義畫家,雖以歷史和神話為題材,卻有其獨特的解釋和幻想式表現,對世紀末藝術有莫大的影響。

有啊。

我完全不懂啊。

等一下妳就知道了，現在先記住這幅作品，我們接著看吧。既是帶

著古典畫風到義大利留學，竇加年紀輕輕就理所當然地入選沙龍展了。這幅標題叫《室內（強姦）》，會不會太誇張？竟然也入選了耶。

《室內（強姦）》1868-1869年
費城美術館

是描繪強姦的畫嗎？就是有點衣衫不整啊。

標題很嚇人，但畫風卻完全是正統派。找不到什麼是與印象派接軌的新元素。不過，這裡也已經流露出**竇加那種現代的變態傾向**。首先是「人工照明」，還有女性的「衣衫不整」，然後是「面露兇相的黑衣男子」。這些妳也先記好。

咦！你說這些都是變態元素嗎？燈光也是？

 等一下妳就會懂了。妳再看看竇加的照片。

 還是很宅的感覺啊。

 好像很難搞的感覺對不
對？含金湯匙出生，又
是菁英，竇加有什麼好
不滿的？我想到的是，
他母親是美國人，所
以他也會去美國，**法國
那些參加印象派的
畫家，恐怕只有竇
加去過美國。**

 當時的美國很吃香嗎？
巴黎的人不是都嫌美國
人是土包子嗎？

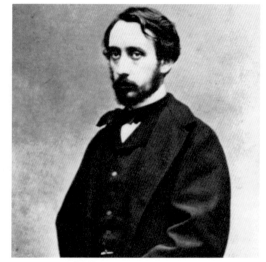

竇加照片，1850年代

 正因為是土包子，反而沒有傳統習俗的包袱，可以任憑現代文明盡
情發展。結果，**現代主義就比歐洲更早萌芽、茁壯**，還反過
來影響歐洲。例如奧地利的建築家阿道夫‧路斯[33]，去了一趟美
國，受到現代主義影響，高喊「裝飾是罪惡」，而後被稱為現代建
築之父。這個阿道夫‧路斯是蘿莉控，也是個變態。

 ……這就不必告訴我們了吧。

[33] 阿道夫‧路斯（Adolf Loos，1870-1933），奧地利建築家。受美國近代的高樓建築影響，率先引進簡樸實用的現
代主義建築。

這些經歷也都適用在竇加身上，不過美國和變態的關係，我們留待日後再聊。竇加憑他的美國經驗畫了《紐奧良棉花交易所》，我們先看看就好，好像是竇加母親方面的親戚有

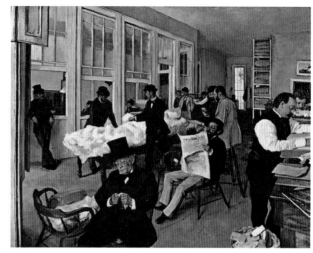

《紐奧良棉花交易所》1873年
波城美術館

人從事棉花交易的樣子。除了這個美國經驗，另一個造成竇加難搞的因素就是眼睛的毛病。

他是畫家，眼睛卻不好？

嗯，竇加的傳記中寫他患有**「畏光症」**，好像是看到戶外的光線太亮，眼睛就張不開。

所以他才都畫室內啊。

這就關係到剛剛我說的「人工照明」這個變態元素。還有，注定要在竇加人生蒙上陰影的，就是債務問題。竇加四十歲時父親去世，那時才知道弟弟在外面欠下龐大債務，竇加身為長子，一肩挑起這個責任，**這不僅令他一貧如洗，還必須為債務所苦。**

啊，好慘啊，一下子從有錢人變窮人。

這段時期，竇加運用粉彩畫或版畫技法的作品增加不少，據說是**為了還債，必須在短時間並大量地畫好作品，拿去銷售。**

粉彩畫可以快速完成嗎？

比起油畫可以快上好幾倍。總之，種種因素重疊，造成竇加性格愈來愈孤僻。所以即使他參加了印象派，**朋友也很少。**

啊，果然。

不只性格問題，從竇加原本追求的方向來看，**不免令人懷疑他到底為什麼參加印象派。**他在印象派吸收的只有色彩分割與浮世繪畫風的構圖，其他完全是我行我素。

朋友就已經很少了。

首先，印象派最大的特徵之一就是在戶外光線下作畫，但是**竇加偏好人工照明。**這並不單純是因為「畏光症」的問題，我覺得他**本來就對大自然沒興趣。**證據就是，他不太畫風景畫。妳說那他可能喜歡人物，這又很難說，**竇加不畫個性。**尤其在參加了印象派之後，這個傾向更為明顯，他很刻意地消除人物的個性。也就是說，**竇加想畫的不是人物的個性，而是匿名性。**這個匿名性也牽扯到竇加「喜歡背部」的變態重點，妳先記好。

 好，匿名性。

 還有，莫內極力修行捕捉光影的瞬間變化，而**竇加則是對人體的瞬間動作有著異常的執著**。像我剛剛說的「衣衫不整」那樣，他想**即時捕捉事物脫離正軌發生的那一瞬間。**

 是這樣啊。

 如此特異的印象派竇加，可以讓他盡情揮灑的描繪對象，就是「舞孃」。**在人工照明之下，無名的舞孃們，衣衫不整地跳個不停。**這根本是專為竇加而存在的主題。而芭蕾舞，也是在竇加的時代快速成長的新藝術。**妳看芭蕾是不是加入了前所未有的現代色情元素。**

 色情嗎？
我想現在應該沒有人用那種眼光看芭蕾吧……

 現在變成是單純的藝術啦，**芭蕾本來就是現代色情藝術化之下的產物。**不過我這樣說，被跳芭蕾的人聽見了，可能會被揍。

 因為當時已經穿得很暴露，腳也赤裸可見。

 本來露出愈多，就愈容易引人注意，但藏在芭蕾中性暗示的新奇感，其實是**現代的身體性**，或者說動作的激烈性而來。那種與過去全然不同，**極不自然又超乎常人的身體動作。**

腳抬得老高。

「原來可以跳那麼高！」或是「原來可以轉那麼多圈！」**那些令人驚奇的身體動作，傳達出新時代的美與色情，就是芭蕾這門藝術。**

還用腳尖走路之類的，當時的人真是驚訝萬分啊。

從這種身體機能性看出美感的意識，一直到第一次世界大戰後的現代主義時代，才總算普及。那時畢卡索、德奇里訶[34]不是都和俄羅斯的舞者結婚？到了1920年代，**芭蕾舞者已經是眾人嚮往的藝術家了。**

令人想要以藝術家看待的大眾色情。

竇加比別人早五十年搭上這個趨勢，只是他超前太早，十九世紀的社會風氣，還不容許富家少爺娶舞孃進門。那當時喜歡舞孃的少爺們要怎麼辦？只好把舞孃當成情婦，**包養**起來。可是竇加身上背著債務，根本沒有能力，他只能把舞孃們畫下來。

就是**拿相機跟著偶像跑的追星族**嘛。

34 德奇里訶（Giorgio de Chirico，1888-1978），義大利的藝術家，描繪好像在哪裡看過的風景，但其實是不存在的「形而上繪畫」，是超現實主義的先驅。也是有名的愛妻家。

用禿頭大叔效果凸顯的色情主義!?

前言講太久了,我們就來看看竇加所描繪的舞孃們吧。首先是有名的《芭蕾舞課》。背部、動作、衣衫凌亂,竇加的變態元素都具備了。還有一項不能忘記的,**就是禿頭大叔。**

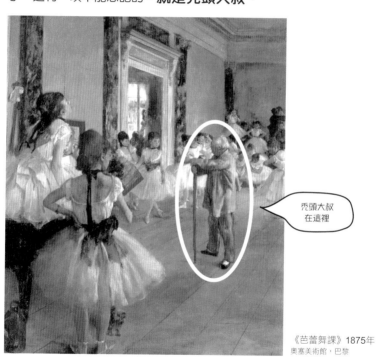

禿頭大叔在這裡

《芭蕾舞課》1875年
奧塞美術館,巴黎

禿頭大叔?禿頭大叔很重要嗎?

禿頭大叔是竇加舞孃作品中不能缺少的配件,幾乎一定會出現。

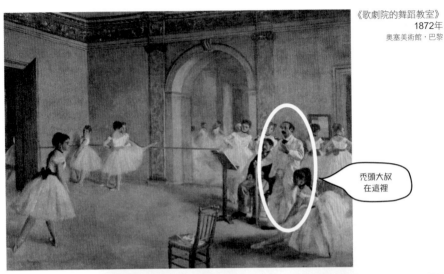

《歌劇院的舞蹈教室》
1872年
奧塞美術館,巴黎

禿頭大叔
在這裡

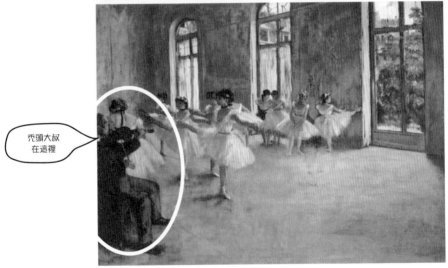

禿頭大叔
在這裡

《排練》1873-1878年
哈佛大學福格藝術博物館,劍橋

 看到沒有?舞台導演和音樂家都畫成禿頭大叔。

 那個,很重要嗎?

啊啊，果然女生是看不懂的嗎？

男生就看得懂嗎？

懂的人應該就心裡有數。**加一個禿頭大叔，是成人影片也經常使用的經典手法喔。**女高中生和禿頭大叔，那樣的組合。

現場的男性觀眾有人發出「啊啊」的聲音喔（笑）。

我管這叫**禿頭大叔效果**，有邋遢大叔的對比，可以**更強調少女們的純潔，色情感也會加分。**所以這時候的大叔要盡可能下流醜陋才行。彷彿能聽見「嘿嘿嘿」的奸笑聲那樣。

那個人不是威嚴的老師嗎？

**再怎麼威嚴的老師，
在畫中的功用就只是醜陋老人而已。**

哈哈哈（笑）。

這個**禿頭大叔效果，其實打自文藝復興時代就已被運用**，是西洋繪畫的傳統手法喔。

禿頭大叔是傳統啊（笑）。

例如舊約《聖經》裡的
〈蘇珊娜與長老〉[35]這
個故事，林布蘭等大師都曾
經畫過。這個兩個壞心的長
老相偕偷看別人的妻子沐
浴，還以此要脅對方與他們
發生關係的故事，必須要畫
出蘇珊娜雖已嫁為人妻，仍
保持年輕純潔的裸身，還要
強調長老們下流又醜陋的樣
子。

從舊約《聖經》就有了嗎？

來自舊約《聖
經》的《但以理
書》。為什麼這
麼多人畫蘇珊娜
和長老，就是因
為這是**光明正
大地描繪年輕
裸女與禿頭大
叔的藉口**嘛。

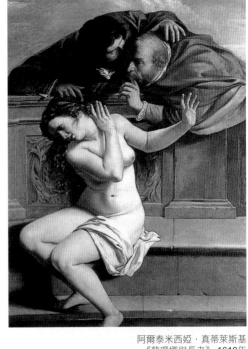

阿爾泰米西婭・真蒂萊斯基
《蘇珊娜與長老》 1610年
魏森斯泰因城堡，波梅爾斯費爾

真的嗎……雖然
的確成為對比。

妳回想一下，剛
剛我要妳看的那幅竇加在義大利留學時期所畫的作品（請見
P272），那時候他就已經開始畫少女與禿頭大叔的對比了呀！

[35] 舊約《聖經》《但以理書補遺》中的軼事，兩個長老偷窺正在沐浴的已婚女子蘇珊娜，並要脅發生關係而遭拒，
並被但以理揭露他們的罪行。

 真的耶（笑）。可能是巧合吧。

 妳是說那個父親只是剛好禿頭嗎？我從剛剛就想問，難不成妳都認為這些是巧合？

 對啊，是這樣啊。

 的確剛剛看過的舞孃作品，都有一個理所當然在場的老師或指揮，如果妳說他們只是剛好禿頭，那這幅畫裡的人妳要怎麼說明？

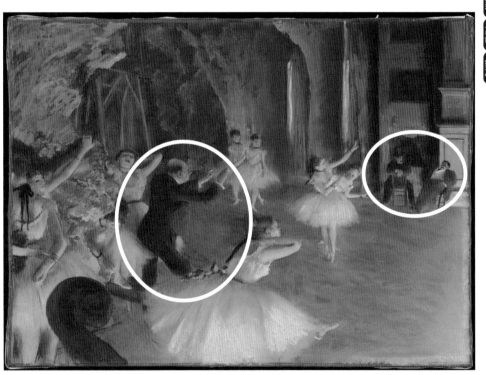

《舞台排演》1874年
大都會美術館・紐約

 來了（笑）。這是什麼人？

 禿頭大叔是指揮，問題是右後方坐在椅子上那兩個大叔。找不出畫出他們的必要性？

 真的耶。看起來像是偶然來參觀的人……

 如果是來參觀的，態度會不會太惡劣了呢？
毫不避諱地表現出無聊的樣子。

 惡形惡狀的呢。
有樂團對著他們在演奏，所以是觀眾？

 這是彩排的情景喔。

 那是管理者之類的？製作人？

 不，其實這兩個人是包養舞孃的大叔啦。

 啊——

 所以他們才會一副不耐煩的態度「怎麼還不結束啊」。

 意思是希望趕快結束，好去別的地方嗎。五郎先生怎麼連這些是什麼人都知道？

 看就知道了啊，而且畫集的解說裡也有寫。

原本以為看到情婦穿著蓬蓬裙舞衣跳舞的樣子後，會更添情趣，去參觀才知道很無聊。又或者，想說去看看有沒有更可愛的女孩，結果都不怎麼樣。可以猜出其中的故事。

畫得這麼仔細，真是了不起呢。

不是「仔細」，是「故意」畫的。畫出這些禿頭大叔，才有更真實的禿頭大叔效果，觀看者可以猜想：「哪個女孩是他的情婦呢？」、「後來這個女孩會為禿頭大叔擺什麼風騷姿態呢？」**非常引人遐思。**我只覺得竇加是為了這個目的「故意」畫的。

我現在看這畫，也只能想到這些了（笑）。

而且**竇加描繪禿頭大叔的技巧真是了得。**妳看他畫得這麼小，卻足以傳達出「怎麼還不趕快結束啊」那種不耐煩的感覺。所以只要說到竇加，任何人都會想起這幅名作《謝幕》，這裡也照樣有一個。

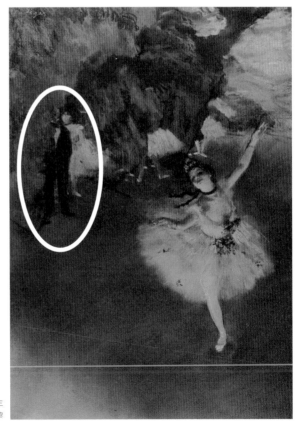

《謝幕》1878年
奧塞美術館，巴黎

 真的耶，站著的那個。所以這個舞孃也是情婦嗎？

 畫集的解說就這麼寫的。刻意遮住禿頭大叔的臉更顯憎惡，讓人忍不住想像那會是一張多猥瑣的臉啊。這幅畫的不是練習，而是正式上場的舞台，對包養台上謝幕紅牌舞星的大叔來說，這可是最心滿意足的瞬間啊。

 因為大家都為我的女人喝采嗎？

 像是**「怎麼樣，我的女人？」**的感覺吧，妳看他連站姿都表現出心中的自豪。竇加的舞孃系列，不只是繪畫，色情上也運用高超的技法，幾乎都是令人再三玩味的名作。

 他是帶著色情的意識畫的嗎？

 應該不是特別想畫色情吧，不過，刻意畫出沒有存在必要的禿頭大叔，總有什麼理由吧。加入黑衣人增添畫的完成度，也有可能是為了符合市場需求。不過，也有人說「這不是色情，而是紀實」，**反映舞孃們因為收入微薄，才會不得已去當有錢人的情婦，這是壓榨社會的現實。**還說竇加是在仿效寫實主義的庫爾貝畫出「眼前所見」。

 也就是說，竇加應該是為了傳達現實而畫的？

 但是我覺得不對。

因為竇加是連這種都敢畫的人啊。一個禿頭大叔在女孩子腳上塗指甲油。**這很明顯不是什麼寫實主義，根本就是變態色情**吧？

這也是情婦？

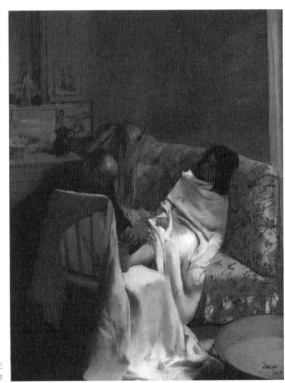

《擦指甲油》1873年
奧塞美術館，巴黎

如果是，還真會玩呢。
本應是侵犯少女的禿頭大叔，卻反過來服侍對方。
就是在**玩所謂的SM逆轉**。

這幅就真有色情的感覺了。

是吧？會畫這種畫的人，說什麼我也不信他是正義感使然，才畫這禿頭大叔的。

287

貨真價實!?
從竇加看到的現代變態論

竇加的舞孃系列中，不僅有禿頭大叔效果，他還有**人工照明、匿名性、背部、瞬間動作、衣衫凌亂**等各種元素。這幅作品就是「衣衫凌亂」。整理衣服系列。

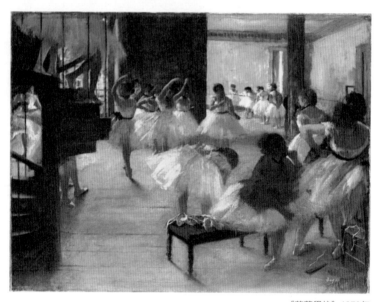

《芭蕾學校》1873年
科科倫藝術館，華盛頓D.C.

其中竇加自己最偏好綁鞋帶的情景。他其實是想畫腳吧。腳在現代象徵女性的性感，但那原本只是男女身上都有的中性部位，在歐洲的傳統服飾體系中，用來表現男性性感的時期反而比較久。**女性的腳代表色情，是在進入十九世紀之後**，就這一點來說，竇加果然是貨真價實的變態，而且非常現代。

 不是胸部或臀部。

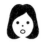 胸部和臀部是女性的性徵部位，覺得那裡有魅力是很傳統且很健全的性欲。**對中性的腿部，也能感受到色情的竇加具備現代的變態觀。** 妳看這幅作品畫了這麼多腳。

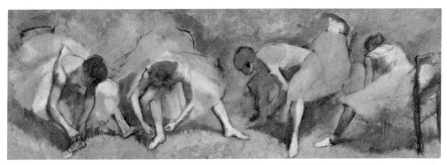

<div align="right">

《綁鞋帶的芭蕾學校學生》1893-1898年
克利夫蘭美術館

</div>

 真的（笑）。他對這個姿勢很執著。

 竇加最喜歡的兩個動作就是綁鞋帶和拉肩帶。 這兩種都在表現衣衫凌亂和瞬間動作，而且綁鞋帶是腳，拉肩帶是背，他可以

盡情地畫這兩個
部位。這幅作品
就用了腳和背部
的雙重元素。

《綁鞋帶的舞孃》1887年
擁有者不明

妳注意到了嗎？**所有作品都看不見舞孃的臉**吧？他完全抹消了舞孃們的個性。

對臉沒有興趣，就表示他對那個人沒有興趣。

對竇加來說，
舞孃不是具有個性的活人，
而是匿名的物體。

嘎，物體啊。

比起胸部和臀部，他更喜歡腿部和背部也是因為更具匿名性，也更像物體。竇加異常執著於背部和腳，在描繪裸體的作品中表現得更加露骨。這是竇加的裸體作品中最有名的，妳應該會發現，**對他來說，女性的身體和水瓢一樣都是物體。**他對這個女性的人格或個性一點興趣也沒有，他感興趣的只有形狀而已。

真的很像宅男耶。

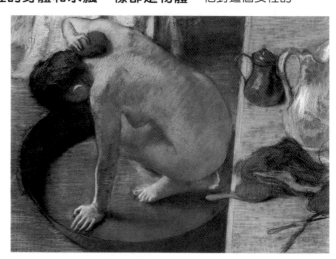

《浴盆》1886年
奧塞美術館，巴黎

290

妳會覺得像宅男，就**證明竇加是個現代變態**呀。說到喜歡背部的藝術家，妳還記得嗎？竇加學生時代對他讚許有加的安格爾也喜歡背部。

啊！對，那個好長的背（請見P151）。

不過，安格爾畫女性的背部，仍會將女性回眸的樣子畫得很清楚。但竇加根本拒絕畫臉，只畫背部。**執著於背部這一點，竇加比安格爾還要嚴重。**

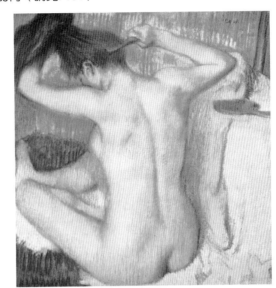

《梳頭的女子》1885年
艾米塔吉博物館，聖彼得堡

都沒畫臉呢。

竇加與安格爾相比，還有一個特點大不相同，安格爾偏好靜止的姿勢，而竇加喜歡描繪動作正在進行。

這是把頭髮全梳上去的時候嘛。

但是，即使動作正在進行，他所描繪的角度都看不到臉。我猜想**竇加是不是有女性恐懼症**，才會堅決不畫女人的臉。

果然，
就是宅男特有的**溝通障礙**啊。

 這幅裸體作品,與剛才綁鞋帶的舞孃幾乎是一樣的姿勢。為了捕捉這種瞬間動作,**竇加算是印象派畫家中難得會參考照片作畫的。**

 拍下照片來畫嗎?

 對,例如左下這張照片就是他拍的。然後看著照片畫的作品,就是右下這幅。

《刷浴盆的女子》1886年
希爾史帝博物館美術館,法明頓

《擦乾頭髮的女子》1896年
愛德加・竇加攝影

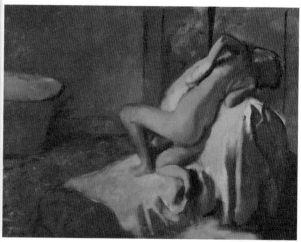

《浴後》1896年
費城美術館

292

不是要模特兒一直擺那個姿勢嗎？

一直保持那個姿勢很辛苦吧。以前馬奈好像都不管模特兒的辛苦，要人家一直擺著姿勢，貝絲‧莫莉索看見了就寫下「模特兒真可憐」。如此想來，竇加利用照片，可能不是單純替人家著想，而是**他不敢強迫模特兒**。

他會害怕嗎？有溝通障礙的人（笑）。

就算他要求「那個姿勢再保持一下」，模特兒可能會回應「嗄？」，他趕忙說「沒辦法吧，真不好意思，不然讓我拍張照片，忍耐一下就好了，好嗎？」之類的感覺，或許對方還會不耐煩地說「快點啦」。

他是這種性格嗎？

可能吧，我想像的。竇加眼睛不好，視力到了晚年更加惡化，好像都不能畫了。他只好憑著手的觸感，開始創作雕刻或雕塑，不過他並未公開發表作品。據說這是他生前唯一發表過的雕刻作品。

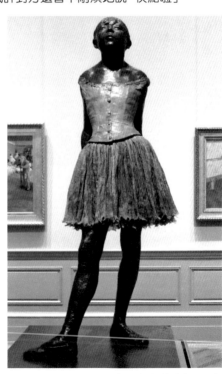

《十四歲的小舞者》1881年
大都會美術館，紐約

 還是舞孃。

 一樣的造型用黏土鑄造好幾件，奧塞美術館有收藏，大都會美術館也有，看完的感想，**是不是覺得毛毛的？**

 會毛毛的嗎？

 嗯，看過這件作品的人都說**有一種說不出的噁心**。上面布做的蓬蓬裙是竇加自己縫的，經過這麼長的歲月，現在有一點髒髒的地方，更顯得詭異。美術館賣店裡有複製品的人偶，複製的就沒有那種詭異的感覺。但是看到原始作品，真的會有「**不妙**」的感覺散發出來。

 難道是有什麼奇怪的執念嗎？

 是他讓人覺得「做這件作品的人是正牌的」那種功力。

 正牌的……噁心宅男？

 就跟妳說不是宅男，是變態啦。
真正的變態。

 竇加是真正的變態嗎？
做這樣的人偶也的確讓人覺得噁心……

雖然他生前發表過的雕刻只有這件，但其實他還做了很多，都放在家裡。如果竇加有錢請芭蕾舞者來當模特兒，他或許會讓她裸身擺出這種姿勢喔。想到這裡，有點可怕吧？

因為不行，才有這作品……

擁有這種感覺的作品，據說是在竇加死後才接連從他自宅搜出，很可怕吧？不只是芭蕾舞者，以前經常畫的浴盆或沐浴的裸婦也都用雕塑的方式呈現了。真的相當不尋常啊。與其說是藝術，我覺得更接近犯罪了。

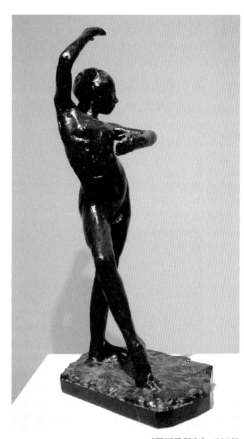

《西班牙舞者》1885年
亞克蘭大美術館，教堂山

 ### 犯罪！
如果他不是有創作的才華，我覺得他應該會是個危險人物。

 晚年的竇加，**與印象派的同伴們一個個撕破臉**，最後變成這樣的孤獨老人。

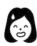 他一直都讓人覺得不舒服嘛。

 竇加是這一章節三位藝術家當中，唯一**終生單身**的。

竇加六十歲時的照片，1895年

296

完全沒聊到他的戀愛故事。

好像也有頗受歡迎的時期。有一個從美國來的女性畫家，瑪麗・卡薩特③，拜在竇加門下。因為竇加會講英文嘛。她非常尊敬竇加，好像是有點好感，誰知道竇加突然暴怒，把她趕跑了。

他果然不敢愛活生生的女人吧。
這點的確很現代。

對吧？這種長相的獨居老人死後，
進到他房裡一看，發現成堆的詭異人偶。
好像在日本滿有可能發生的案件。

好可怕！
和秋葉原那些蒐集人偶的宅男一樣。

什麼蒐集，**他根本自己做！**
而且還是量產的。

他不發表作品也讓人覺得還有什麼不可告人的祕密。

順道一提，剛剛說過的現代建築之父，
阿道夫・路斯也是在**死後，被發現大量的不雅照片。**

果然是去美國的人都變態嗎？

③ 瑪麗・卡薩特（Mary Cassatt，1844-1926），美國畫家、版畫家。在巴黎受竇加推薦參加印象派。卡薩特善於描繪女人，尤其是母子關係的作品。

我剛剛也說了，正因為美國遠離歐洲，才沒有傳統的包袱，最早興起現代主義。但另一方面，也因為離得遠，堅持古風生活的清教徒式道德觀才得以留存。**最先進的近代文明與古老的禁欲主義摩擦之下，使新時代的變態觀萌芽。**比起胸部或臀部這些性徵部位，更愛腿部和背部這些中性部位；抹去個性，只要匿名性；不要真人，要人偶，那種**與活人愈來愈疏離的變態。**竇加是早在十九世紀末就已經先進化的天才。

色情的進化嗎？
現代也適用的變態特質。

對，**竇加的繪畫和變態觀到今天也非常適用。**

有現代感的變態。
那麼竇加就是這章節三個藝術家中最變態的囉？

應該這麼說，**竇加可能是真正的「心理變態」。**
從一開始的達文西到這一章節的莫內，
其實都沒有真正的「變態」。

什麼！是這樣啊？都叨叨絮絮講了四個章節耶！
你的意思是，其實這個人才是老大。

因為現在所謂的**「心理變態」，**
就是十九世紀末竇加的時代新產生的疾病嘛。

 這又是五郎先生獨特又深奧的變態論了。

 關於何謂變態這個問題，下次有機會，我們再細細地討論。
非典型美術館就在「真正的變態」竇加這邊告一段落。
感謝大家陪我們聊了這麼久的閒話。

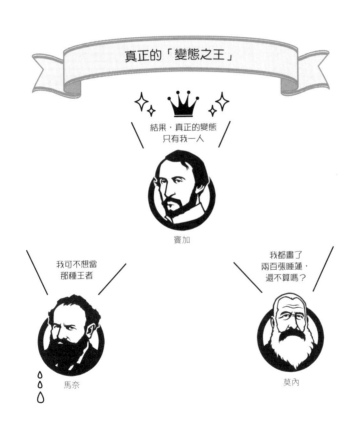

變態
也是各有所長

其實我一開始反對以「變態」的角度討論西洋美術史。理由有二：

其一，在本書開頭也有提過，這對正牌的變態很失禮。這就好比我是因為有很深的近視眼、散光，和老花眼，所以戴上眼鏡，所以每當我看到視力正常的人，將眼鏡當作時尚配件，心裡總是有些五味雜陳。同樣地，我原本覺得變態是無可奈何的疾病，現在卻要以「玩樂」的態度來討論，我認為這是對真正變態的冒犯。

另一個理由是，這對藝術家也很失禮。在以變態為題的討論中，潛藏著「藝術家多怪胎」的既定印象。這當然是偏見，藝術家當中也有很多正經的人。

其實，這種「無惡意的冒犯」和「無根據的偏見」早已變成世俗一般的常識，怪誰都沒用。不如趁此機會，導正大家對變態或藝術家的誤解和偏見，這才是成年人應有的態度。所以我才在這本書不停地強調，以正視聽。

儘管這個企畫規模很小，也勞煩了各界的專家跨刀相助──在擔任編輯時期，對我多所關照的攝影大師伊島薰為我們拍攝；製作Amino Supli與Maruchan正麵廣告而知名的藝術指導秋山具義幫我們設計標誌；VoiceVision的上地浩之擔任我們的顧問，而最令我心疼的，是文筆洗鍊的

文案高手小山淳子小姐必須在本書中委屈扮傻。

承蒙大家無私的奉獻，參與的觀眾愈來愈多，幸有Excite網站的田中都與德永祥子小姐的幫忙。我自己也透過還不是很熟悉的臉書等網路媒體，獲得各界人士的關懷。本書日文版也幸得鑽石社土江英明先生的厚愛，交辦編輯田中幸宏先生將企劃的成果集結成冊。在此向所有被連累的各位，致上最高敬意。

本書所挑選的十二位藝術大師，每一位的確都有奇怪之處。不過這些畫家的怪法各有所異，他們的作品到底哪裡令人感動，也是見仁見智。

只是，觀賞者一定也和藝術家一樣怪才會感動。換句話說，藝術家與觀賞作品的大家，都有各種面相和程度上的變態。正因為如此，我們才會對幾百年前異國陌生人的作品或生平產生共鳴。

在此引用知名詩人金子美鈴的詩句，變態也是「各有所長」。今後若還有機會，我希望可以再與大家聊各種變態。

山田　五郎

非典型美術館：

西洋美術史超入門，第一本！從人性角度教你西洋美術鑑賞術，
超過 158 幅此生必看名畫全解析
ヘンタイ美術館

作　　者	山田五郎、小山淳子	
譯　　者	蔡昭儀	
主　　編	郭峰吾	

總 編 輯	李映慧
執 行 長	陳旭華（steve@bookrep.com.tw）

社　　長	郭重興
發行人兼 出版總監	曾大福
出　　版	大牌出版／遠足文化事業股份有限公司
發　　行	遠足文化事業股份有限公司
地　　址	23141 新北市新店區民權路 108-2 號 9 樓
電　　話	+886-2-2218-1417
傳　　真	+886-2-8667-1851

印務經理	黃禮賢
封面設計	許紘維
排　　版	蕭彥伶
印　　製	凱林彩印股份有限公司
法律顧問	華洋法律事務所　蘇文生律師

定　　價	420 元
初　　版	2017 年 4 月
二　　版	2020 年 4 月

HENTAI BIJUTSUKAN
by Gorot Yamada, Junko Koyama
Copyright © 2015 Gorot Yamada, Junko Koyama
Traditional Chinese translation copyright ©2020 by Streamer Publishing House,
a Division of Walkers Cultural Co., Ltd.
All rights reserved.
Original Japanese language edition published by Diamond, Inc.
Traditional Chinese translation rights arranged with Diamond, Inc.
through AMANN CO., LTD., Taipei.

國家圖書館出版品預行編目（CIP）資料

非典型美術館：西洋美術史超入門，第一本！從人性角度教你西洋美術鑑賞術，
超過 158 幅此生必看名畫全解析 / 山田五郎，小山淳子 著；蔡昭儀 譯 .-- 二版 .
-- 新北市：大牌出版，遠足文化發行，2020.04　面；公分
譯自：ヘンタイ美術館
ISBN 978-986-5511-14-2（平裝）
1. 西洋畫 2. 畫論 3. 藝術欣賞

177.3

109002559